LA FRONTERA/THE BORDER
Art About the Mexico/United States Border Experience

D0746945

LA FRONTERA/THE BORDER
Art About the Mexico/United States Border Experience

Curators
Patricio Chávez
Madeleine Grynsztejn

Exhibition and Catalogue Coordinator
Kathryn Kanjo

CENTRO CULTURAL DE LA RAZA
MUSEUM OF CONTEMPORARY ART, SAN DIEGO

Published on the occasion of the exhibition
LA FRONTERA/THE BORDER
Art About the Mexico/United States Border Experience

Exhibition itinerary:

CENTRO CULTURAL DE LA RAZA
MUSEUM OF CONTEMPORARY ART, SAN DIEGO
March 5 through May 22, 1993

CENTRO CULTURAL TIJUANA
July 11 through August 9, 1993

TACOMA ART MUSEUM
September 11 through November 28, 1993

SCOTTSDALE CENTER FOR THE ARTS
January 21 through March 20, 1994

NEUBERGER MUSEUM, STATE UNIVERSITY OF NEW YORK AT PURCHASE
April 17 through June 26, 1994

SAN JOSE MUSEUM OF ART
October through December 1994

© 1993 Centro Cultural de la Raza, San Diego and
the Museum of Contemporary Art, San Diego, California. All rights reserved.
No part of the contents of this book may be published without the written permission
of the Centro Cultural de la Raza and the Museum of Contemporary Art, San Diego.

Library of Congress Catalogue Card Number 92-62591
ISBN 0-934418-41-1

Editor: Natasha Bonilla Martinez
Translation: Gwendolyn Gómez
Design and production: Berne Smith, Padgitt & Smith Advertising
Printing, and binding: Precision Litho, San Diego
Printed in the United States of America in an edition of 4,000

Front cover: BORDER ART WORKSHOP/TALLER DE ARTE FRONTERIZO (BAW/TAF)
Bodies Pending (detail), 1993

Photo credits: Shannon Carroll: p. 141
Mary Kristen: pp. 136, 137, 142, 144, 146, 156, 158, 159, 162, 163, 170
Al Rendon: p. 171
Eric Riel: cover, p. 143
Philipp Scholz Rittermann: pp. 139, 147, 167

This exhibition was organized by the Centro Cultural de la Raza and
the Museum of Contemporary Art, San Diego, and is supported, in part, by
the National Endowment for the Arts, a federal agency, and by a generous
contribution from The Rockefeller Foundation.

It is with deep respect, admiration, and affection, that the Centro and the Museum dedicate this catalogue to artist Felipe Almada. Felipe was a guiding spirit of the Tijuana artist community for over a quarter-century, and a founding member of the *Dos Ciudades/Two Cities* Advisory Committee. His work, *The Altar of Live News*, 1992, is a highlight of the *La Frontera/The Border* exhibition. As this catalogue went to press, we received the sad news of his untimely passing at the age of 48. Felipe nurtured and supported dozens of writers and visual and performing artists in his artists' oasis, El Nopal Centenario, which contributed to a cultural renaissance in the 1980s and 1990s in Baja California. One of the most significant artists working in Tijuana, he was instrumental in binding together the arts communites of San Diego and Tijuana. *En Paz Descanse*. Rest In Peace.

DEDICATION
Felipe Almada
(1944 to 1993)

DEDICATORIA
Felipe Almada
(1944 a 1993)

Es con profundo respeto, admiración y afecto que el Centro Cultural de la Raza y el Museum of Contemporary Art, San Diego, dedican este catálogo al artista Felipe Almada. Felipe fue un guía espiritual en la comunidad artística de Tijuana por más de un cuarto de siglo y miembro fundador de la Junta Consultiva de *Dos Ciudades/ Two Cities*. Su obra *El Altar de las Noticias Vivas*, 1992, destaca en la exposición *La Frontera/The Border*. Al ir el catálogo camino a la imprenta, recibimos la triste noticia de su prematuro fallecimiento a la edad de cuarenta y ocho años. Felipe impulsó y apoyó a docenas de escritores y artistas escénicos y plásticos en su oasis de las artes, El Nopal Centenario, el cual contribuyó a un renacimiento cultural en Baja California durante los años ochenta y noventa. Uno de los artistas más importantes trabajando en Tijuana, fue clave en la unión de las comunidades artísticas de San Diego y Tijuana. En Paz Descanse.

CONTENTS

INDICE

La Frontera/The Border: Art About the Mexico/United States Border Experience is an exhibition that, in many ways, has been years in the making. It represents a unique collaboration and marks a new level of cooperation between two distinct organizations—the Centro Cultural de la Raza and the Museum of Contemporary Art, San Diego. We hope and believe that our work together will become a model for similar collaborations between community-based and larger organizations, as we in the arts enter a period of diminishing support and expanding, diversifying audiences.

In past projects, both the Centro and the Museum have dealt with border issues and with the unique geographical position of our region, located between two nations—Mexico and the United States—and on the busiest, most heavily traveled international border in the world. The Centro's history with the border goes back to its founding in 1970, and its close relationship over the years with the Border Art Workshop/Taller de Arte Fronterizo (BAW/TAF).

The founding of the Centro, 23 years ago, was in itself a cultural and political statement that still speaks to the art and issues relevant to the lives of the Chicano and Mexican people of the border region. The establishment of the Centro came as part of the growth of the Chicano Movement, which, put simply, is driven by self-determination and works toward the attainment and maintenance of full civil rights for people of Mexican descent in the United States.

The lives of the Centro's founders, and the art made by them and those who have followed, remains connected to roots on both sides of the border. It is natural that the art made by many Chicanos and Mexicans reflects the belief that art and culture are important expressions of our social, political, economic, and historical values. Consequently, "border art," as it has become known, has been and continues to be important to the Centro. The Border Art Workshop/Taller de Arte Fronterizo, sponsored and housed by the Centro since 1984, has brought international attention to border art and artists such as Guillermo Gómez-Peña, Richard A. Lou, and Robert Sanchez, as well as those represented in *La Frontera/The Border*.

The Museum of Contemporary Art began its investigations into these issues more recently, starting in 1987, when then-Senior Curator Ronald Onorato presented *911: A House Gone Wrong*, the BAW/TAF's extraordinary installation at the Museum's downtown gallery space on 8th Street. Subsequently, the MCA presented Krzysztof Wodiczko's monumental slide projection installations in San Diego and Tijuana; *Tijuana Downtown*, a group show of Tijuana-based artists; and *James Drake*, an installation concerning a tragic El Paso train incident where undocumented workers were accidently locked in a boxcar and died. In 1989, the Museum received an important grant from the National Endowment for the Arts through its Special Artistic Initiatives program for a multi-disciplinary, multi-faceted program called *Dos Ciudades/Two Cities*. The grant enabled the MCA to present a number of thought-provoking lectures, film series, and other border-themed events, as well as such exhibitions as *Celia Alvarez Muñoz*, a Texas-based artist who references her own

personal history in evocative installations and sculptures, and *Jeff Wall*, a Vancouver-based artist from our other border, who created a major new work, using photographic tableaux techniques and the light-box medium, focused on Tijuana and the border. Also funded were a series of public billboards by Alfredo Jaar, Daniel J. Martinez, Gerardo Navarro, and Alexis Smith. Jaar, whose work addresses sociopolitical, global, and third world issues using media-generated imagery in sculptural contexts, created his work as part of an exhibition at the MCA.

La Frontera/The Border: Art About the Mexico/United States Border Experience is the culminating exhibition of the *Dos Ciudades/Two Cities* project, and there are many individuals and entities we must thank for their roles in making it possible. First and foremost, we express our gratitude to the Centro's Curator, Patricio Chávez, and the MCA's former Associate Curator, Madeleine Grynsztejn. For almost two years, they traversed the border region, together and separately making studio visits to artists known and unknown. Through patience, compromise, and intelligence they achieved a curatorial "meeting of the minds" that may not have come easily but nevertheless resulted in a well-conceived, well-balanced, and thought-provoking selection of artists for the exhibition. We salute them on their achievement.

The actual coordination of the exhibition and catalogue was under the watchful eye of Kathryn Kanjo, working closely with Patricio Chávez. She did an extraordinary job, for which we are very grateful. One of the most salutary results of the MCA's *Dos Ciudades/Two Cities* project was the creation of a new fellowship position, held from 1990 to 1992 by Juanita Purner. Juanita, a graduate student in art history, gained incomparable experience preparing her for a career in the museum field. She was a shared employee with both the Centro and the Museum, assisting on all aspects of the *Dos Ciudades/Two Cities* project, as well as providing much-needed curatorial help to both organizations and serving as an important link between us. We also acknowledge the other staff members who were so instrumental to *La Frontera/The Border*: at the Centro, Eloise de Leon, Dan Fuller, Leticia Higuera, Victor Ochoa, and Faustino Ortega, as well as the Centro's Arts Advisory Committee from 1989 to 1993, including Aida Mancillas, María Eraña, Richard A. Lou, Robert Sanchez, James Luna, Mario Lara, Graciela Ovejero, Deborah Small, Neal Hill, Ysela Chacon, Marco Anguiano, Natasha Bonilla Martinez, Narciso Argüelles, and Edgardo Reynoso representing the Border Art Workshop; at the Museum, Anne Farrell, Lynda Forsha, Seonaid McArthur, and Charles Castle, as well as Bill Bulkley, Nerissa Dominguez, Tom Flowers, Linda Fonte, Mary Johnson, Diane Maxwell, Debra Palmer, Jana Purdy, and Erika Torri.

Since 1990, the *Dos Ciudades/Two Cities* Advisory Committee provided their wisdom and expertise. To the members, past and present, we extend our deepest gratitude: José Luis Pardo Aceves, the late Felipe Almada, Mary Livingstone Beebe, Paul Espinosa, Paul Ganster, Ernesto Guerrero, Raul Guerrero, Louis Hock, Rebecca Morales, and Michael Schnorr.

Needless to say, a project of this magnitude could not have occurred without the financial support of two key funders, one public, one private—the National Endowment for the Arts and The Rockefeller Foundation. Both agencies demonstrated their willingness to take risks in acknowledging this project with their generosity. We are grateful for their sagacity as well as their magnanimity. Throughout the evolution of this project, both the Centro and the Museum have also received grants from the City of San Diego's Commission for Arts and Culture and the California Arts Council, and we are grateful for their support, as well as the support of all of our individual members and donors.

Finally, we must thank the artists whose work is represented in this exhibition and catalogue.

LARRY T. BAZA
Executive Director
Centro Cultural de la Raza

HUGH M. DAVIES
Director
Museum of Contemporary Art,
San Diego

La Frontera/The Border: Arte Sobre la Experiencia Fronteriza México/Estados Unidos es una exposición que, de muchas maneras, tomó años en realizarse. Representa una colaboración singular y señala un nuevo nivel de cooperación entre dos organizaciones muy diversas—el Centro Cultural de la Raza y el Museum of Contemporary Art, San Diego. Tenemos la esperanza y la certeza de que nuestro trabajo en conjunto servirá como modelo para colaboraciones similares entre organizaciones comunitarias y organizaciones mayores, ya que los que participamos en las artes nos encontramos en un período de apoyo disminuído y de público creciente y cada vez más diverso.

En proyectos pasados, tanto el Centro como el MCA han expuesto la temática fronteriza y la posición geográfica tan particular de nuestra región, localizada entre dos naciones, México y Estados Unidos, y sobre la frontera internacional más visitada en el Mundo. Los antecedentes del Centro con la frontera se remontan a su fundación en 1970 y a su estrecha relación con el Taller de Arte Fronterizo/Border Art Workshop.

La fundación del Centro, hace 22 años, es sí una manifestación política y cultural que aún se dirige al arte y a la problemática del pueblo chicano y mexicano en la región fronteriza. El establecimiento del Centro se llevó a cabo como parte de la evolución del movimiento chicano que, en pocas palabras, es guiado por la autodeterminación y lucha por alcanzar y mantener todos los derechos civiles del pueblo de descendencia mexicana en Estados Unidos.

Las vidas de los fundadores del Centro, y el arte creado por ellos y por los que los han seguido, permanecen enraizadas en ambos lados de la frontera. Es natural que el arte de muchos chicanos y mexicanos refleje la creencia de que el arte y la cultura son expresiones importantes de nuestros valores sociales, políticos, económicos e históricos. Como consecuencia, el "arte fronterizo", como se conoce, ha sido, y continúa siendo importante para el Centro. Taller de Arte Fronterizo/El Border Art Workshop, patrocinado y alojado por el Centro desde 1984, ha llevado al arte y a artistas fronterizos como Guillermo Gómez-Peña, Richard A. Lou y a Robert Sánchez, al igual que aquellos representados en *La Frontera/The Border*, a ser reconocidos internacionalmente.

El MCA comenzó sus investigaciones sobre esta problemática más recientemente, empezando en 1987, cuando el entonces Curador Principal Ronald Onorato presentó *911: A House Gone Wrong*, la extraordinaria instalación de TAF/BAW en la galería del MCA localizada sobre 8th Street en el centro de la ciudad. Más tarde, el MCA presentó las monumentales instalaciones de proyecciones de diapositivas de Krzysztof Wodiczko en San Diego y Tijuana; *Tijuana Downtown*, una exposición colectiva de artistas que trabajan en Tijuana; y *James Drake*, una instalación sobre un trágico incidente ferroviario en El Paso en el cual trabajadores indocumentados accidentalmente fueron encerrados en un furgón y murieron. En 1989, el MCA recibió una importante suma del National Endowment for the Arts a través de su programa de Iniciativas Artísticas Especiales, un programa multidisciplinario,

multifacético llamado *Dos Ciudades/Two Cities*. Este financiamiento permitió al MCA a presentar un número de conferencias provocadoras, series de cine, y otros eventos con la temática de la frontera, al igual que tal exposiciones como la de *Celia Alvarez Muñoz*, una artista residente de Texas quien hace referencia a su vida personal en instalaciones e esculturas evocadoras, y la de *Jeff Wall*, un artista que trabaja en Vancouver desde nuestra otra frontera, quien creó una nueva e importante obra usando agrupaciones fotográficas y cajas de luz, concentrándose en Tijuana y la frontera. También financiadas fueron una serie de carteles publicitarios de Alfredo Jaar, Daniel J. Martinez, Gerardo Navarro y Alexis Smith. Jaar, cuyo trabajo abarca temas socio-políticos, globales y del tercer mundo a través de imágenes generadas por los medios de comunicación en contextos esculturales, creó su obra como parte de la exposición en MCA.

La exposición culminante de *Dos Ciudades/Two Cities* es *La Frontera/The Border: Arte Sobre la Experiencia Fronteriza México/Estados Unidos*, y hay muchos individuos y entidades quienes debemos agradecer por su participación en hacerla posible. Antes que nada, nuestra gratitud al Curador del Centro Cultural de la Raza, Patricio Chávez y a la entonces Curadora Adjunta del MCA, Madeleine Grynsztejn. Por casi dos años, juntos y por separado, recorrieron la región fronteriza haciendo visitas a los talleres de artistas, tanto conocidos como desconocidos. Con paciencia, concesiones e inteligencia lograron un acuerdo curatorial que no pudo haber llegado fácilmente, pero que sin embargo resultó en una selección de artistas bien concebida, bien balanceada y provocadora de ideas. Los felicitamos por este logro.

La coordinación de la exposición y del catálogo estuvo bajo la cuidadosa vigilancia de Kathryn Kanjo, trabajando estrechamente con Patricio Chávez. Realizó un trabajo extraordinario, por el cual estamos muy agradecidos. Uno de los resultados más valiosos del proyecto del MCA *Dos Ciudades/Two Cities*, fue la creación de una nueva beca, la cual fue mantenida de 1990 a 1992 por Juanita Purner. Juanita, una estudiante de postgrado de historia del arte, adquirió experiencia incomparable, preparándola para una carrera en el campo museográfico. Fue empleada conjuntamente por el Centro y el MCA, auxiliando en todos los aspectos del proyecto *Dos Ciudades/Two Cities*, además de prestar ayuda tan necesitada a los curadores de ambas organizaciones y sirviendo como un importante enlace entre nosotros. También agradecemos a los otros miembros del personal quienes fueron tan importantes a *La Frontera/The Border*: en el Centro, Eloise de León, Dan Fuller, Leticia Higuera, Víctor Ochoa y Faustino Ortega, además de la Junta Consultiva de Arte del Centro de 1989 a 1993, incluyendo a Aida Mancillas, María Eraña, Richard A. Lou, Robert Sánchez, James Luna, Mario Lara, Graciela Ovejero, Deborah Small, Neal Hill, Ysela Chacón, Marco Anguiano, Natasha Bonilla Martínez, Narciso Argüelles y Edgardo Reynoso representando al Taller de Arte Fronterizo; en el MCA, Anne Farrell, Lynda Forsha, Seonaid McArthur y Charles Castle, además de Bill Bulkley, Nerissa Domínguez, Tom Flowers, Linda Fonte, Mary Johnson, Diane Maxwell, Debra Palmer, Jana Purdy y Erica Torri.

Desde 1990, la Junta Consultiva de *Dos Ciudades/Two Cities* proporcionó su sabiduría y experiencia. A los miembros, pasados y presentes les damos las más profundas gracias: José Luis Pardo Acéves, Felipe Almada, Ernesto Guerrero, Raúl Guerrero, Louis Hock, Rebecca Morales y Michael Schnorr.

Huelga decir, un proyecto de esta magnitud no podría haberse realizado sin el apoyo económico de dos instituciones claves, una pública, la otra privada—la National Endowment for the Arts y La Rockefeller Foundation. Ambas agencias demostraron que están dispuestas a correr riesgos al apoyar con su generosidad este proyecto. Agradecemos su sagacidad además de su magnanimidad. A lo largo de la evolución de este proyecto, tanto el Centro como el MCA recibieron fondos de la Comisión para las Artes y la Cultura de la Ciudad de San Diego y del Consejo de las Artes de California, y agradecemos su apoyo, además del apoyo de todos nuestros miembros y donantes individuales.

Finalmente, debemos agradecer a los artistas cuya obra es representada en esta exposición y catálogo.

LARRY T. BAZA
Executive Director
Centro Cultural de la Raza

HUGH M. DAVIES
Director
Museum of Contemporary Art,
San Diego

We were only two, but what was important for us was less our working together than this strange fact of working between the two of us. . . . And these "between-the-twos" referred back to other people, who were different on one side from the other. . . . [1]

A collaboration is a process of working jointly with others, of channeling a dialogue. It is not about the erasure of difference, rather, it is about the articulation of differences and working with difference itself. [2]

La Frontera/The Border is the visual component of a much larger "picture"—the central manifestation of an ongoing collaboration between two different organizations: the Centro Cultural de la Raza and the Museum of Contemporary Art, San Diego. This partnership's very existence points to important issues for all cultural institutions working today. We have forged this alliance to better respond to the new challenges facing establishments of all kinds, as culturally diverse constituencies make their demands for equal representation known. Although the need for cultural equity has long been voiced by community-based organizations, mainstream institutions have addressed this mandate only recently, if at all. In realizing a genuinely co-curatorial effort, one that is attuned to the current "multicultural" discourse, we have had to do more than agree on the representation and interpretation of a wide-ranging body of work; our institutions also have had to enter into an economically and administratively equitable partnership, sharing not only ideas but also funding, infrastructure, and other resources. This exhibition is, therefore, the result of a negotiation on a multitude of levels, where the process has been as important as the product. It is a willing response to the real pressures brought to bear by the needs of a culturally heterogeneous society.

Our participation in this cross-institutional, cross-cultural process has been both thrilling and unsettling, exciting and exasperating. As we approached the *La Frontera/The Border* project, we challenged ourselves to cross certain borders of our own—those of institution, nationality, race, and class—and we knew to be aware of our preconceptions and our prejudices as we made our selections for this exhibition. At the outset, we sought to develop a few basic criteria for our selection, the primary one being to include only artists whose works demonstrated a long-standing commitment to the issue of the Mexico/United States border. Building upon the twenty-year-strong foundation of work by artists, activists, and scholars in the Tijuana/San Diego region, we sought work elsewhere that was likewise issue-oriented. The 37 artists and artists' groups featured in this show offer multifarious and even contradictory responses to the topic of the border; yet their work is consistently grounded in the immediate world of the border, in lived experience and actual practice. For the artists represented here, the border is not a physical boundary line separating two

[1] Gilles Deleuze, quoted in Ann Goldstein, "Dialogues and Accidence," in *A Dialogue About Recent American and European Photography*, exhibition catalogue (Los Angeles: Museum of Contemporary Art, 1991), 5.

[2] Ann Goldstein, "Dialogues and Accidence," 5.

xvii

sovereign nations, but rather a place of its own, defined by a confluence of cultures that is not geographically bounded either to the north or to the south. The border is the specific nexus of an authentic zone of hybridized cultural experience, reflecting the migration and cross-pollination of ideas and images between different cultures that arise from real and constant human, cultural, and sociopolitical movements. In this decade, borders and international boundaries have become paramount in our national consciousness and in international events. As borders define the economy, political ideology, and national identity of countries throughout the world, so we should examine our own borderlands for an understanding of ourselves and of each other.

This exhibition is not a comprehensive nor exhaustive survey of art being made on or about the border. We did not, for example, include the vast range of indigenous art forms manifest on the border—such as Tijuana velvet paintings, homemade altars, and barrio mural art—though many works in this exhibition are indebted to these vernacular expressions. Perhaps our most notable omission is not aesthetic but administrative, in the absence of a co-curator from Mexico. *La Frontera/The Border* is useful, however, for being an unprecedented and important collaboration between two very different institutions. We see this project as a starting point for a continuing dialogue, as an example of a double but separate authorship that best accommodates our respective missions and aspirations.

La Frontera/The Border: Art About the Mexico/United States Border Experience has been made possible by the enlightened interest and generous support of the National Endowment for the Arts, a federal agency, and The Rockefeller Foundation. Their support of the exhibition and their recognition of its importance are acknowledged with profound appreciation.

We would like to thank those who have assisted us in the planning stages of the exhibition and in securing loans. Locally, Carmen Cuenca of Galería Carmen Cuenca in Tijuana was indispensable to our work. In Los Angeles we wish to thank Shelley De Angelus, Curator of The Eli Broad Family Foundation. Our visit to El Paso was graciously facilitated by Adair Margo and Lynda Lynch of the Adair Margo Gallery, Becky Hendrick, and Mike Juarez. In Brownsville/ Matamoros, we owe a special thanks to Alma Yolanda Guerrero Miller. We are grateful to Margaret Gillham, Curator of the Art Museum of South Texas in Corpus Christi, and Anne Wallace in San Ygnacio for their generosity of spirit in recommending artists to visit in South Texas. In San Antonio, we wish to thank Kathy Vargas, former Curator of the Guadalupe Cultural Arts Center; Jim Edwards, Curator of the San Antonio Museum of Art; Jeffrey Moore, Director of the Blue Star Art Space; and Anjelika Jansen of the Jansen-Perez Gallery. Victor LaViola of the Center for Creative Photography at the University of Arizona, Tucson, was most helpful to us. In Monterrey, Mexico, for their gracious welcome and assistance, we are grateful to Fernando Treviño Lozano, Jr.,

Director, and his assistant, Vanesa Fernandez de Jasso, of the Museo de Arte Contemporáneo, and to Guillermo Sepulveda and his staff at the Galería de Arte Actual Mexicano for their skilled and generous assistance. In Mexico City, we are indebted to Robert Littman, Director, and Magda Carranza, Curator of the Centro Cultural Arte Contemporáneo for their gracious efforts on our behalf; Sylvia Pandolfi, Director, and Cuauhtémoc Medina, Curator of the Museo Carrillo Gil; María Guerra Arguero; Rina Epelstein of Curare; Roberto Tejada; Benjamín Diaz of the Galería Arte Contemporáneo; Jaime Riestra and Patricia Ortiz Monasterio of Galería OMR; and Alejandro Yturbe of the Galería de Arte Mexicano. Additional loans were aided by David Leiber, Director, of the Sperone Westwater Gallery, New York; the Annina Nosei Gallery, New York; Wanda Hansen; Betty Moody of the Betty Moody Gallery, Houston; and the Paule Anglim Gallery, San Francisco.

In the course of organizing this exhibition, we have incurred many debts. The list of those on both sides of the border who have helped us with their advice and encouragement is a lengthy one. Patricio Chávez would like to thank Kirsten Aaboe for her continued support and commitment, and simply just being there at those moments when most needed. Also, he would like to thank the Border Art Workshop/Taller de Arte Fronterizo, Las Comadres, and the many individuals around the Centro Cultural de la Raza that have a lifelong commitment to the issues around the border, and have deepened his own understanding of the complexity and wonder of the Mexico/United States border region. Madeleine Grynsztejn owes a great debt of gratitude, not just during this project's organization, but over the years, to Prudence Carlson for her thoughtful intellectual advice and her illuminating editorial insights, and to Tom Shapiro, who from the outset was an unfailing source of encouragement and support. Among the numerous individuals who have advised and helped us since the project's inception, we wish to thank Drew Allen, Lisette Atala-Doocy, David Avalos, Eric Avery, Diana du Pont, Veronica Enrique, Henry Estrada, Elizabeth Ferrer, Ann Goldstein, Louis Hock, Kurt Hollander, Jeanette Ingberman, Edward G. Leffingwell, Susana Torruella Leval, David Maciel, César A. Martínez, Gerry McAllister, Linda McAllister, Celia Alvarez Muñoz, Deborah Nathan, Jacinto Quirate, Terezita Romo, Deborah Small, Josie Talamantez, and especially Tomás Ybarra-Frausto, whose sage advice and encouragement were instrumental to the success of this project.

La Frontera/The Border would have been impossible without the initiative and constant support of the directors of the respective institutions, Hugh Davies of the Museum of Contemporary Art and Larry Baza of Centro Cultural de la Raza. Together they showed us the way to a successful partnership by way of example. We wish to extend our thanks to the members of the *Dos Ciudades/Two Cities* Advisory Committee, who were a source of advice and support: the late Felipe Almada, Mary Livingstone Beebe, Paul Espinosa, Paul Ganster, Raul Guerrero,

Rebecca Morales, Michael Schnorr, and José Luis Pardo Aceves. As the Project Fellow, Juanita Purner has our heartfelt thanks for being the primary organizational and research assistant to this project; throughout her tenure, she skillfully and with good humor assisted with every phase of the exhibition and catalogue. Following Madeleine Grynsztejn's departure from the MCA, the myriad curatorial details inherent in this project have been ably and generously undertaken by Kathryn Kanjo, who also handled the daunting task of coordinating this catalogue and its many revisions, with Nerissa Dominguez assisting. Kathryn has our respect and thanks for her professionalism, patience, and humor. This catalogue's scholarly contents have been greatly enhanced by the essays contributed by Gloria Anzaldúa, David Avalos, María Eraña, and Sandra Cisneros. Natasha Bonilla Martinez reviewed and edited the catalogue text in English, and Gwendolyn Gómez translated and edited the catalogue text in Spanish. The elegant graphic presentation was carried out by Berne Smith of Padgitt and Smith Advertising. Mary Johnson has our thanks for her customary patience and expertise in coping with the transport and insurance arrangement for this project. Tom Flowers, Bill Bulkley, Dan Fuller, Mario Lara, and Faustino Julian Ortega did an exemplary job installing the works at the MCA and at the Centro. Virtually all other staff members from both institutions have played a role in this project, and we appreciate the help and encouragement of Lynda Forsha, Anne Farrell, Charles Castle, Diane Maxwell, Eloise de Leon, Leticia Higuera, and the Centro's Arts Advisory Committee from 1989 to 1993, including Richard A. Lou, Robert Sanchez, Victor Ochoa, Aida Mancillas, James Luna, Mario Lara, Graciela Ovejero, Deborah Small, Dan Fuller, Neal Hill, Ysela Chacon, Marco Anguiano, María Eraña, Narciso Argüelles, and Edgardo Reynoso representing the Border Art Workshop/Taller de Arte Fronterizo.

We are enormously grateful to the lenders who have graciously shared the works in their collections, and without whose generosity this exhibition could not have been realized. Particular thanks are due them for their extraordinary generosity in making their works available to a wide audience for a long exhibition tour: Centro de Orientación de la Mujer Obrera, Ciudad Juárez, Mexico; The Eli Broad Family Foundation, Los Angeles; Gregory Marshall, San Diego; Larry and Debbie Peel, Austin, Texas; Carmen Cuenca, Tijuana; Frank Ribelin, Garland, Texas; Jim and Anita Harithas; Betty Moody Gallery, Houston, Texas; Mary Ryan Gallery, New York; Jansen-Perez Gallery, San Antonio; Adair Margo Gallery, El Paso, Texas; and Linda Moore Gallery, San Diego.

We salute the commitment to this exhibition expressed by the colleagues at the five institutions sharing this exhibition with us: Pedro Ochoa Palacio, Director, and José Luis Pardo Aceves, Associate Director, Centro Cultural Tijuana, Mexico (the exhibition will serve as part of the Festival Internacional de la Raza 1993, "Identidades de la Frontera," Consejo Nacional para la Cultura y las Artes, Programa Cultural de las Fronteras); Chase W. Rynd, Executive Director, and

Barbara Johns, Curator, Tacoma Art Museum, Washington; Robert Knight, Director of Visual Arts, Scottsdale Center for the Arts, Arizona; Lucinda H. Gedeon, Director, and Connie Butler, Curator of Contemporary Art, Neuberger Museum, New York; and Josi Irene Callan, Director, and Peter H. Gordon, Chief Curator, San Jose Museum of Art, California.

Finally, our greatest gratitude is extended to all the participating artists who have collaborated with us on so many aspects of this project. They have contributed to the exhibition through loans from their own collections, endured countless telephone calls and interviews, and given unstintingly of their time and assisted us in innumerable ways. This cross-cultural dialogue is indebted most of all to them and to their inspiring works.

PATRICIO CHÁVEZ
Curator
Centro Cultural de la Raza

MADELEINE GRYNSZTEJN
Associate Curator
Department of Twentieth-Century
Painting and Sculpture
The Art Institute of Chicago

Eramos solo dos, pero lo que nos importaba no era el trabajar juntos sino el extraño hecho de trabajar entre los dos. . . . Y esos "entre-los-dos" traían consigo a otras personas, siendo estas diferentes en ambos lados. . . .[1]

Una colaboración es el proceso de trabajar conjuntamente con otros, de canalizar un diálogo. No es el borrar las diferencias, sino que trata de la expresión de las diferencias y el trabajar con las diferencias en sí.[2]

La Frontera/The Border es el elemento visual de una visión mayor, la manifestacíon central de una colaboración que continúa entre dos organizaciones muy diferentes: el Centro Cultural de la Raza y el Museum of Contemporary Art, San Diego. La mera existencia de esta sociedad señala los importantes problemas que enfrentan todas las instituciones culturales de hoy. Hemos forjado esta alianza para responder más efectivamente a los retos con los que se enfrentan las organizaciones de todo tipo mientras que grupos electorales de diversas culturas hacen escuchar sus demandas de representación equitativa. Aunque la necesidad de una igualdad cultural ha sido manifestada por organizaciones comunitarias, es solo recientemente que las instituciones de la corriente dominante han prestado atención a este mandato. Para realizar un esfuerzo co-curatorial, uno que armonizara con la disertación "multicultural", tuvimos no solamente que estar de acuerdo con la representación e interpretación de un vasto grupo de obras; nuestras instituciones tuvieron que formar una sociedad de igualdad tanto económica como administrativa, compartiendo no solo ideas, también financiamiento, infraestructura y otros recursos. Esta exposición es, por lo tanto, el resultado de negociaciones a muchos niveles, donde el proceso ha sido tan importante como el producto. Es la agradable respuesta propiciada por las necesidades de una sociedad culturalmente heterogénea.

Nuestra participación en este proceso transinstitucional y transcultural ha sido tanto emocionante como incierta, tanto estimulante como irritante. Al abordar el proyecto *La Frontera/The Border*, nos impusimos el reto de cruzar ciertas fronteras propias, aquellas de institución, nacionalidad raza y clase—supimos que debíamos estar conscientes de nuestras percepciones y prejuicios al hacer las selecciones en esta exposición. Desde un principio intentamos desarrollar criterios básicos para la selección de la obra, el principal siendo el incluir únicamente artistas cuya obra demostrara un largo compromiso con la problemática de la frontera México/ Estados Unidos. Utilizando como cimientos más de veinte años de trabajo de artistas, activistas e intelectuales en la región de Tijuana/San Diego, buscamos obra igualmente comprometida en otras localidades. Los treinta y siete artistas y grupos de artistas exhibidos en esta exposición ofrecen respuestas variadas y hasta contradictorias al tema de la frontera; sin embargo, por vivencias y experiencia, su obra está firmemente enraizada en el mundo inmediato de la frontera. Para los

[1] Gilles Deleuze, citado por Ann Goldstein en "Dialogues and Accidence", en *A Dialogue About Recent American and European Photography*, catálogo de la exposición, Los Angeles, Museum of Contemporary Art, 1991, p. 5.
[2] *Ibid.*, p. 5.

artistas aquí representados, la frontera no es una línea física separando a dos naciones soberanas, sino que un lugar propio, definido por una confluencia de culturas que no tienen límites geográficos ni al norte ni al sur. La frontera es el nexo preciso de una auténtica zona culturalmente híbrida, que refleja la migración y polinización cruzada de ideas e imágenes entre diferentes culturas que emergen de movimientos humanos, culturales y socio-políticos reales y constantes. En esta década, las fronteras y límites internacionales han sido importantísimos en nuestra conciencia nacional y en eventos internacionales. Así como las fronteras definen la economía, ideología política e identidad nacional de paises en todo el mundo, debemos examinar nuestras propias fronteras para así tener un entendimiento de nosotros mismos y de los demás.

Esta exposición no es una panorámica completa y detallada del arte que se está creando en o sobre la frontera. No incluimos, por ejemplo, la extensa gama de artes manifiestas en la frontera—tales como los cuadros sobre terciopelo de Tijuana, altares caseros y los murales de los barrios—aunque muchas de las obras en esta exposición tienen la influencia de estas expresiones vernáculas. Quizás nuestra omisión más notable no es estética sino administrativa, en la ausencia de un co-curador de México. *La Frontera/The Border* es una experiencia provechosa por ser una colaboración importante y sin precedentes entre dos instituciones muy diferentes. Vemos este proyecto como punto de partida para un diálogo continuo, como un ejemplo de paternidades dobles pero separadas que bien se acomodan a nuestras respectivas misiones y aspiraciones.

La Frontera/The Border: Arte Sobre la Experiencia Fronteriza México/Estados Unidos se realizó gracias al interés y generoso apoyo del National Endowment for the Arts, una agencia federal, y La Rockefeller Foundation. Su apoyo y reconocimiento a la importancia de esta exposición se agradecen profundamente.

Nos gustaría agradecer a aquellos quienes nos ayudaron en las etapas de planeación y la obtención de los préstamos. Localmente, Carmen Cuenca de la Galería Carmen Cuenca en Tijuana nos fue indispensable. En Los Angeles queremos darle las gracias a Shelley De Angelus, Curadora de la Eli Broad Family Foundation. Nuestra visita a El Paso fue facilitada gentilmente por Adair Margo y Lynda Lynch de la Adair Margo Gallery, Becky Hendrick y Mike Juárez. En Brownsville/Matamoros le debemos especial agradecimiento a Alma Yolanda Guerrero Miller. Le agradecemos a Margaret Gillham, Curadora del Art Museum of South Texas en Corpus Christi, y a Anne Wallace en San Ygnacio su generosidad de espíritu al recomendarnos artistas a quienes visitar en el sur de Texas. En San Antonio, deseamos agradecer a Kathy Vargas, ex-Curadora del Guadalupe Cultural Arts Center; Jim Edwards, Curador del San Antonio Museum of Art; Jeffrey Moore, Director del Blue Star Art Space; y Anjelika Jansen de la Jansen-Perez Gallery. Victor LaViola del Center for Creative Photography en la University of Arizona, Tucson nos fue de gran ayuda. En Monterrey, México, por su amable bienvenida y asistencia, le agradecemos a

Fernando Treviño Lozano Jr., Director, y a su asistente Vanesa Fernández de Jasso, del Museo de Arte Contemporáneo, y a Guillermo Sepúlveda y al personal de la Galería de Arte Actual Mexicano por su juiciosa y generosa asistencia. En la Ciudad de México les agradecemos a Robert Littman, Director, y a Magda Carranza, Curadora del Centro Cultural Arte Contemporáneo sus gentiles esfuerzos en favor nuestro; Sylvia Pandolfi, Directora, y Cuauhtémoc Medina, Curador del Museo Carrillo Gil; María Guerra Arguero; Rina Epelstein de Curare; Roberto Tejada; Benjamín Díaz de la Galería Arte Contemporáneo; Jaime Riestra y Patricia Ortiz Monasterio de la Galería OMR; y Alejandra Yturbe de la Galería de Arte Mexicano. Préstamos adicionales fueron propiciados por David Leiber, Director de la Sperone Westwater Gallery, Nueva York; la Annina Nosei Gallery, Nueva York; Wanda Hansen; Betty Moody de la Betty Moody Gallery, Houston; y la Paule Anglim Gallery, San Francisco.

Durante el transcurso de la organización de esta exposición, hemos incurrido numerosas deudas. Es larga la lista de aquellos en ambos lados de la frontera quienes nos ayudaron con sus consejos y su estímulo. Patricio Chávez agradece a Kirsten Aaboe el apoyo continuo, el compromiso y su presencia esencial en los momentos en que mas se necesitaba. Tambien quisiera agradecer al Taller de Arte Fronterizo/ Border Art Workshop, Las Comadres y a todos aquellos individuos asociados con el Centro Cultural de la Raza que tienen un compromiso permanente con temas relacionados con la frontera y que me han ayudado a entender la complejidad y maravilla de la region fronteriza México/Estados Unidos. Madeleine Grynsztejn le está enormemente agradecida a Prudence Carlson no solamente durante la organización del proyecto, también por sus juiciosos consejos intelectuales y su agudeza editorial a través de los años, y a Tom Shapiro, quien desde el principio fue una inagotable fuente de estímulo y apoyo. Entre los numerosos individuos que nos aconsejaron y ayudaron desde los inicios del proyecto queremos agradecer a Drew Allen, Lisette Atala-Doocy, David Avalos, Eric Avery, Diana du Pont, Verónica Enrique, Henry Estrada, Elizabeth Ferrer, Ann Goldstein, Louis Hock, Kurt Hollander, Jeanette Ingberman, Edward G. Leffingwell, Susana Torruela Leval, David Maciel, César A. Martínez, Gerry McAllister, Linda McAllister, Celia Alvarez Muñoz, Deborah Nathan, Jacinto Quirarte, Terezita Romo, Deborah Small, Josie Talamantez y en especial a Tomás Ybarra-Frausto, cuyos sabios consejos y estímulo contribuyeron al éxito de este proyecto.

La Frontera/The Border no hubiera sido posible sin la iniciativa y apoyo constante de los directores de las respectivas instituciones, Hugh Davies del Museum of Contemporary Art, y Larry Baza del Centro Cultural de la Raza. Juntos nos mostraron el camino a una participación conjunta a través del ejemplo. Deseamos darles las gracias a los miembros de la Junta Consultiva de Dos Ciudades/Two Cities, quienes nos orientaron y apoyaron constantemente: el finado Felipe Almada, Mary Livingstone Beebe, Paul Espinosa, Paul Ganster, Raúl Guerrero, Rebecca Morales y José Luis Pardo Aceves. A la becaria del proyecto, Juanita Pruner, nuestro profundo

agradecimiento por ser la principal asistente de organización e investigación; con habilidad y buen humor ayudó en cada fase de la de la exposición y el catálogo. Después de la partida de Madeleine Grynsztejn del MCA, la miríada de detalles curatoriales inherentes a este proyecto fueron hábil y generosamente emprendidos por Kathryn Kanjo, quien además maniobró la intimidante tarea de coordinar este catálogo y sus muchas revisiones con la ayuda de Nerissa Domínguez. Respetamos y agradecemos el profesionalismo, paciencia y humor de Kathryn. El valioso contenido de este catálogo es realzado por los ensayos contribuídos por Gloria Anzaldúa, David Avalos, María Eraña y Sandra Cisneros. Natasha Bonilla Martínez revisó y redactó el texto del catálogo en inglés, y Gwendolyn Gómez tradujo y redactó el texto del catálogo en español. La elegante presentación gráfica fue realizada por Berne Smith de Padgitt and Smith Advertising. Le estamos agradecidos a Mary Johnson por su acostumbrada paciencia y habilidad al hacerse cargo de los arreglos de transporte y seguros para este proyecto. Tom Flowers, Bill Buckley, Dan Fuller, Mario Lara y Faustino Julián Ortega realizaron una labor ejemplar al instalar la obra en el MCA y en el Centro. Virtualmente todo el personal de ambas instituciones participaron en este proyecto, y agradecemos la ayuda y estímulo de Lynda Forsha, Anne Farrell, Charles Castle, Diane Maxwell, Eloise de León, Leticia Higuera, y la Junta Consultiva del Centro de 1989 a 1993, incluyendo a Richard A. Lou, Robert Sánchez, Victor Ochoa, Aida Mancillas, James Luna, Mario Lara, Graciela Ovejero, Deborah Small, Dan Fuller, Neal Hill, Ysela Chacón, Marco Anguiano, María Eraña, Narciso Argüelles y a Edgardo Reynoso representando al Taller de Arte Fronterizo/Border Art Workshop.

Les estamos enormemente agradecidos a todos aquellos que tan gentilmente compartieron sus colecciones, sin su generosidad esta exposición no hubiera sido posible. Se merecen nuestro agradecimiento por su extraordinaria generosidad al hacer la obra accesible a un gran público en una larga exposición itinerante: el Centro de Orientación de la Mujer Obrera, Ciudad Juárez, México; La Eli Broad Family Foundation, Los Angeles; Gregory Marshall, San Diego; Larry y Debbie Peel, Austin, Texas; Carmen Cuenca, Tijuana, México; Frank Ribelin, Garland, Texas; Jim y Anita Harithas; Betty Moody Gallery, Houston, Texas; Mary Ryan Gallery, Nueva York; Jansen-Perez Gallery, San Antonio, Texas; Adair Margo Gallery, El Paso, Texas y Linda Moore Gallery, San Diego.

Reconocemos el compromiso a este proyecto demostrado por los colegas de las cinco instituciones compartiendo esta exposición: Pedro Ochoa Palacio, Director, y José Luis Pardo Aceves, Subdirector de Planeación y Programación del Centro Cultural Tijuana, México (esta exposición formará parte del Festival Internacional de la Raza 1993, "Identidades de la Frontera", Consejo Nacional para la Cultura y las Artes, Programa Cultural de las Fronteras); Chase W. Rynd, Director Ejecutivo, y Barbara Johns, Curadora, Tacoma Art Museum, Washington; Robert Knight, Director de Artes Visuales, Scottsdale Center for the Arts, Arizona; Lucinda H. Gedeon, Directora, y Connie Butler, Curadora de Arte Contemporáneo, Neuberger Museum,

New York; y Josi Irene Callan, Directora, y Peter H. Gordon, Curador, San José Museum of Art, California.

Finalmente nuestra más profunda gratitud a todos los artistas participantes quienes colaboraron con nosotros en tantos aspectos de este proyecto. Contribuyeron a la exposición a través de préstamos de sus propias colecciones, soportaron innumerables llamadas telefónicas y entrevistas, generosamente nos dieron su tiempo y nos ayudaron enormemente. Este diálogo transcultural se debe a ellos y a sus obras inspiradoras.

PATRICIO CHÁVEZ
Curador
Centro Cultural de la Raza

MADELEINE GRYNSZTEJN
Curadora Adjunta
Departamento de Pintura y Escultura
del Siglo Veinte
The Art Institute of Chicago

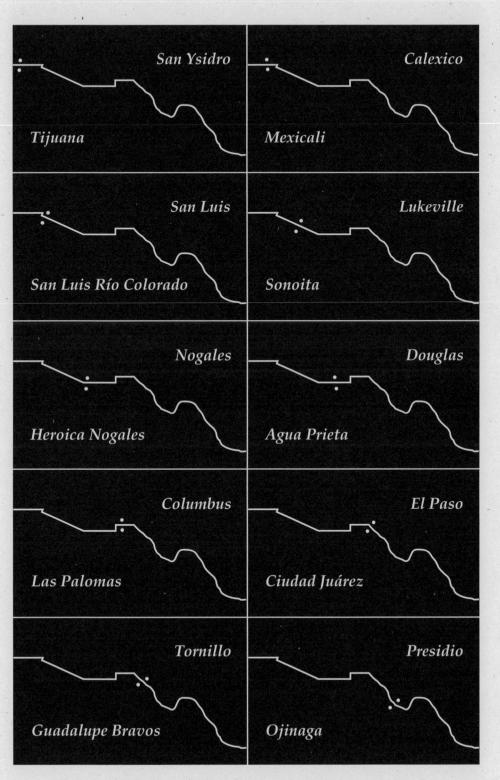

San Ysidro

Tijuana

Calexico

Mexicali

San Luis

San Luis Río Colorado

Lukeville

Sonoita

Nogales

Heroica Nogales

Douglas

Agua Prieta

Columbus

Las Palomas

El Paso

Ciudad Juárez

Tornillo

Guadalupe Bravos

Presidio

Ojinaga

Self-determination, independence, migration, immigration, domination, and the flourishing of the human spirit through the creation of art—these are the themes addressed by *La Frontera/The Border: Art About the Mexico/United States Border Experience*. This exhibition and catalogue bring together art by Chicano, Mexican, Asian, and Euro-American artists and writers who create their works about a historically complex region and subject in a time of turbulent hemispheric and global change. But *La Frontera/The Border* is about more than border art. It is also about the process and politics of institutional collaboration between the Centro Cultural de la Raza and the Museum of Contemporary Art, San Diego, and about coming to terms with the meaning of multiculturalism for the arts in the United States. In the 1990s, we face the challenges of negotiating and controlling cultural identity and knowledge, both powerful "commodities" in our society. What do we need to know about cultural and institutional collaboration to understand this exhibition? What do we need to know about the history and reality of the border to understand border art? We will look at these questions, and some possible answers, in the pages to follow.

THE U.S. CULTURE WARS

Currently, there is a great deal of debate in the cultural and educational communities about what multiculturalism really means. Unless we address the realities of institutional racism and the historic inequities in the arts, education, and our society at large, there can be no genuine multiculturalism. The last decade has been an especially hostile time for artists and cultural organizations. One of the extreme Right's most vocal representatives, Pat Buchanan, has declared that there is a "culture war" taking place in the U. S., and that the attacks on the arts, many of which he has spearheaded, are part of the larger battles taking place in many areas of American society. Attacks on Gays, Lesbians, the poor, immigrants, progressive thought, and the rise of racism, bigotry, and intolerance are part of the extreme Right's strategy—"friendly fascism," as Bertram Gross calls it—all under the guise of God and Country.

> Pat Buchanan, former director of communications in the Reagan White House, summed up the New Right's position clearly in the August 1991 issue of his publication, *From the Right*. Declaring that there was "a rising demand on campus for black studies, for black fraternities, and multicultural education," Buchanan concluded by quoting an official from the American Immigration Control Foundation that *"the combined forces of open immigration and multiculturalism constitute a mortal threat to American Civilisation."*[1]
> [emphasis added]

Buchanan is correct to frame the attacks as "culture wars." These assaults are all about the extreme Right's quest for domination, power, and control over our

MULTI-CORRECT POLITICALLY CULTURAL
Patricio Chávez

[1] Nancy Murray, "Columbus and the USA: from mythology to ideology,"in *Race and Class, The Curse of Columbus* (London: The Institute for Race Relations, 1992), 55.

experience, both in how we define our reality and in the tools we use for understanding our shared experience in this society. These battles require access to resources, money, and information. They also involve manipulation of television, film, radio, newspapers, magazines, education, history, and the arts. These media and disciplines are all part of the validation of ourselves and our cultures. These "hearts and minds" battles, a phrase coined during the Vietnam War for U.S. government propaganda efforts, continue today in other ways: art = pornography, public funding = support of pornography, multiculturalism = attacks on America.

Well before the most recent attacks from the Right, artists and organizations of color had great difficulties obtaining support and resources in the arts. I believe it is no accident that the assaults on the National Endowment for the Arts are directly related to the gains organizations and artists of color, Gays, and Lesbians have made at the Endowment. One of the cynical manifestations of the ongoing struggle over multiculturalism is the tendency of mainstream institutions and funders to go "multicultural." The resources stay in the loop because the same one-million-dollar-a-year-plus institutions continue to get funded, but now it is for "outreach" and "multicultural" programming. Organizations which have been doing committed ethnically-specific or multicultural community–based programming for years get passed by because of the same institutional barriers—institutional racism, prejudice against smaller or mid-sized organizations, and the basic ignorance regarding non-mainstream groups—that have existed all along. Historically, the pattern has been: those who have, get. The status quo is thus maintained, and efforts to assert cultural identity are co-opted.

BORDER STRUGGLES/POLITICS OF COLLABORATION

The Centro Cultural de la Raza came into being as part of the Chicano Civil Rights Movement 23 years ago. The Centro was established in 1970 after a group of Chicano artists demanded a working exhibition space from the City of San Diego. This "demand" was in the context of many other issues then confronting the Chicano community in San Diego. The history and foundation of the Centro set the tone for its approach to *La Frontera/The Border* and the collaboration with the MCA, both literally and philosophically.

> The Chicano community in Logan Heights had been asking the city to develop a park there for many years. In the mid-1960's, the community was bisected by the construction of Interstate 5, an eight lane freeway that displaced many lifelong residents of the barrio. According to Victor Ochoa, "They threw Interstate 5 in the barrio where we were starting to get political strength. I think our city fathers saw that as threatening. And that's one of the impulses for them to put that interstate through there, taking something like 5000 families out of the barrio. . . . " On the same day that the occupation of Chicano Park began, the Toltecas en Aztlán carried signs to the [San Diego] city council meeting, asking that the Ford

Building be turned over to them to create a Centro Cultural de la Raza. The city was already making plans to use the building as the site for an aerospace museum. Negotiations for its use were stalled and on July 20 the city council was again confronted with four issues: the development of Chicano Park, the use of the Ford Building as a cultural center, the proposed Interstate 805 freeway through San Ysidro, and police brutality in Chicano barrios. Los Toltecas en Aztlán, represented by Salvador Torres and Luis Espinoza, presented a three part proposal stating: "1) That the Ford Building be turned over to the Toltecas en Aztlán board of directors, to be converted into a Centro Cultural de la Raza. 2) That in the event another building is offered by the city, such a building must be of comparable size to the Ford Building and be located in Balboa Park. 3) That the city commit itself to match the funds that the Toltecas are able to raise with an equal amount."[2]

The community prevailed. Thus was born the Centro Cultural de la Raza, founded on principles of self-determination, mutual self-respect, and self-sacrifice—setting aside personal differences for the greater good of the organization.

In 1989, the then La Jolla Museum of Contemporary Art's *Dos Ciudades/Two Cities* project was funded by the NEA Special Artistic Initiatives program. The *Dos Ciudades/Two Cities* project, of which *La Frontera/The Border* is a part, consisted of several components, including exhibitions, publications, billboards, public arts projects, and lectures and symposia. Previously, the MCA had mounted one exhibition of the Border Art Workshop—*911: A House Gone Wrong*—and also exhibited the works of several individuals, as well as purchased a modest number of works for its permanent collection. (For more details about the history of border art at the MCA, see the catalogue foreword.)

Controversy erupted from the outset of the *Dos Ciudades* project. A conceptual framework for border art already had been initiated and established by the work of the Centro and the Border Art Workshop/Taller de Arte Fronterizo (BAW/TAF) and the individual work of David Avalos and Guillermo Gómez-Peña. The basic tenets of border art are that it is: (1) rooted in the Chicano Movement; (2) oriented to Mexico/United States border issues; (3) based on collaboration and direct involvement with the community; (4) conceptually decentralized and a validation of the margins and the "other"; (5) multi- and interdisciplinary; and (6) multicultural—the BAW/TAF always has included individuals and collaborators from various cultures. Most importantly, the Centro and the BAW/TAF made the conscious decision to look at the border as its own place, through the community's experience of it, not as a "cultural exchange" between divided cities or countries, but rooted, instead, in the historical realities of the area as a region with its own characteristics.

When I arrived at the Centro in the Fall of 1989, one of the first decisions I was

[2] Philip Brookman and Guillermo Gómez-Peña, editors, *Made In Aztlán* (San Diego, CA: Centro Cultural de la Raza, 1986), 19, 21.

involved in was how to, or whether or not to, participate in the *Dos Ciudades* project, which included a border art exhibition and catalogue. Members of the BAW/TAF and the Centro's Visual Arts Advisory Committee, however, questioned the appropriation of language and ideas about border art by the MCA, and we felt it necessary to continue the dialogue established between Hugh Davies, Director of the MCA, and the previous Acting Director of the Centro, Victor Ochoa. Ochoa had reviewed and advised on the initial NEA proposal submitted by the MCA. Still, for some, at issue was the appropriation, the commodification, and the exploitation of border art by the art mainstream.

The situation presented a difficult challenge for us. The Centro had been dealing with issues facing the border community since its inception. We debated as to the most appropriate action for us to take, given our concerns. Should we simply maintain a position of neutrality and let a project take place that dealt with issues of art on the border and raise our concerns from the outside, or demand equal participation from within the project? The Centro's Visual Arts Committee (which included several members of the BAW/TAF), the Director of the Centro at the time, Ernesto Guerrero, and I, decided to participate if certain conditions were met that would make it a meaningful and equitable collaboration. The two organizations developed a statement of understanding in the summer of 1992. The basic outline of the agreement was the following: that there would be shared and administrative decision-making in the border art show and catalogue, a shared curatorial fellow, a philosophical statement about the collaborative nature of border art, and that the BAW/TAF support the Centro's participation.

The collaboration between the Centro and the MCA represents a search for an enlightened model of institutional collaboration. How do we overcome the historic inequity and oppression that is part of the foundation and fabric of U.S. society so that all may share in the basic rights and opportunities for all human beings? How do we bridge the gaps between those who have and those who do not, as represented in our distinctly different institutions, when the very premise of some institutions and their support system is to continue to prop up historical amnesia and the erasure of whole cultures? Our collaboration is an attempt to establish and address a true multicultural agenda. I believe these basic premises are the most important factors in collaborations: financial or resource equity, fair division of input and responsibility, and equal participation in the full development of a project from its inception.

What made the *La Frontera/The Border* collaboration especially challenging was the difference between the two organizations: the Centro, an ethnically-specific organization with a small budget, limited staff and resources, and the MCA, a "major institution" with a much larger budget and resources. We consider the MCA, the only contemporary art museum in the city, mainstream relative to the Centro.

During the preparation of *La Frontera/The Border*, both organizations worked to understand each other's perspective and reality. Each artist selected for the exhibition represented an aspect of our shared curatorial and institutional perspectives on a complex and profoundly relevant subject. Despite contention and mistakes, our common commitment to the importance and historical significance of *La Frontera/The Border* inspired us to seek solutions.

In the fall of 1992, at the first meeting of the National Association of Latino Arts and Culture in San Antonio, Texas, the issue of Latino organizations collaborating with "mainstream organizations" was raised in the visual arts caucus meeting. Some felt that not collaborating at all was the answer because of continued inequities and co-optation. The Centro/MCA collaboration was used as an example of a successful model (with some additions concerning payment to artistic staff) for other organizations to work from if they chose to go into collaborations with mainstream organizations. The debate continues.

LA FRONTERA: A BRIEF HISTORY OF THE BORDER REGION

The current dramas of racism, national identity, migration, immigration, cultural self-definition and determination, and economic violence are the results of the inherited relationships, systems, and structures of institution building in politics, culture, and the arts. This exhibition, the collaboration between the Centro and the MCA, and border art itself are a direct result of these conflicts and the attendant realities. The United States of mind is a young one with a short memory. The border, as it now exists, is very new. We are still shaping our national identity and culture next to Mexico, a nation that is also negotiating its own past, present, and future.

By virtue of the Treaty of Guadalupe Hidalgo, signed in 1848 after two years of war between Mexico and the United States, Mexico lost the territory that is now California, Nevada, Arizona, Utah, New Mexico, Texas, and parts of Wyoming, Colorado, and Oklahoma. During the negotiations, many in the U.S., both public officials and private individuals, argued that it was the "Manifest Destiny" of the U.S. government to acquire these lands, and some advocated the taking of all of Mexico. Several arguments were put forward both to acquire all of Mexico or territories that included Baja California and much of the Mexican mainland. Some said that the U.S. government would be willing to forgive the massive Mexican debt were Mexico to surrender Baja California. Even then, some politicians, concerned about slavery, race, and other issues, opposed the acquisition of Mexico and the granting of U.S. citizenship to Mexicans.[3] The region that was created—the Mexico/United States border region—put the so-called first and third worlds in collision, conflict, and competition. The people of the border region have developed a unique and complex culture—language, food, economy, politics, and art—all specific to this confluence of cultures. Each area along the border has its own character and challenges, but there is always

[3] See Oscar J. Martinez, *Troublesome Border* (Tucson, AZ: University of Arizona Press, 1988).

7

the reality of *la liñea*, the line, which artificially divided—and continues to divide—communities and families.

BORDER MIGRATION/IMMIGRATION

The Tijuana/San Diego border is the most traversed border checkpoint in the world, and the Mexico/United States border, at 1,952 miles, is currently the longest international border. The border is the last psychic frontier of the American West, where perceptions of the so-called first and third worlds thrive: the conquerors and the conquered, the rich and the poor, the "civilized" and the "uncivilized." This psychic frontier is expressed by the oversized Marlboro Men billboards and the huge U.S. flags flying all along the border, reminding residents who is in charge. In El Paso, Texas, a local bank lights up dozens of floors at night in the image of the U.S. flag, facing Ciudad Juárez, Mexico a few hundred yards away.

The creation of art about the border is one result of both the psychic and literal border crossings that occur every day. Globally, millions of people are adjusting to the tectonic border shifts of the 1980s and 1990s that are re-configuring whole nations and national identities. *La Frontera/The Border* seeks to stimulate discussion on the meaning of the border, for people regionally, nationally, and internationally.

Public sentiment, official and unofficial U.S. government policy, and Mexican government collusion regarding the presence and migration of Mexican people to the U.S. has changed with the ebb and flow of U.S. economic needs. Through programs such as the Bracero Program during World War II, massive numbers of Mexican workers migrated to the U.S.. More recently, the 1986 Immigration Reform and Control Act—and now the North American Free Trade Agreement—officially limit the migration and immigration of Mexican people into the U.S..

Since the 19th century, Mexican workers have heavily subsidized the U.S. economy, often doing those jobs that U.S. workers would never touch. Historically, people of color and poor European immigrants provided the labor that built the United States into the most powerful nation in the world, and provided the middle and upper classes a standard of living higher than anywhere else. Mexican people have picked our food, cleaned our homes, raised our children, built our buildings, landscaped, and worked in *maquiladoras* (factories on the border owned by the U.S. or other countries), working for less than a dollar an hour. Yet, when hard times hit, they become a favorite target, scapegoats blamed for every social ill from lack of jobs to disease and overpopulation. In some instances, the forced repatriation of Mexican people— some of whom never lived in Mexico to begin with—has taken place.

The social and economic pressures that influence immigration policy also have been manifested in violence against Mexican people, much like that against immigrants of other countries. In the summer of 1943, as a result of the hysteria

whipped up in the media against "Zoot Suit Hoodlums" and "Pachuco gangsters," hundreds of U.S. military personnel went on the rampage for weeks in Los Angeles, cruising the city in taxi cabs, attacking any brown person they saw. These sailors, none of whom were arrested, concentrated on Zoot Suiters, primarily Chicanos, who adopted a particular style of dress. These events came to be known as the Zoot Suit riots.

In the 1990s, anti-Mexican sentiment in the border region is rising dramatically. The primary reasons given for recent federal reinforcement of the border are drugs and crime. In 1992, a thirteen–mile steel fence was installed from the Pacific coast inland by the U.S. military and the U.S. Border Patrol. This fence is made of Desert Storm landing material. Two years ago, citizens groups, such as "Light up the Border," made up primarily of the local white middle class and formed by the promotion and endorsement of a popular AM radio talk show host, indicted ex-Mayor Roger Hedgecock, met weekly on the border to protest the "flood of illegal aliens" into the U.S.. At dusk, they pointed their vehicles toward Mexico, their lights on, with the goal of bringing attention to "illegal aliens," who, in their view, bring disease, crime and drugs, overcrowd schools and hospitals, take jobs from U.S. citizens, and contribute to the national debt. In opposition to these activities, many organizations and individuals formed a coalition to protest what they saw as an over-simplified and racist anti-immigration movement. Arts groups such as the Border Art Workshop and Las Comadres participated with community groups in counter protests, with large banners carrying statements such as "Another Berlin Wall?," "No Apartheid on the Border," "Our Prosperity Depends on Their Poverty," and "Stop Militarization of the Border."

[4] Roberto Martínez, personal interview, December, 1992.

Another alarming trend is the organized violent attacks, hate crimes on Mexican immigrants by independent vigilantes, paramilitary groups, the KKK, and neoNazis that are active in the Tijuana/San Diego border region. At this writing, several men are being indicted for the baseball bat beating of three migrant workers who were sleeping in a creek bed in Alpine, just east of San Diego. In 1991, the Border Art Workshop played a significant role in bringing national attention to a teenage paramilitary group that called itself, "The Militia." These kids hunted undocumented migrants with paint pellet guns, terrorizing women and children, and taking money from those they "captured."

Finally, according to Roberto Martínez of the American Friends Service Committee in San Diego, "the more prevalent border violence is the violence inflicted by those who are in charge of caring for the border. The abuses of law enforcement such as the Border Patrol and other agencies like the Drug Enforcement Agency, Customs, San Diego Police or Sheriff's Department, the Military and the Immigration and Naturalization Service officers are well known—a conservative estimate would be of at least 2,000 cases of violence including assaults, rapes, run overs, and shootings."[4]

This is not to say border violence is not perpetrated by Mexicans as well. Many

Mexicans crossing the border have fallen victim to the "coyotes" or "polleros" who are paid to help people cross illegally. Rape and robbery are not uncommon for those making the dangerous trek across the border. The situation the undocumented face is one of no recourse because of their "illegal" status. They are some of the most vulnerable members of our society.

BORDER-LANDS

Chicanos are among the heirs to the 500-year history of conquest in this hemisphere. By blood, Chicanos are the descendants of the Europeans and Indigenous people of the Americas, and by nation-state power politics, the conquered inhabitants of an occupied homeland. Land is—and always has been—the basic struggle of Indigenous people in the U.S.. The importance of the land and the relationship to the land are themes woven throughout much of the work in *La Frontera/The Border*, from aesthetic and spiritual inspiration to the more direct interpretation of the sociopolitical issues on the border.

The history of conflict in the establishment of the Mexico/United States border revolves around the struggle over land. Territory that originally was home to a large and diverse Native population now supports Americans of myriad backgrounds. It is important to speak of Native people in the context of the border because they have lost the most. The Mexico/United States boundary cuts right through the lands and communities of many people who have lived in the region for millennia. Yet, since the initial displacement and attempted destruction of the Native people of the Americas and Africa through genocide, disease, slavery, forced relocation, reservations, and the establishment of nation-state boundaries, Indigenous peoples have struggled to survive. In taking the land, the U.S. used a divide-and-conquer strategy to pit Mexican people against Native people. However, loyalties based on homeland, blood, or nations still guide Indigenous and mestizo peoples. Today, throughout the U.S. Southwest, there are contemporary Indigenous and mestizo cultures flourishing in spite of continued systematic abuse and neglect.

LA DUALIDAD/THE DUALITY

In the interior of the Centro there is a large mural entitled *La Dualidad*. This mural, which emerged out of a search for self-identity, represents part of the roots of the Chicano and mestizo consciousness. It recognizes both the positive and negative aspects of life, the elements (fire, water, air, and earth), and the reality of the mixed-blood heritage of the conqueror and the conquered, the victim and the oppressor, the European and the Indigenous. This duality is a key to how Chicanos approach and experience their lives, and this ability to work within two worlds is what has enabled Chicanos to survive. We must recognize the differences between ourselves without making judgments, and discard old notions of the melting pot

for a view of the Americas as a large quilt with many different textures, colors, shapes, and sizes. Like the Indigenous concepts that inform it, the Chicano view of duality is not oppositional, but pluralistic and circular—all is equal.

People of color no longer want just a larger piece of the pie, they want the recipe changed. They want fundamental and profound changes in the fabric and foundation of our society so that true equity, acceptance, and celebration of our differences occur. The social contracts that we have operated under have to change so that all may have equal opportunity. In the arts and society, the full spectrum of cultural languages must be acknowledged. Within each of the cultures of color, a diversity and complexity exists that can be read, experienced, and appreciated.

This movement from the center (dominant culture) to the margins (so-called minority cultures) eliminates the use of the language of margins and centers. The border region then becomes the place of confluence exemplifying America's (as in all of the Americas) cultures. A similar duality characterizes the experience of the *La Frontera/The Border* collaboration and border art itself. *La Frontera/The Border* recognizes the spectrum represented from the MCA to the Centro in a real and significant way—through the process, the catalogue, and the art.

1992 represents a paradigm shift, a turning point in the consciousness of people the world over. Columbus no longer benignly "discovered" America. He invaded a world already populated by highly developed cultures. Through these awakened post-Columbian eyes, the Mexico/United States border, seen in the global context of border redefinitions, represents a prism through which we have the opportunity to analyze honestly the spectrum of our contemporary reality. History can begin to mean something to all of us as we shed the states of personal, institutional, and historical denial.

In recognizing the magnitude of past wrongs, and reaffirming and celebrating human diversity and equality in a real and practical way, we can begin to move along the path of responsibility and wisdom as a nation. Our very young and impetuous country must make informed decisions, drawing on all the wisdom held by so many of its citizens. *La Frontera/The Border*, encompassing the creative process of collaboration and art making, is part of this equation. As this shift in consciousness takes place, we must affirm that American history includes genocide, slavery, rape, violence, and exploitation. Tomás Ybarra-Frausto speaks to the "new paradigm of a young nation, a new America." In establishing this new way of looking at ourselves, each other and our histories, he talks of the "preservation of joy."[5] As I understand Ybarra-Frausto, it is clear that acknowledging the full scope of our history must include the celebration of those elements that make our survival a joy. *La Frontera/The Border* is part of that celebration.

[5] Tomás Ybarra-Frausto, lecture delivered January 28, 1992, at the opening of the *Counter Colon-ialismo* exhibition at the Dinner Ware Artists' Cooperative Gallery and Pima Community College, Tucson, Arizona.

La autodeterminación, la independencia, la migración, la inmigración, la dominación y el florecimiento del espíritu humano a través de la creación del arte son los témas examinados en *La Frontera/The Border: Arte Sobre la Experiencia Fronteriza México/Estados Unidos.* Esta exposición y catálogo reúnen el arte de artistas y escritores chicanos, mexicanos, asiáticos y euroamericanos, quienes crean sus obras sobre una región y tema históricamente complejos, en un período de turbulento cambio hemisférico y global. Pero *La Frontera/The Border* es más que arte fronterizo. Trata del proceso y la política de colaboración institucional entre el Centro Cultural de la Raza y el Museum of Contemporary Art, San Diego, y de llegar a un acuerdo sobre el significado del multiculturalismo en las artes en Estados Unidos. En esta década nos enfrentamos a los retos que presentan el negociar y controlar la identidad y conocimiento culturales, ambos siendo "productos" poderosos en nuestras sociedades. ¿Qué es lo que necesitamos saber acerca de la colaboración cultural e institucional para entender esta exposición? ¿Qué es lo que necesitamos saber acerca de la historia y realidad de la frontera para entender el arte fronterizo? En las páginas siguientes examinaremos estas preguntas y algunas posibles respuestas.

LAS GUERRAS CULTURALES DE E.U.

Actualmente se lleva a cabo un gran debate en las comunidades culturales y educativas sobre el verdadero significado del multiculturalismo. A menos que hagamos frente a las realidades del racismo institucional y a las desigualdades históricas en las artes, la educación, y en nuestra sociedad en general, no podrá haber un verdadero multiculturalismo. La última década ha sido un período especialmente hostil para los artistas y las organizaciones culturales. Uno de los más clamorosos representantes de la extrema derecha, Pat Buchanan, ha declarado que existe una "guerra cultural" en Estados Unidos, y los ataques a las artes, habiendo él encabezado muchos de ellos, forman parte de las batallas mayores que se llevan a cabo en muchas áreas de la sociedad americana. Los ataques a gays, a lesbianas, a pobres, a inmigrantes, al pensamiento progresivo, y el incremento del racismo, fanatismo, e intolerancia_ so pretexto de Dios y Patria_ son parte de la estrategia de la extrema derecha, "fascismo amistoso", como lo llama Bertram Gross.

> Pat Buchanan, ex director de comunicaciones de la Casa Blanca de Reagan, hizo un claro resumen de la posición de la Nueva Derecha en el ejemplar de agosto de 1991 de su publicación *From the Right.* Declarando que había una 'creciente demanda de estudios negros, de fraternidades negras y de educación multicultural', Buchanan concluyó citando a un oficial del American Immigration Control Foundation, *'las fuerzas conjuntas de la libre inmigración y el multiculturalismo constituyen una amenaza mortal a la Civilización Americana.'*[1] [énfasis anadido]

POLITICAMENTE CULTURAL MULTI-CORRECTA
Patricio Chávez
Traducido del inglés

[1] Nancy Murray, "Columbus and the USA: from mythology to ideology," en *Race and Class, the Curse of Columbus,* Londres: The Institute for Race Relations, 1992, p. 55.

13

Buchanan tiene razón al concebir los ataques como "guerras culturales". Estas agresiones son la búsqueda de la extrema derecha por la dominación, el poder y el control sobre nuestras vivencias, sobre como definimos nuestra realidad, y las herramientas que utilizamos para entender nuestras experiencias compartidas en esta sociedad. Estas batallas requieren acceso a recursos, dinero e información. Están envueltas también en la manipulación de la televisión, cine, radio, diarios, revistas, educación, historia y las artes. Estas disciplinas y medios de comunicación forman parte de la validación de nosotros y de nuestras culturas. Estas batallas de "corazones y mentes", una frase acuñada durante la Guerra de Vietnam por los esfuerzos de propaganda del gobierno estadounidense, continúan hoy en otras formas: arte=pornografía, financiamiento público=apoyo a la pornografía, multiculturalismo=ataques a Estados Unidos.

Antes de los recientes ataques de la Derecha, los artistas y organizaciones de color tenían gran dificultad en obtener apoyo y recursos para las artes. Pienso que no es casualidad que las agresiones contra el National Endowment for the Arts están relacionadas directamente con los logros que han obtenido las organizaciones y artistas de color y homosexuales en esta organización. Una de las manifestaciones de cinismo en la actual pugna sobre el multiculturalismo es que las instituciones de la corriente dominante y los patrocinadores ahora tienden a "volverse multiculturales". Los recursos permanecen en un círculo cerrado porque las mismas instituciones del millón-de-dólares-al-año continúan siendo patrocinadas, pero ahora para programas "multiculturales" y de "extensión". Las organizaciones que a través de los años se han comprometido a programas para las comunidades multiculturales y étnicas han sido pasadas de largo por las mismas barreras institucionales: el racismo institucional, el prejuicio en contra de organizaciones de pequeña o mediana escala y la ignorancia respecto a los grupos no pertenecientes a la corriente dominante, los cuales han existido siempre. Históricamente la norma ha sido: los que tienen, reciben. De esta manera se mantiene el *statu quo*, y los esfuerzos por sostener una identidad cultural son neutralizados.

LUCHAS FRONTERIZAS/POLITICA DE COLABORACION

El Centro Cultural de la Raza se originó como parte del movimiento de Derechos Civiles Chicanos hace veintidós años. El Centro se estableció en 1970 después de que un grupo de artistas chicanos le exigió a la Ciudad de San Diego un espacio funcional para exposiciones. Esta "exigencia" formaba parte de un contexto en el cual muchos otros problemas confrontaban a la comunidad chicana en San Diego. La historia y la fundación del Centro fijó el curso a seguir en *La Frontera/The Border* y la colaboración con el MCA, tanto literal como filosóficamente.

Durante muchos años la comunidad chicana de Logan Heights le había pedido a la ciudad que les construyera un parque. A mediados de los años sesenta, la comunidad fue dividida a la

mitad por la construcción de la Interstate 5, una vía rápida interestatal de ocho carriles que desplazó a muchos residentes que toda su vida habían habitado el barrio. Según Víctor Ochoa, "Metieron la Interstate 5 al barrio cuando empezábamos a tomar fuerza política. Creo que los oficiales de la ciudad vieron esto como una amenaza. Esa fue una de las motivaciones para atravesar la carretera por ahí, el sacar a unas 5000 familias del barrio. . . ." El mismo día que empezó la ocupación de Chicano Park, los Toltecas de Aztlán llevaron pancartas a la junta del Consejo Municipal de la Ciudad de San Diego, pidiendo que el Ford Building se les fuera otorgado para crear un Centro Cultural de la Raza. La Ciudad ya había hecho planes para convertirlo en un museo aereoespacial. Se pararon las negociaciones para su uso y el 20 de julio fue confrontado el Consejo Municipal con cuatro asuntos: la creación de Chicano Park, el uso del Ford Building como centro cultural, la propuesta de que la carretera Interstate 805 cruzara San Ysidro y la crueldad de la policía en los barrios chicanos. Los Toltecas de Aztlán, representados por Salvador Torres y Luis Espinoza, presentaron una propuesta en tres partes declarando: "1) Que el Ford Building sea traspasado a la junta directiva de los Toltecas de Aztlán para ser convertido en un Centro Cultural de la Raza. 2) Que en el caso de que otro edificio sea ofrecido por la ciudad, dicho edificio deberá ser de tamaño comparable al Ford Building y deberá localizarse en Balboa Park. 3) Que la ciudad se comprometa a igualar, con la misma cantidad, los fondos que los Toltecas logren recabar."[2]

[2] Philip Brookman y Guillermo Gómez-Peña, eds., *Made in Aztlán*, San Diego, California: Centro Cultural de la Raza, 1986, pp. 19, 21.

Triunfó la comunidad. Así nació el Centro Cultural de la Raza, fundado en base a la autodeterminación, el respeto propio y mutuo, y la abnegación, dejando a un lado las diferencias personales para el mayor beneficio de la organización.

En 1990, el proyecto *Dos Ciudades/Two Cities* del entonces llamado La Jolla Museum of Contemporary Arts, fue patrocinado por el programa de Iniciativas Artísticas Especiales de el NEA. El proyecto *Dos Ciudades/Two Cities*, del cual *La Frontera/ The Border* forma una parte, consistía de varios componentes incluyendo exposiciones, publicaciones, cartelones, proyectos de arte público, conferencias y mesas redondas. Anteriormente el MCA había montado una exposición del Taller de Arte Fronterizo/ Border Art Workshop _*911: A House Gone Wrong*, y también fueron exhibidas las obras de varios artistas individuales, además de que un número modesto de obras fueron adquiridas para su colección permanente. (Para más detalles sobre la historia del arte fronterizo en el MCA, vea el prólogo del catálogo.)

Desde el comienzo del proyecto de *Dos Ciudades* hubieron explosiones de controversia. Ya se había iniciado y establecido la estructura conceptual del arte

fronterizo gracias al trabajo del Centro, el Taller de Arte Fronterizo/Border Art Workshop (TAF/BAW), y la obra individual de David Avalos y Guillermo Gómez-Peña. Los principios básicos del arte de la frontera son: (1) está enraizado en el movimiento chicano, (2) está orientado hacia asuntos de la frontera México/ Estados Unidos, (3) se basa en la colaboración y compromiso con la comunidad, (4) conceptualmente está descentralizado y les da validez a los marginados y los "otros" (5) es multi e interdisciplinario y (6) es multicultural. TAF/BAW siempre ha incluido a individuos y colaboradores de diversas culturas. Aún más importante, el Centro y TAF/BAW conscientemente decidieron considerar a la frontera como un lugar independiente, a través de la percepción de la comunidad, no como "intercambio cultural" entre ciudades o paises divididos, sino como una región de características propias enraizada en las realidades de la época.

Cuando llegué al Centro en el otoño de 1989, una de las primeras decisiones fue si participar o no en el proyecto de *Dos Ciudades*, el cual incluía una exposición de arte fronterizo y un catálogo. Sin embargo, los miembros de TAF/BAW y el Comité Consultivo de Artes Visuales del Centro cuestionaron la apropiación por el MCA del lenguaje e ideas del arte fronterizo, y sentimos que era necesario continuar un diálogo establecido entre Hugh Davies, Director del MCA, y el anterior Director del Centro, Víctor Ochoa. Ochoa había revisado y deliberado sobre la propuesta inicial al NEA presentada por el MCA. Para algunos aún existía el problema de la apropiación, el mercantilismo y la explotación del arte de la frontera por la corriente dominante en las artes.

La situación nos presentó con un reto difícil. Desde su inicio el Centro había abordado los temas con los que se enfrentaba la comunidad. Habíamos debatido el curso a seguir más apropiado dada nuestra inquietud. ¿Debíamos mantener una postura neutra y simplemente dejar que se llevara a cabo un proyecto que abordara temas de arte en la frontera, y manifestar nuestras inquietudes desde fuera, o exigir nuestra participación equilibrada dentro del proyecto? El Comité de Artes Visuales del Centro (el cual incluía a varios miembros de TAF/BAW), el entonces Director del Centro, Ernesto Guerrero, y yo, decidimos participar si se cumplían ciertas condiciones que producirían una colaboración equitativa y significante. Las dos organizaciones desarrollaron una declaración de entendimiento durante el verano de 1992. El esquema básico del acuerdo era el siguiente: la administración y las decisiones sobre la exposición y el catálogo serían tomadas por las dos partes, compartiríamos un curador asociado, se redactaría una declaración filosófica sobre la naturaleza colaborativa del arte fronterizo y el TAF/BAW apoyaría la participación del Centro.

La colaboración entre el Centro y el MCA representa la búsqueda de un modelo de colaboración institucional. ¿Cómo superamos la desigualdad y la opresión histórica que forma parte de la base y estructura de la sociedad de Estados Unidos, de manera en que todos los seres humanos compartan las mismas oportunidades y derechos básicos? ¿Cómo llenamos la laguna entre aquellos que tienen y los que

no, siendo representados por nuestras instituciones, tan claramente diferentes, cuando la premisa de algunas instituciones y su sistema de apoyo es el continuar apuntalando la amnesia histórica y borrar culturas por completo? Nuestra colaboración intenta establecer y emprender una verdadera agenda multicultural. Creo que estas premisas básicas son los factores más importantes en una colaboración: igualdad financiera y de recursos, división justa de responsabilidad y participación equitativa en el desarrollo completo del proyecto desde su inicio.

La diferencia entre las dos organizaciones fue lo que hizo de *La Frontera/The Border* una colaboración especialmente desafiante: el Centro, una organización "etno-específica" con un pequeño presupuesto, un mínimo de trabajadores, y recursos; y el MCA, una institución "mayor" con presupuestos y recursos mucho más amplios. Al MCA, el único museo contemporáneo de la ciudad, lo consideramos de la corriente dominante en relación al Centro.

Durante la preparación de *La Frontera/The Border*, ambas organizaciones trabajaron para entender la perspectiva y la realidad de la otra. Cada artista seleccionado para la exposición representó un aspecto de nuestras perspectivas curatoriales e institucionales sobre un tema profundamente complejo y trascendente. A pesar de disputas y errores, nuestro compromiso mutuo a la importancia y significado histórico de *La Frontera/The Border* nos inspiró a encontrar soluciones.

En el otoño de 1992, durante la primera junta de la Asociación Nacional de Artes y Cultura Latinas en San Antonio, Texas, se tocó el tema de las organizaciones latinas colaborando con "organizaciones de la corriente dominante" en la junta directiva de artes visuales. Algunos sintieron que el no colaborar era la respuesta adecuada a las continuas apropiaciones y desigualdades. La colaboración Centro/MCA fue usada como ejemplo exitoso de un modelo (con algunos comentarios adicionales concerniendo el pago a los empleados artísticos) para otras organizaciones, si decidieran colaborar con organizaciones de la corriente dominante. El debate continúa.

LA FRONTERA: UNA BREVE HISTORIA DE LA REGION FRONTERIZA

Los dramas actuales de racismo, identidad nacional, migración, inmigración, autodefinición y determinación cultural y violencia económica, son el resultado de las relaciones heredadas, los sistemas y estructuras de institucionalismo en la política, la cultura y las artes. Esta exposición, la colaboración entre el Centro, el MCA, y el arte fronterizo en sí, son el resultado directo de estos conflictos y las realidades concomitantes. Estados Unidos tiene la mente joven y la memoria corta. La frontera, como existe hoy día, es muy nueva. Aún estamos dándole forma a nuestra cultura e identidad nacional al lado de México, una nación que también está negociando su propio pasado, presente y futuro.

En virtud del Tratado de Guadalupe Hidalgo, firmado en 1848 después de dos

años de guerra entre México y Estados Unidos, México perdió el territorio que ahora es California, Nevada, Arizona, Utah, Nuevo México, Texas, y partes de Wyoming, Colorado y Oklahoma. Durante las negociaciones, muchas personas en Estados Unidos, tanto oficiales públicos como individuos privados, mantenían que el adquirir estas tierras era el "Destino Manifiesto" de Estados Unidos, y algunos apoyaban el tomar todo México. Algunos argumentaban la adquisición de todo México o de territorios que incluían Baja California y la mayor parte del resto del territorio Mexicano. Algunos decían que el gobierno de Estados Unidos estaría dispuesto a perdonarle a México su masiva deuda si se le cedía Baja California. Aún entonces, algunos políticos, preocupados por la esclavitud, cuestiones de raza, y otros asuntos, se opusieron a la adquisición de México y el otorgamiento de ciudadanía estadounidense a los mexicanos.[3] La región que fue creada, la región fronteriza México/Estados Unidos, puso a los llamados primer y tercer mundos en pugna, conflicto y competencia. La gente de la región fronteriza ha desarrollado una cultura compleja: su lenguaje, comida, economía, política y arte son determinados por esta confluencia de culturas. Cada región a lo largo de la frontera tiene su propio carácter y problemática, pero siempre existirá la realidad de la *línea*, la cual artificialmente dividió, y continúa dividiendo a comunidades y familias.

MIGRACION/INMIGRACION FRONTERIZA

La frontera Tijuana/San Diego es el punto de inspección más cruzado en el mundo, y la frontera México/Estados Unidos es actualmente la frontera internacional más larga. La frontera es el último confín psíquico en el oeste americano, donde medran las percepciones de los llamados primer y tercer mundos: los conquistadores y los conquistados, los ricos y los pobres, "los civilizados" y "los incivilizados". Este confín psíquico es representado por los cartelones gigantes de Hombres Marlboro y las enormes banderas estadounidenses ondeando a todo lo largo de la frontera, recordandole a los residentes quién es el que manda. En El Paso, Texas, un banco local a pocos metros de la frontera, ilumina docenas de pisos en la noche con la imagen de la bandera americana dirigida hacia Ciudad Juárez, México.

La creación del arte sobre la frontera es uno de los resultados de los cruces fronterizos, tanto psíquicos como literales, que suceden cada día. Globalmente, millones de personas se ajustan a los movimientos tectónicos que, en las décadas de los ochenta y noventa, reconfiguran naciones enteras e identidades nacionales. *La Frontera/The Border* intenta estimular el diálogo sobre el significado de frontera, tanto para la gente en la región, en la nación y en el resto del mundo.

La opinión pública, la política oficial y no oficial del gobierno de Estados Unidos, y la colusión del gobierno mexicano respecto a la presencia y migración de mexicanos a Estados Unidos, han cambiado con la marea de las necesidades económicas del país. A través de proyectos como el Programa Bracero durante la Segunda Guerra

[3] Oscar J. Martínez, *Troublesome Border,* Tucson, Arizona: University of Arizona Press, 1988.

Mundial, cantidades masivas de trabajadores mexicanos migraron a Estados Unidos. Recientemente, la Iniciativa de Reforma y Control Inmigratoria de 1986, y ahora el Acuerdo de Libre Comercio, limitan oficialmente la migración e inmigración de mexicanos a Estados Unidos.

Desde el siglo diecinueve, los trabajadores mexicanos han subsidiado intensamente la economía de Estados Unidos, a menudo realizando aquellas tareas que los trabajadores estadounidenses jamás tocarían. Históricamente, la gente de color y los inmigrantes europeos pobres proporcionaron la mano de obra que convirtió a Estados Unidos en el país más poderoso del mundo, y le dieron a la clase media y alta un nivel de vida más alto que en cualquier otro lugar. Los mexicanos han cosechado nuestra comida, criado a nuestros hijos, construído nuestros edificios, plantado jardines, y trabajado en maquiladoras (fábricas estadounidenses o de otros paises en la frontera), trabajando por menos de un dólar la hora. Sin embargo, cuando llegan los tiempos difíciles se vuelven un blanco favorito, un chivo expiatorio al que se le culpa de todo mal social desde la falta de empleos hasta la enfermedad y la sobrepoblación. En algunas instancias ha ocurrido la repatriación de mexicanos, algunos de los cuales jamás han vivido en México.

Las presiones sociales y económicas que influyen en la política de inmigración también se han manifestado en la violencia contra mexicanos, parecido a lo ocurrido a inmigrantes en otros paises. Durante el verano de 1943, como resultado de la histeria provocada por los medios de comunicación en contra de los "Zoot Suit Hoodlums" y los "Pachuco Gangsters", durante semanas, cientos de soldados alborotaron la ciudad de Los Angeles, circulando en taxis y atacando a cualquier persona morena a la vista. Estos marinos, ninguno de los cuales fue arrestado, se concentraron sobre los "Zoot Suiters"_quienes eran chicanos que adoptaron una forma de vestir particular. Estos eventos se llegaron a conocer como los motines Zoot Suit.

En esta década la opinión antimexicana en la región fronteriza aumenta dramáticamente. Las razones primordiales por los recientes refuerzos federales en la frontera son las drogas y el crimen. En 1992, una cerca de acero de trece millas de largo que comienza en la costa del Pacífico, fue instalada por las fuerzas militares y la Patrulla Fronteriza de Estados Unidos. La cerca está fabricada con el material de aterrizaje usado en la operación Tormenta del Desierto. Hace dos años, grupos de ciudadanos, como el llamado "Light up the Border" (Alumbra la Frontera), constituído fundamentalmente por la clase media local blanca y formado gracias a la promoción y apoyo de Roger Hedgedock _popular locutor de radio y ex-alcalde acusado por el Gran Jurado_ se juntaban semanalmente en la frontera para protestar la "inundación de ilegales" en Estados Unidos. Al atardecer apuntaban sus vehículos hacia México con las luces prendidas con el fin de llamarle la atención a los "ilegales" que, según ellos, traen consigo enfermedades, crimen, drogas, saturan escuelas y hospitales, roban empleos a los ciudadanos estadounidenses y contribuyen a la deuda nacional. En oposición a estas

actividades, muchas organizaciones e individuos, formaron una coalición de protesta en contra de lo que percibieron como un movimiento simplista de antimigración racista. Grupos de artistas como el Taller de Arte Fronterizo y Las Comadres participaron con grupos de la comunidad en contra-protestas, portando grandes pancartas declarando: "¿Otra Muralla de Berlín?", "Nuestra prosperidad depende de su pobreza", y "Alto a la militarización de la frontera".

Otra tendencia alarmante son los violentos ataques organizados, delitos por odio en contra de inmigrantes mexicanos por *vigilantes* independientes, grupos paramilitares, el Ku Klux Klan, y neo-Nazis que son activos en la región fronteriza de Tijuana/San Diego. En estos momentos hay varios hombres acusados de golpear, con un bat de beisbol, a tres trabajadores migratorios quienes dormían en el lecho de un arroyo en Alpine, al este de San Diego. En 1991 el Taller de Arte Fronterizo tuvo un papel fundamental en llevar a la atención nacional al grupo paramilitar de adolecentes que se hacía llamar "The Militia" (La Milicia). Estos chicos cazaban trabajadores indocumentados con rifles que disparan proyectiles de pintura, aterrorizando a mujeres y niños y llevándose el dinero de los que "capturaban".

Finalmente, de acuerdo con Roberto Martínez del American Friends Service Committee en San Diego, "la violencia fronteriza que prevalece es la violencia cometida por los encargados de cuidar la frontera. Los abusos de las agencias del orden público como la Patrulla Fronteriza, la Agencia Antinarcóticos, Aduanas, el Departamento de Policía, las fuerzas militares, y los oficiales del Servicio de Inmigración y Naturalización, son muy conocidos. Un cálculo conservador sería de por lo menos 2,000 casos de violencia incluyendo agresiones, violaciones, atropellamientos y balaceras".[4]

Esto no quiere decir que la violencia fronteriza no es causada también por mexicanos. Muchos mexicanos cruzando la frontera han sido víctimas de "coyotes" o "polleros" a quienes les pagan por ayudarlos a cruzar ilegalmente. Las violaciones y los robos son comunes para aquellos en la peligrosa jornada a través de la frontera. El indocumentado no tiene ningún recurso por ser "ilegal". Son los miembros más vulnerables de nuestra sociedad.

TERRENOS FRONTERIZOS

Los chicanos forman parte de los herederos de una historia de 500 años de conquista en este hemisferio. Por sangre, los chicanos descienden de los europeos y los pueblos indígenas de las Américas, y por el poder de la política nacional, son los habitantes conquistados de una patria ocupada. La tierra es, y ha sido siempre, la lucha básica de los pueblos indígenas en Estados Unidos. La importancia de la tierra y la relación con ella son temas entretejidos en muchas de las obras de *La Frontera/The Border*, desde la inspiración estética y espiritual, hasta la interpretación más directa de los temas socio-políticos de la frontera.

[4] Roberto Martínez, entrevista personal, diciembre,1992.

La historia del conflicto estableciendo la frontera México/Estados Unidos gira alrededor de la lucha por la tierra. El territorio que una vez fue el hogar de una numerosa y diversa población indígena ahora mantiene a una población americana de innumerables orígenes. Es importante referirnos al pueblo nativo en el contexto de la frontera porque son los que más han perdido. Los límites de México/Estados Unidos cortan las tierras y las comunidades de mucha gente que ha habitado la región por milenios. Sin embargo, desde el desplazamiento inicial y la tentativa de destruir los pueblos nativos de las Américas y Africa a través del genocidio, la enfermedad, la esclavitud, la relocación forzada, las reservaciones, y el establecimiento de límites nacionales, los pueblos indígenas han luchado por sobrevivir. Al tomar la tierra, Estados Unidos usó la estrategia de dividir para conquistar y enfrentó al pueblo mexicano contra el pueblo nativo. Sin embargo, las lealtades basadas en la patria, sangre o naciones aún guían a los pueblos indígenas y mestizos. Hoy, a través el suroeste de Estados Unidos, hay culturas indígenas y mestizas que florecen a pesar del abuso y descuido contínuo y sistemático.

LA DUALIDAD

En el interior del Centro hay un gran mural titulado *La Dualidad*. Este mural, que emerge de una búsqueda de identidad, representa parte de las raíces de la conciencia chicana y mestiza. Reconoce los aspectos tanto positivos como negativos de la vida; los elementos: fuego, agua, aire y tierra, y la realidad de una mezcla de sangre, la herencia del conquistador y el conquistado, la víctima y el opresor, el europeo y el indígena. Esta dualidad es la clave de como los chicanos enfrentan y experimentan sus vidas, y esta capacidad de trabajar dentro de dos mundos es lo que les permite sobrevivir. Debemos reconocer las diferencias entre nosotros sin juzgar, desechar el viejo concepto de que Estados Unidos es un crisol de razas, y cambiarlo por la imagen de una gran pieza de marquetería, con muchas texturas, colores, formas y tamaños. Como los conceptos indígenas que la moldean, la visión chicana de la dualidad no es de oposición, sino pluralista y circular, todo es equitativo.

La gente de color quiere cambios profundos y fundamentales en la trama y base de nuestra sociedad para que haya una verdadera igualdad y la aceptación y celebración de nuestras diferencias. Los contratos sociales bajo los cuales hemos funcionado, tienen que cambiar para que todos tengan las mismas oportunidades. En la sociedad y en las artes, debe ser reconocido el espectro total de los lenguajes culturales. Dentro de cada una de las culturas de color, existe una complejidad y diversidad que puede ser leída, experimentada y apreciada.

Este movimiento que va del centro (cultura dominante) a los márgenes (las llamadas culturas minoritarias) elimina el uso del lenguaje de los márgenes y de los centros. La región fronteriza se convierte en un lugar de confluencia, ejemplificando las culturas de las Américas. Una dualidad similar caracteriza la colaboración de *La Frontera/The Border* y al arte fronterizo en sí. *La Frontera/The Border* reconoce el espectro

representado en el Centro y el MCA de una manera real y significativa, a través del proceso, el catálogo y el arte.

El año de 1992 representa un cambio paradigmático, un momento crucial en la conciencia de la población mundial. Colón ya no "descubrió" América benignamente. Invadió un mundo ya poblado por culturas altamente desarrolladas. A través de estos despiertos ojos postcolombinos, la frontera México/Estados Unidos, vista en el contexto global de redefiniciones fronterizas, representa un prisma a través del cual tenemos la oportunidad de analizar honestamente el espectro de nuestra realidad contemporánea. La historia puede empezar a significar algo para todos si nos despojamos de los estados de negación personal, institucional e histórico.

Reconociendo la magnitud de los errores pasados, y reafirmando y exaltando la diversidad e igualdad humana de una manera real y práctica, podremos, como nación, empezar a transitar por el camino de la responsabilidad y la sabiduría. Nuestro país, tan joven e impetuoso, deberá tomar decisiones informadas, extrayendo la sabiduría que poseen tantos de sus ciudadanos. *La Frontera/The Border*, englobando el proceso creativo de la colaboración y la producción de arte, es parte de esta ecuación. Conforme se lleva a cabo este movimiento de conciencia, debemos afirmar que la historia americana incluye el genocidio, la esclavitud, la violación, la violencia y la explotación. Tomás Ybarra-Frausto habla del "nuevo paradigma de una nación joven, una nueva América". Al establecer esta nueva manera de vernos a nosotros y a nuestras historias, habla de la "preservación de la alegría".[5] Como entiendo yo a Ybarra-Frausto, al reconocer el ámbito completo de nuestra historia, claramente se debe incluir la exaltación de aquellos elementos que hacen alegre nuestra supervivencia. *La Frontera/The Border* es parte de esa exaltación.

[5] Tomás Ybarra-Frausto, conferencia dada el 28 de enero de 1992 en la inauguración de la exposición *Counter Colon-ialismo* en Dinner Ware Artists' Cooperative Gallery y Pima Community College en Tucson, Arizona.

This exhibition brings together the work of 37 artists and artists' collaboratives making art that deals with the Mexico/United States border and is driven by a long-standing commitment to explore the border in depth. Inspired initially by the volume and strength of art currently being made in the Tijuana/San Diego region, Patricio Chávez and I traveled the length of the border in order to see how this 1,952-mile boundary had affected artists working within its vicinity. This being a "group show," we searched for an overriding theme, but in vain. The very concept of a single and seamless narrative neatly explaining the works gathered here is anathema to the artists. If there is one characteristic this art shares, it is its formal and intellectual hybridism and its multiple viewpoints, stemming from a real experience of the bilingual, multicultural border.

The Mexico/United States border stretches across 1,952 miles of varied terrain, alternately arid and fruitful, desolate and densely populated, and following for some of its course the path of the Rio Grande, or Rio Bravo as it is known in Mexico. Its boundaries as we know them today were established in 1848, when, at the conclusion of the Mexican-American War, Mexico was forced to cede half its territory to the United States, including present-day Arizona, California, Nevada, New Mexico, Utah, and part of Colorado, and accepted the Rio Grande as the southern boundary of Texas.[1] Despite the evolution in relations between the two countries since then, one cannot reflect clearly on the art of the Mexico/United States border region without keeping in mind its history; for many inhabitants on both sides, interactions on the border continue to be conducted in the light of this "original form of appropriation" that established a "historical pattern of colonialism . . . in a land that once was Mexico."[2]

The works in this exhibition not only resonate against the backdrop of a geo-political history, but they are also influenced by current events. While the border between Mexico and the United States is presently being fortified against an ever-growing human migration northward, Europe's borders are being redefined toward elasticity at lightning speed. Canada, Mexico, and the United States may be entering into negotiations for the free trade of goods across their boundaries, but such negotiations have neither altered the formal restrictions on immigration nor abated the "illegal flood" of people northward. These negotiations could, however, redefine the social and economic complexity of the border region, perhaps leading to a more homogeneous border culture. Of special importance to the work of U.S.-based border artists, particularly those in California and Texas, is the increasing presence and influence of Mexicans and people of Mexican heritage, both citizens and migrants. The Mexican American "minority" is now, in parts of both California and Texas, the demographic majority. Such facts continue to influence the region profoundly, and they have immense impact upon its visual interpretations.

This exhibition stems from, and hopefully contributes to, topical discussions concerning "marginalization" and "multiculturalism." Literally marginalized in

LA FRONTERA/
THE BORDER:
ART ABOUT THE
MEXICO/UNITED STATES
BORDER EXPERIENCE
Madeleine Grynsztejn

[1] The Mexico/United States border evolved from a series of demarcations beginning in 1819 and ending in 1848; before that, much of Mexico and the U.S. Southwest was claimed by Spain; and prior still, the land originally was home to Native Americans.

[2] Philip Brookman, "Looking for Alternatives: Notes on Chicano Art, 1960-90," in *Chicano Art: Resistance and Affirmation, 1965-1985*, exhibition catalogue, edited by Richard Griswold del Castillo, Teresa McKenna, and Yvonne Yarbro Bejarano (Los Angeles: Wight Art Gallery, University of California, Los Angeles, 1990), 183.

23

regard to its relationship to the capitals of Mexico City and Washington, D.C., the border has long experienced the dominant culture at a distance, and has thus cultivated its own peculiar policies, ethos, and expression. Visually manifest in many of this exhibition's works is the apprehension that, for the artists represented, "marginalization," "multiculturalism," "race," and "cross-cultural activity" are not theoretical notions but daily, lived realities. As San Diego-based Emily Hicks points out, "existential questions about identity and place become legal nightmares of displacement and deportation" on the border.[3] Many artists in the show are mestizo, of mixed European, indigenous Mexican, and/or Native American heritage. The product of conflicts and encounters between a variety of peoples and stretching back at least 500 years, *mestizaje* embodies the synthesis and contradictions of two or more cultures. Similarly, the works in this exhibition carry within themselves both the challenges of and variable answers to a multicultural heritage in a transcultural world.

Many of the artists represented in the show also understand that the border, or margin, is, as bell hooks writes, "the site of radical possibility, a space of resistance."[4] The border becomes "a central location for the production of a counter hegemonic discourse that is not just found in words but in habits of being and the way one lives."[5] It is not a marginality, she continues, that "one wishes to lose, to give up, or surrender as part of moving into the center, but rather as a site one stays in, clings to even, because it nourishes one's capacity to resist. It offers the possibility of radical perspectives from which to see and create, to imagine alternatives, new worlds."[6] Emily Hicks concurs: "the conscious decision to embrace deterritorialization . . . in favor of a new hybrid culture is particularly strong in the U.S.-Mexico border region."[7] Indeed, the works in this show are compelling for being grounded in genuine experiences that represent a conscious resistance and alternative to the dominant mainstream. The works speak vividly in a language that is regional but not homogeneous, local but not provincial, pivotal to the creation of a sense of culture but in no way Eurocentric.

Collage as a formal vocabulary suits these works best: many of the pieces in this show exhibit a conscious and purposeful fragmentation, in which imagery is splintered by sharp interruptions of the accidental, the anomalous, the unexpected. These works formally challenge notions of a fixed or independent origin, identity or reality, and embrace instead the nomadic, the simultaneous, and the transcultural. In fact, collage seems an almost inescapable choice for these artists because of its immediate connection to the world. Materials are drawn directly from the street and the garbage dump, as well as from vivid memories (individual and collective) of the border; although fragmented, these materials still carry with them vestiges of their former, whole selves. Unlike much present-day "postmodern" work—the general strategy of which is to appropriate images from the mass media with an apparent indifference—many of the pieces in this exhibition neither coolly lift images from popular culture nor focus on issues of mediated representation, production, and reproduction. Rather, the images

[3] D. Emily Hicks, *Border Writing: The Multidimensional Text* (Minneapolis and Oxford: University of Minnesota Press, 1991), 113.

[4] bell hooks, "marginality as a site of resistance," in *Out There: Marginalization and Contemporary Cultures* , edited by Russell Ferguson, Martha Gever, Trin T. Minh-ha, and Cornel West. (New York: The New Museum of Contemporary Art, 1990), 341. bell hooks (Gloria Watkins) deliberately publishes her assumed name in lower case.

[5] hooks, "marginality," 341.

[6] hooks, "marginality," 341.

[7] Hicks, *Border Writing*, 116-117.

cannibalized here are of a specific place and time, of individual experience, of memory and fantasy. This intense and far more personal form of pastiche succeeds in undermining what might have been a seamless visual language, and thus formally imitates the dislocated "syntax" of life along the border. In the end, what holds these works together—what is their overarching interest—is their raw presentation, or forceful record, of life as it is actually lived.

• • • • • • • • •

Tijuana and San Diego were our starting points, for an investigation of art from and/or about the Mexico/United States border. For at least the past twenty years, artists and scholars in this region have developed a body of both visual and theoretical work that has thrown the most urgent issues relating to the Mexico/United States border into high relief. At the center of this activity of interpreting border life are several artists' collaboratives, including the Border Art Workshop/Taller de Arte Fronterizo, Las Comadres, and the deliberately untitled group of David Avalos, Louis Hock, and Elizabeth Sisco. By working together, Euro-Americans, Asians, Blacks, Chicanas, Chicanos, Native Americans, and Mexicans point in their very practice toward a model for future interaction on the border and elsewhere.

A salient example of this collaborative model of visual art production is the Border Art Workshop/Taller de Arte Fronterizo (BAW/TAF), an interdisciplinary group of artists, scholars, and cultural activists founded in 1984 that, in its own words, addresses "the social tensions the Mexican-American border creates while asking us to imagine a world in which this international boundary has been erased."[8] While its specific topics or targets—the militarization of the border, the deaths of undocumented immigrants on California highways, the risk factors for women laborers working in the U.S. agricultural industry—vary with each installation, the BAW/TAF's artistic efforts are dedicated to undermining the border's mass media image as "a war zone"[9]—primarily by allowing the border's population (legal or not) to bear witness. Through video and audio tapes as well as live discussions, border inhabitants from both sides of the line become more physically and emotionally tangible to each "Other," and the beginnings of an informed dialogue can occur. Politically astute and emotionally riveting, BAW/TAF's installations, performances, photo-text works, drawings, paintings, and sculptures are made by individual artists-activists, then installed as a single, encompassing environment— an environment deliberately structured so as to disorient and assault the senses with visual and aural information reflecting an intricate group vision of life along the border. The BAW/TAF's work does not end with this visual output, but extends to engaging a yet wider audience in a dialogue promulgated through community outreach and educational programming. In this way, as Ronald J. Onorato states, "they have managed to maintain close ties to their own community roots even as they produce work that shares mainstream vocabulary."[10]

[8] *The Border Art Workshop/Taller de Arte Fronterizo (BAW/TAF), 1984-1989*, exhibition catalogue (San Diego, California, 1988), 20.
[9] Edward L. Fike, "The Border at Tijuana: One Square Mile of Hell," editorial, *The San Diego Union*, 1986, reprinted in *The Border Art Workshop/ Taller de Arte Fronterizo (BAW/TAF), 1984-1989*, 41.
[10] *The Border Art Workshop/Taller de Arte Fronterizo (BAW/TAF), 1984-1989*, 37.

25

Community ties are of primary importance to Las Comadres, a binational, multicultural, nonhierarchical collective of women artists, scholars, and activists who mount installations, performances, and demonstrations in response to events on the border and to their own personal experiences. Coming from a spate of different backgrounds, Las Comadres—in the words of one member, the term means "family who are not necessarily blood relation,"[11]—represent "a genuine effort to work and learn interculturally."[12] It is a bold program which has met with varying degrees of success, primarily because the topics the collaborative chooses to address, both within its own organization and in its artistic works, are often uncomfortable, even painful ones. Nevertheless, Las Comadres serves as a courageous model for cross-cultural interaction. In *The Reading Room*, the spectator is invited to view and read the artists' books and the feminist as well as border-related writings that have influenced Las Comadres since its inception. This room was originally part of a larger installation called *La Vecindad/Border Boda* (The Neighborhood/Border Wedding), a title pointedly evoking the space of familial ties and oral histories that are at the foundation of every community.

The public arena is where the flexible grouping of David Avalos, Louis Hock, and Elizabeth Sisco prefer to work, often in collaboration with other scholars and artists such as Carla Kirkwood, James Luna, and William Weeks. As of this writing, the public art piece commissioned to appear in conjunction with this exhibition is in progress, but previous projects—like that of Avalos's, Hock's, and Sisco's *Welcome to America's Finest Tourist Plantation*—indicate a number of consistent components. These artists' works are situated outside the confines of the museum and usually insinuate themselves into the realm of mass media advertising, appearing on billboards, bus benches, and bus posters. Such projects usurp the epigrammatic methods of advertisement to set in motion instantly a public dialogue on such topics as undocumented immigration, bureaucratic racism, police brutality, corruption, and indifference. What accounts in large part for this work's irresistible force is its automatic appeal to the passerby schooled in the perception and quick reading of advertising images. The functions of commercial display—that of attracting attention, arousing interest, and succinctly conveying a message—are here used subversively, for this work specifically illuminates issues by nature unattractive and often wholly ignored. These artists also augment the visual component of their pieces by arranging public panel discussions and, occasionally, performances. Documentation of each of their projects, including information generated by the press in reaction both to the pieces themselves and to the circumstances that provoked them, is the final and perhaps most crucial vehicle by which the artists achieve their ultimate aim: to bring much-needed public awareness to controversial issues with the hope of generating genuine public debate, awareness, and even change.

Avalos and Hock are represented by individual works in the exhibition as well. Hock's videotape, *The Mexican Tapes: A Chronicle of Life Outside the Law*, uses his

[11] Marguerite Waller, "Border Boda or Divorce Fronterizo?" Manuscript version. Essay forthcoming in *Negotiating Performance in Latin/o America*, edited by Diana Taylor and Juan Villegas (New York and London: Oxford University Press).

[12] Waller, "Border Boda."

and Elizabeth Sisco's four-year long experience of living in an apartment complex which they shared with undocumented Mexican workers, as a jumping-off point for an extensive documentation of the life of these "illegal aliens." David Avalos's *Hubcap Milagro #4* irreverently subverts the vocabulary of Mexican folk art by suffusing his offering, or *milagro*, with an urban and sexual air. For Avalos as well as for many other artists who come to their work via the Chicano Civil Rights Movement, the reclamation of their Mexican-origin heritage is accomplished by recapturing and preserving Mesoamerican and Mexican colonial images. Additionally, the "ability to take society's scraps and make an aesthetic statement,"[13] while also injecting a ribald sense of humor, is one characteristic of the Chicano, or *rasquache*, sensiblity.[14]

Avalos's *San Diego Donkey Cart* appropriates yet another Mexican cultural stereotype in an effort to highlight contemporary sociopolitical issues. The sculpture derives from one of Tijuana's tourist attractions: the colorful carts pulled by zebra-striped donkeys, that provide a "romantic" backdrop against which tourists wearing huge Mexican hats may have their picture taken. On the cart's body, normally painted with "typical" Mexican scenes of sunsets and cacti, Avalos places a sobering scenario "typical" of the border—a dark-skinned man being frisked by an immigration officer. Tijuana's and San Diego's fanciful tourist trade is thus poised against the socioeconomic reality that underlies it and upon which it depends for its survival. The life-size version of this piece was installed outside of San Diego City's federal courthouse in early 1986; it was quickly removed by a judge who cited the work as a potential security hazard, prompting Avalos and Sushi, the art organization sponsoring the work, to contest the judgment in court with the help of the American Civil Liberties Union. Although the case eventually was dismissed by the courts, the extended legal life of this sculpture is characteristic of Avalos's art. An artist/*activist*, Avalos perceives his role as that of an instigator who must continually push the limits of so-called "private" and "public" spaces, and disclose the overlap between official and suppressed reality.

Avalos also worked with Deborah Small on a large installation entitled *mis.ce.ge.NATION*, a bitingly funny bedroom-like environment incorporating video, text, and both archival and current imagery to point up the fact that races have been "mixing it up" for hundreds of years, although people of "mixed" heritage have been systematically ignored or marginalized in favor of a dominant view that embraces a strict racial hierarchy. Within this installation, Small's *Ramona's Mission* visually anchors a revisionist investigation of history within a large grid of panels carrying photocopied materials (visual and written) lifted from the annals of history, popular culture, and current events. Small's polyptych focuses on California's mission past, much of its information highlighting lesser known historical realities associated with the "founding" of California, like the cruelty suffered by Indians under the mission system. In bringing together selected aspects of California's past and present, Small causes the distance between the two

[13] Amalia Mesa-Bains, "Contemporary Chicano and Latino Art: Experiences, Sensibilities, and Intentions," *Visions* (Fall, 1989), 15.
[14] see Tomás Ybarra-Frausto, "Rasquachismo: A Chicano Sensibility," in *Chicano Art: Resistance and Affirmation, 1965-1985*, 155 - 162.

to collapse, thus underscoring the fictitiousness of many of the given history's most pervasive tenets, tenets so covert and ingrained that they everywhere continue to prejudice our understanding. At the literal and critical center of Small's visual matrix, she has placed a statement by Toupurina, a female Indian spiritual leader who organized an attack on the padres and soldiers of San Gabriel Mission in 1785. Citing Toupurina's testimony at her trial, in which the Indian woman spoke her own defense in her native language, this middle panel reads, "I hate the padres and all of you for living here on my native soil, for trespassing upon the land of my forefathers and despoiling our tribal domains." Significantly, it is the marginalized and normally silenced voice that here is given center stage. In fractured but all the more potent doses of archival material, Small's piece encourages us to reconsider the "official" cultural history of early California, and would lead us to a permanent awareness both of the formulaic nature of our cultural scripts and of the harsh facts they ignore.

Chicano artist/muralist/teacher Victor Ochoa, a founding member of the Border Art Workshop/Taller de Arte Fronterizo, takes as his subject matter the vocabulary, both visual and verbal, peculiar to the border region. Ochoa has used his considerable talents as a muralist to produce the air-brushed *12 Border Stereotypes*, a series of large-scale caricatures that form part of a larger body of work entitled "Border Brujo/Loteria Fronteriza." In this series Ochoa applies the traditional format of the Mexican *loteria* card to create a kind of sociological cosmos of "border" icons and emblems. Acting as a social satirist, Ochoa renders exaggerated portraits of such figures as "La Migra" (the border patrol), "La Criada" (the maid), "El Marine" (the marine), and "La Facil" (the prostitute). As funny as the clichéd images may be, they offer a caustic critical edge, for it is clear that these cartoon portraits are rooted in real social problems and economic disparity. More recently, Ochoa has taken this "border" vocabulary and adapted it to a book format, where, in large handmade tomes, "border" colloquialisms and concomitant images are presented in alphabetical order. These physically imposing dictionaries, or "codices," as Ochoa calls them, are placed on massive lecterns brazenly decorated with Pre-Columbian architectural motifs. The parlance of the border region—much of it a deliberate form of linguistic resistance to the dominant mainstream—is thus "authorized" by this "official" presentation.

Painter Raul Guerrero observes another aspect of the border—the world of nighttime activities in Tijuana, that has remained a preoccupation of the artist since the summer of 1988 and has resulted in a series of paintings entitled "Aspectos de la Vida Nocturna en Tijuana B.C.." Guerrero has actively insinuated himself into Tijuana's subculture, frequenting La Cahuilla, Tijuana's red light district, where dark dance and entertainment halls with names like the Manhattan Club, El Molino Rojo (The Moulin Rouge), and El Chicago Club cater to an almost exclusively Mexican clientele. Guerrero transforms this rather seedy area into a richly hued, palpably felt environment, chronicling with his frank, disengaged, but no less respectful eye, human transactions

of all sorts. Despite Guerrero's subject matter—a landscape of disaffected pairings, wholesale inebriation, and dishonest acts—his works remain remarkably nonjudgmental. These paintings, which are awash in an unnatural palette of purples, greens, and oranges, do not so much document Tijuana at night as evoke it in the form of a collective archetype. Guerrero's large, panoramic compositions are also accompanied by intimate portraits of the prostitutes and dancers who staff the city's nightclubs. Here, the artist brings us very close to these workers' sensuous faces; however, their features remain strangely inscrutable to us, so that the faces finally divulge only a remote sensation of ennui.

The city of Tijuana boasts a vibrant art community of cultural centers, commercial galleries, and alternative spaces, with a broad range of artistic expression in the way of painting, sculpture, photography, installation, performance, and video art. One of the most highly regarded artists living in Tijuana is Felipe Almada— respected not only for his twenty years of art production, but also for his crucial role as a supporter of a younger generation of Tijuana artists who have found studio and living space on Almada's grounds. Here, too, Almada hosts an alternative exhibition and performance space, named El Nopal Centenario. Almada's eclectic and highly personal vision is not restricted to any particular medium, and is inspired by a myriad of influences in both "high" and "low" culture. Indeed, Almada's work is one of the foremost examples of a long-standing surrealist strain endemic to Tijuana. In the best surrealist tradition, *The Altar of Live News* "makes strange" the folk altar form, imbuing a private devotional space with incongruous juxtapositions and political conviction. The niches of *The Altar of Live News* are filled to overflowing with all kinds of bric-a-brac placed in a seemingly haphazard fashion; yet this accretion of material and information accurately conveys a sense of the complexity of the border and the cross-pollination of ideas and cultures. Almada couches his vision in the formal language of Mexican folk and even of pre-Hispanic art, thus consciously allying himself with his indigenous roots, even as he acknowledges his community's and his art's own hybrid natures.

Contrary to its depiction in the work of Almada or in the constructions of Carmela Castrejón, the border is not an overtly politicized subject in the work of many artists living on its Mexican side. It is important for this exhibition to give space and voice not only to the most concrete expressions of a "border consciousness," but also to more subtle or suggestive manifestations in the works of artists for whom a *personal* vision may be paramount or an examination of formal devices the most compelling concern. Estela Hussong, whose paintings vividly evoke the landscape of her native Ensenada, south of Tijuana, is not engaged in blatantly political terms with the issue of the border. She is, nevertheless, preoccupied with her environment—with the arid land and coastal waters of the Pacific Ocean—and with rendering this landscape through suggestion and painterly abstraction. Hussong's paintings are felt expressions of this region, lyrically interpreting the paradox of its dry, earthen topography and its abundant life forms.

Remarkably, some of the strongest work in Mexico dealing with the politically charged issues of the border is being made by artists who live not at the country's geographical edge but at its very heart in Mexico City.[15] Eniac Martinez, Rubén Ortiz, and Eugenia Vargas are Mexico City artists (although Ortiz is currently working in Los Angeles) who have found in the multinational and multicultural complexity of their national border a living contradiction to their country's profoundly rooted and monolithic nationalism—a nationalism that has generated an inflexible rhetoric governing even the most intimate aspects of Mexican identity, let alone the country's cultural production, since the 1920s. The work of these artists announces a significant rupture with "the long-standing idea of 'Mexican art,' one which fully accepts its own trans-culturality, its own postmodernity, and the inevitable tensions between tradition and contemporary life."[16] With the disintegration of official ideologies in the face of cataclysmic economic and sociopolitical changes endured by Mexico during the last decade,[17] artists such as Rubén Ortiz "call into question the idea of a nation and its pretensions, while demonstrating that the past cannot be erased."[18] In rapid-cut and typically "postmodern" fashion, Ortiz and Aaron Anish's videotape, *How to Read Macho Mouse*, appropriates and manipulates mass media images from both Mexico and the United States, juxtaposing them in an effort to highlight the deep-rooted cultural clichés through which Mexican identity, both in the U.S. *and* in Mexico, is constructed, reinforced, and perpetuated. In Ortiz's *La Cerca*, a plethora of images taken from both sides of the border are shown simultaneously on a split screen. This manner of presentation, in which the images remain indistinguishable despite their distinct origins, serves to negate preconceived notions that one or the other side of the border may be more advanced or primitive, more desirable, romantic or dangerous.

As a means of defining identity, Mexican official culture traditionally asserts a deep connection to the land; in the past, "the land was a realm to which artists turned in a quest to understand their roots."[19] Eugenia Vargas's work is a personal and searing revision of this offical lore. In her photographic self-portraits, installations, and performances, Vargas physically engages the earth and its elements in ritualistic, sometimes grueling ways: for example, by covering herself with mud, straw, palm fronds, or water. Her vision was manifest on a grand scale in *The River Pierce: Sacrifice II, 13.4.90*, a collaborative action/procession/performance piece produced with Michael Tracy and Eloy Tarcisio in April 1990. For this piece, enacted near the border village of San Ygnacio, Texas, at the edge of the Rio Grande, Vargas choreographed and participated in a ritual play that commented on the polluting of the river, and thus temporarily redefined the river's identity as a threatened source of life rather than as an instrument of division. Vargas has continued to celebrate the natural environment, and to attack instances of pollution in her installations.

Eniac Martinez's photographs document the migration of Mixtec Indians from

[15] This is due in large part to the highly centralized nature of Mexican cultural institutions—including the schools, the art market, and the federally funded and privately funded exhibition spaces—a situation which obliges many of the best Mexican artists from throughout the country to work in Mexico City.

[16] Olivier Debroise, "From a Different Mexico/Desde Un México Diferente," in *Aquí y Allá* (Los Angeles: Los Angeles Municipal Art Gallery, California, 1990), 15.

[17] These crises include the devaluation of the Mexican peso and the decline of the petroleum industry beginning in 1982; the devastating earthquake which struck Mexico City in 1985; and, since 1988, the increasing popular opposition (especially in the border states) to the PRI (the Institutional Revolutionary Party), the ruling political party since the 1940s. These crises have simultaneously engendered national self-doubt and a self-questioning, as well as a freer climate in which to operate and criticize. See Elizabeth Ferrer, *Through the Path of Echoes; Contemporary Art in Mexico/Por el Camino de Ecos; Arte Contemporáneo en México* (New York: Independent Curators Incorporated, 1990), 43.

[18] Rubén Ortiz, quoted in Olivier Debroise, "From a Different Mexico," 16.

[19] Elizabeth Ferrer, *Through the Path of Echoes*, 43.

their native state of Oaxaca to the agricultural fields of Orange County, California. Few other social phenomena reflect more directly the inextricable and unequal economic relationship between Mexico and the United States. Martinez's images are of one group's diaspora, the consequence both of an impoverished homeland and of a readily accessible foreign source of income. In spite of the stresses of transplantation, the Mixtec culture Martinez documents remains remarkably intact on foreign soil, resisting assimilation and retaining its distinct practices and forms inside the United States.

Outside of Mexico City, in the border town of Ciudad Juárez, Chihuahua, Carmen Amato photographs a "border phenomenon" of a different kind. She charts "perhaps the most important social transformation in recent years" for Mexico's domestic culture: "the massive entry of women into the wage-earning labor force, through the *maquiladora* industries located on the border. . . . For the first time in their lives, huge numbers of women have an independent source of sustenance. . . ."[20] This transformation now occurring along the border will undoubtedly extend to the rest of the country; and its impact, socially, economically, and culturally, upon the Mexican national character, must be tremendous.

In similar ways, Humberto Jiménez and Patricia Ruiz Bayón of Matamoros, Tamaulipas, and the Mexican artist Cristina Cárdenas in Tucson, Arizona, challenge the notion of a single national identity and self-image. Their works chronicle the tumultuous collision and mutual adaptation of multiple heritages, cultures, lifestyles, outlooks, and sociopolitical conditions. Jiménez's paintings and sculptures contain cacophonous images that refer to the media-saturated and distinctly urban texture of the Mexican city in which he lives, and they comment, in graffiti-like fashion, on issues like drug abuse and street violence. Ruiz Bayón, like Eugenia Vargas, reflects upon her own identity in performances and installations that describe the traumatic terrain that she, as a bicultural person living on both sides of the border, inhabits. The devices and materials Ruiz Bayón employs signal her double heritage: her figurative sculptures, derived from casts of her own body, are composed of corn husks that allude to "the people of corn, from the Mayan mythology,"[21] while the offerings which many of her installations incorporate have their source in Christian religion and practice.

Anne Wallace of San Ygnacio, Texas, also borrows from both Christian and Mesoamerican sources; but her sculptures, rather than focusing on the artist's own life at the border, attempt instead to recapitulate the experiences of the many Central American people she has helped to find asylum from repression and war. Wallace, a founding member of the Refugee Assistance Council and an active member of Amnesty International, works as a translator at the three detention centers located in Laredo near her home. Over and over again she has heard first–hand accounts of mental and physical torture, either suffered or involuntarily meted out. Wallace's passionate commitment to social and political justice

[20] Jorge G. Castañeda, "The Border," in Robert A. Pastor and Jorge G. Castañeda, *Limits to Friendship: The United States and Mexico* (New York: Vintage Books, 1989), 311. *Maquiladoras* are foreign-owned assembly plants located in Mexico just across the border from the U.S. that take advantage of Mexico's cheap labor force.
[21] Patricia Ruiz Bayón in a letter to the author dated May 1, 1992.

translates into powerful figurative works realized in both two- and three-dimensions. Her *Prisoner Suite*, executed on a Mexican recycled paper that resembles cardboard, was inspired by the images of ancient prisoners in carvings from the Mayan temples of Bonampak. Her wood sculpture, the *Pietá* (from the "Body Dump" series), was wrought with a hand-held chain saw and forcibly evokes the pain, anguish, and sorrow that war wreaks upon individual lives, such as that of a mother who loses her child.

Wallace's neighbor, Eric Avery, is not only a consummate maker of relief prints—whether created from linocut, woodcut or wood engraving—but also is a medical doctor dedicated to human rights. A founding member of Amnesty International's Laredo chapter, Avery volunteered his services during the 1980s for long spells in Indonesia and in drought-ridden Somalia. His experiences as a medical volunteer have issued into and inform a succession of masterful prints. The skeletal children, for instance, that people *Family Oars* bear testimony to Avery's deep concern for the human condition. In a single, blistering image, Avery conflates all the tragic incidents so familiar to him—starvation, AIDS, and the countless deaths by drowning that continue to occur near his home when attempts are made to cross the border north to supposed safety. Printed on or else fashioned from Avery's own handmade paper, these beautiful and angry images recall the politically motivated graphic work of José Guadalupe Posada. Avery's print, *History*, exhibits a group of *calaveras*, or animated skeletons, also Posada's favored protagonists, acting out the macabre and unequal relationship that exists between the United States and Central America. The style is one borrowed from the traditional paper cutouts of Mexican folk art. More important than his politically dissenting views, however, is Avery's compassion for life and for the plight of the living, palpably felt in his art.

James Drake (who has lived in El Paso, Texas, for the past 26 years) makes works inspired by the troubled conditions along the Mexico/United States border, in which steel sculptural assemblages are coupled with large charcoal drawings. "Juárez/El Paso" comprises a series of monumental tableaux made in response to a specific and tragic incident of 1987, in which eighteen Mexican men suffocated to death while trying to enter the U.S. illegally. Deceived by a "coyote" who had been paid to provide them safe passage, the Mexicans were locked into an airtight boxcar and died in a small town southeast of El Paso. Drake's *The Headhunters*, which, though less indebted to a specific event, is no less engrossed with the human condition, constructs a metaphor out of the potential for cruelty and the abuse of power typical of interactions on the border. The right half of this monumental diptych consists of a vast, severe wall of steel from which emerges a spare image of a trophy room—a life-size hunting bow, arrows, two antler trophies, and a table, all fabricated in hard, black metal. This grim tableau is juxtaposed with a drawing of a dense, anonymous body of men intensely interested in the outcome of an unidentified event taking place outside of the confines of the image.[22] A

[22] The source of the image is a Mexican newspaper photograph of a political rally.

somber, disturbing assemblage, *The Headhunters* communicates not only the strength of the human compulsion to master and control, but also discloses it to be an aggressive impulse that, left unchecked, leads to the bloodiest of acts.

Encompassing a dizzying array of media—three-dimensional objects, installations, performance, radio dramas, poetry, film, a singular brand of country songwriting/singing/piano-playing, and recently, a full-blown opera—Terry Allen's open-ended series of works, "Juarez," variably retells the tale of two sets of star-crossed lovers who set off on a savage, ultimately tragic, cross-country journey. Begun in 1975 with an early album of songs, "Juarez" consistently presents, through each of its manifestations, a southwestern landscape of turbulent border towns shaped by the myth of a senselessly wild past. Cast adrift in this landscape, Allen's characters—"wrestlers, saints, sailors and pachucos"[23]—engage in violent acts for lack of a "moral compass. . . . Offering no insight, inviting no affection, they pursued destinies and settled scores the artist had imagined. . . ."[24] *Devolver . . . las Sombras*, a work from the *Juarez* series, is a raucous construction of shallow box-like enclosures, that barely contains the savage imagery and language made to collide within its borders. Chaotic, sensuous, impure, and complex, this piece mirrors the modern world as Allen perceives it—a ruthless perception that gives Allen his "greatest subject and the source of the beauty and terror"[25] in all his works.

Like Terry Allen, James Magee regards word and image as equally important components of his work. Magee, a sculptor-poet, makes assemblages titled with long rhapsodic verses that elicit from the viewer-reader a sensation of erotic vulnerability—a sensation inextricably a part of the complete experience of the piece.[26] Listening to Magee recite a title/poem while gazing at the work it accompanies, is to apprehend his art in all its visual, verbal, and imaginative dimensions. The individual titles, in which Magee often dedicates works to specific real or fictitious persons, tend to transfigure his assemblages into a type of mysterious portraiture. The assemblages themselves are either glass-encased, freestanding "boxes" or free-form wall pieces, the contents of which are detritus scavenged from the streets and garbage dumps of Ciudad Juárez, Chihuahua. A vast variety of unsavory materials—grease, broken glass, rusted metal, chain link fence, wallpaper, linoleum, and transmission fluid, to mention but a few—are paradoxically composed into art works of a remarkable "purity" and immediacy, if also a deliberately uncertain suggestiveness.

The landscape of the border region is the focus of works by Thomas Glassford and Peter Goin. Glassford's sculptures, enigmatic ready-mades inspired by the terrain of the Rio Grande near Laredo, where the artist grew up, are reductive meditations on the relationship between nature and culture. Elemental fluids, like water and vegetal juices, and the mechanisms and/or structures by which these fluids are collected and channelled, provide Glassford with his sculptural vocabulary; his

[23] Dave Hickey, "Terry Allen: A Few People Dead," *Artspace* (March/April 1990), 34.

[24] Hickey, "Terry Allen: A Few People Dead," 39 - 40.

[25] Dave Hickey, "Terry Allen: 'The Artist's Eye' at the Kimbell Art Museum," *Artspace* (Summer, 1991), 97.

[26] For a thorough analysis of James Magee's work, see Jim Edwards, "Rust Never Sleeps: The Art of James Magee" and Richard R. Brettell, "Untitled," in *James Magee: Works from 1982 - 91*, introduction by Caroline Huber (Houston and San Antonio, Texas: Diverseworks and the San Antonio Museum of Art, 1991).

objects, in turn, become pithy allegories for the aggressive processes by which water and other liquids are dammed, rerouted, or otherwise turned out of their natural beds. In *Sofia*, for example, two gourds—organic receptacles of fertilizing fluids—appear as if choked at their centers by an interposing system of chrome conduits and valves that seem parasitically to draw out the gourds' inner nourishment. The mechanical accoutrements of *Ascension 4* act out a pseudo-perpetual exercise in the retrieval of liquid, yet, as in all Glassford's work, have no utilitarian purpose. Both of these elegant sculptural arrangements are no less menacing for their being beautiful; and, while Glassford's vocabulary of forms appears at once artificial and refined, it nonetheless originates in the parched reality of the South Texas landscape.

Peter Goin has produced a photographic survey that documents the Mexico/United States border in all its geophysical facets: its deserts, mountains, valleys, and rivers. Goin recognizes that on the border, "a culture of crossing has developed with its own folklore, habits, standards, fears, and procedures."[27] According to Goin, the physical landscape "is charged with the drama" that takes place on the border as a "specific stage for cultural interaction. These photographs document that stage,"[28] rather than its inhabitants or culture. Yet, because the border's population necessarily leaves its imprint on the natural terrain, Goin's photographic mapping indirectly records the presence of people and of human institutions. His images bear witness to unique, man-made topographical incidents, such as a stretch of fruitful farmland abruptly arrested by a border fence; on the other side this same land is achingly desiccated. In many instances, because the border is invisible, the inhabitants must imagine and artificially mark its existence: a large number of Goin's photographs exhibit the vestiges of human attempts—monuments, signposts, or markers—to organize this most rebellious space. In fact, the overriding message conveyed by this work is that of the absolutely arbitrary nature of the border. While the border landscape of Goin's work is usually an empty "no-man's land," in Louis Carlos Bernal's photographs it teems with life and with local pride. Commissioned by the Mexican American Legal Defense Fund to document the life of Mexican Americans in the Southwest, Bernal has created a body of work, titled "Espejo" (Mirror), that offers a heartlifting portrait of a regional community. With affection, clear-sightedness, and a great sense of mission, Bernal shows the members of this community determinedly maintaining their inherited culture and customs.

The American Southwest is, of course, a stronghold of Chicano art,[29] and many of this exhibition's works, from both sides of the border, reflect the Chicano influence.[30] Chicanos believe that the American Southwest, once a part of Mexico, is Aztlán, the ancient homeland of the Aztecs from whom Chicanos claim cultural descent. In light of this belief, Chicano experience is permeated by the memory of endless migrations, invasions, expulsions, upheavals, and defeats. Since the 1960s, the Chicano art movement has defiantly sought to affirm and mobilize this heritage

[27] Peter Goin, "Following the Line: The Mexican-American Border," *Space and Society* (July- September, 1987), 34.

[28] Goin, "Following the Line," 37.

[29] "Chicano art is the modern, ongoing expression of the long-term cultural, economic, and political struggle of the Mexicano people within the United States. It is an affirmation of the complex identity and vitality of the Chicano people. Chicano art arises from and is shaped by our experiences in the Americas." Founding Statement of the CARA National Advisory Committee, July 1987, reprinted in *Chicano Art: Resistance and Affirmation, 1965 - 1985,* 81.

[30] Since the 1940s, Chicano art has had an ever-growing, if paradoxical, influence on Mexican artists, including those represented here. Chicano art's resuscitation of popular Mexican imagery has been adopted by many artists in Mexico who consequently revisit their own cultural iconography. Such complex processes of confluence and mutation are endemic to border phenomena.

toward real political ends. Its primary means has been a visual language at odds with that of the predominant culture and celebratory of the Chicano/Chicana's rich non-European heritage. Pre-Columbian and Mexican popular imagery thus recur over and over again in these works, which are informed by a sensibility Tomás Ybarra-Frausto defines as *rasquachismo*. As Ybarra-Frausto explains, *rasquachismo* irreverently "debunks convention and spoofs protocol. To be rasquache is to posit a bawdy, spunky consciousness, to seek to subvert and turn ruling paradigms upside down. It is a witty, irreverent, and impertinent posture that recodes and moves outside established boundaries."[31]

Such is the posture of Alfred J. Quiróz in his *Allá en el Rancho Grande* from the "Medal of Honor Series #15," and in Luis Jiménez's *Cruzando el Río Bravo/Border Crossing*. *Cruzando el Río Bravo/Border Crossing* is Jiménez's homage to his parents and their crossing of the Río Bravo, and, on a less personal level, a dignified portrait of ethnic resourcefulness and "irrepressible spirit."[32] Joined within a single uninterrupted fiberglass column, a man, a woman, and a child are caught at the very moment of transition between two worlds, a sort of "Chicano-ized" *Flight from Egypt*. Like the work of Quiróz, Jiménez's pieces ennoble a culture's long demeaned symbols, translating them to an exaggerated extreme. In *Cruzando el Río Bravo/Border Crossing*, the figures are not only of monumental size, but also, in true *rasquache* fashion, are brash, flamboyant, and shot through with "shimmering and sparkling"[33] color. *Cruzando el Río Bravo/Border Crossing* embodies, in its three figures, the "primal sense of survival combining grit, guts, and humor [that] lies at the heart of rasquachismo,"[34] or an unthwarted determination to outwit adversity.

Mel Casas's *Humanscape* paintings also document the Chicano experience, with a sharp, socially critical bite. Each of the works in Casas's *Humanscape* series consists of a uniformly large canvas, on the bottom (and sometimes side) of which the artist has placed a black border carrying the work's title. Slightly inside this flatly painted border, Casas has rendered objects and people that seemingly point or "look" toward a space made to resemble a movie screen that is set illusionistically deep within the composition. The images that occupy this deep space—or this "screen"—are the idealized visual equivalents of the painting's title-caption. In effect, the words and the images-within-images combine to undermine not only the language as it is given, but also received perceptions of a social status quo. *Kitchen Spanish* quite literally depicts the injurious effects of the denigrating term, "kitchen Spanish," for in it an obviously Spanish-speaking person is put forward as a cartoon cliché, while a group of white people (as well as their house pets) is drawn with a careful and detailed realism. If Casas critically "deconstructs" aspects of the dominant popular culture, he also attempts to replace this culture's forms with spirited, homegrown ones of his own. For instance, in *Sarapeland*, which "celebrate[s] a culture without romanticizing it,"[35] he calls on us not only to be aware of the visual and verbal conventions by which we live, but to also invent new modes of perception and articulation that speak more constructively, accurately, and creatively about the real world.

31 Ybarra-Frausto, "Rasquachismo," 155.
32 Ybarra-Frausto, "Rasquachismo," 156.
33 Ybarra-Frausto, "Rasquachismo," 157.
34 Ybarra-Frausto, "Rasquachismo," 160.
35 Dave Hickey, "Border Lord," in *Mel Casas*, exhibition catalogue (Austin, Texas: Laguna Gloria Art Museum, 1988), 12. My analysis of Mel Casas's work is indebted to this superb essay.

Gathering together a huge number of prejudicial popular images, Yolanda M. López's *Things I Never Told My Son About Being A Mexican* highlights the otherwise surreptitious and subliminal means by which the mass media imposes itself, often to detrimental effect, upon the vision, self-image, and aspirations of Chicano youth. Motivated by a deep-seated concern deriving from her interconnected roles as artist, mother, and Chicana activist, López critically exposes in the seemingly neutral expressions of contemporary popular culture racist subtexts or underpinnings. Like Mel Casas, she conflates language and image so as to define with precision the perniciously oppressive nature of the cultural status quo. Although trenchant critiques, her works are also instruments of a healing insight and offer, in their mocking type of exposé, a degree of hope.

Autobiography—in particular the "telling" of childhood memories—is a central device in the work of Carmen Lomas Garza and of Celia Alvarez Muñoz, who both grew up in the border region of southwest Texas (Lomas Garza in the rural town of Kingsville, Muñoz in El Paso). These artists possess a clarity and gentleness of expression that belies, in each case, a complex and serious vision of life on the border. Lomas Garza's remembered incidents are couched in the stylized forms of traditional art: of the *monitos* and the *retablos* of her *Tejana* (Texan/Mexican) heritage. Lomas Garza's own *monitos*, or "doll-like paintings,"[36] by chronicling the everyday events, pastimes, and customs—the traditional cakewalks, *loteria* games, *posadas* (Christmas processions), and ritualistic preparations of food—that have knit her community, serve to commemorate the "collective experiences and beliefs of the Chicano culture."[37] Made all the more vivid through lively and detailed rendering, these paintings borrow formally from the folk *retablo* (a painted type of ex-voto that narrates, and gives thanks for, an act of divine intervention), in that they adopt an elevated point of view, organize space in highly simple ways, and are suffused with a quiescence characteristic of colonial Catholic imagery.

Culling from childhood recollections of her Catholic Chicana upbringing in the bilingual and bicultural town of El Paso, Celia Alvarez Muñoz, like Lomas Garza, creates works that are equal parts personal and collective. The inspiration for many of her pieces—her rich family history—is itself part of the larger story-telling, or chronicling, tradition of the Mexican American Southwest. This abundant bilingual repository of tales finds immediate expression in Muñoz's artist's books, photographs, installation works, and written texts. Poignant family tales are set in formally elegant constructions indebted to both minimal and conceptual art. Muñoz's *Which Came First, Enlightenment Series #4*, a succinct examination of the perplexing and sometimes painful rites of passage peculiar to the bilingual, bicultural person, is "told"—in primer-like photographs with captions—from an ironic yet melancholy adult perspective. In the room-size installation, *Lana Sube/Lana Baja*, two paintings of houses are each juxtaposed with large canvas scrolls on which are written the words to a Spanish-language jump-rope rhyme. Accompanying these are bilingual street signs that dot the space,

[36] Amalia Mesa-Bains, "Contemporary Chicano and Latino Art," 16.

[37] Amalia Mesa-Bains, "Chicano Chronicle and Cosmology: The Works of Carmen Lomas Garza," in *Carmen Lomas Garza: Pedacito de mi Corazón*, exhibition catalogue (Austin, Texas: Laguna Gloria Art Museum, 1991), 20.

made all the more inviting and suggestive of a Southwest street locale by the presence of a few chairs. The lyrical quality of both Muñoz's and Lomas Garza's art should not, however, be taken at face value, for their respective "works of memory" retain the undercurrents of racial discrimination and of humiliation that tempered the artists' earliest childhood experiences.

César A. Martínez's *Canonization in South Texas by an Imaginary Pope*, which fictitiously canonizes the legendary South Texas faith healer Don Pedrito Jaramillo and honors the *Tejano* community for whom he remains an important figure, mimics in its shape and accoutrements a Catholic church altar. Devotional items—such as lace and votive candles typical of home altar adornments—have been brought into another Martínez work, *Forma Goyesca Sobre la Velada de los Refugiados* (from the "South Texas" series), by means of carefully collaged images. Concerned that no mistake be made, however, Martínez himself warns: "no, César Martínez is no born-again anything. I have put aside my own absence of beliefs to pay my loving respect to the area's characteristic religiosity and to native faith in religion and even the supernatural [used locally to] alleviate life's problems. Scarce resources and official neglect make this a necessity."[38] He adds that having been "born and raised in Laredo, the "South Texas" landscape series is my personal vision and evocation of the area. Materials native to South Texas, its plants and animals, folk art forms and religious imagery figure prominently in this series. . . . By evoking the ruggedness of the brush country and the harshness of its climate, a metaphor for survival in the area and for events taking place there emerges."[39] Choosing for his works native materials and earthen colors, Martínez depicts a landscape at once literal and spiritual, unsettled by "the influx of migrants from Mexico and refugees from troubled Latin-American countries [who] bring to the area an element of constant cultural, social, and political change. This, in its turn, brings about a need for cultural reinvention. I like to think that my work is a part of this process."[40] Martínez's paintings are secular vehicles for the healing of personal and communal discords emanating from the border's unique problems and predicaments.

Personal memories and cultural heritage combine with out-and-out fantasy in the works of Julio Galán, who grew up in an "atmosphere of cultural fluidity,"[41] near the small border city of Muzquiz in the state of Coahuila. After time spent in New York City during the mid-1980s, Galán settled in Monterrey, considered to be the most "Americanized" of Mexican cities. Galán is one of a number of artists loosely grouped together under the appellation *neo-Mexicanidad*: these artists, for the most part representational painters, borrow from surrealism, local kitsch, and the popular iconography of Mexican folklore, in self-consciously ironic gestures intended to thwart any straightforward recovery of their cultural past, and instead, to radically revitalize the "stereotypically Mexican" imagery they employ. Armed with the familiar forms of the Mexican Catholic Church (its imagery of "mortification, crucifixion, supplication, enslavement, flagellation, renunciation"[42]), Galán broaches intimate, often homo-

[38] César A. Martínez, "Artist's Statement," in *César A. Martínez*, exhibition brochure (San Angelo, Texas: San Angelo Museum of Fine Arts, 1990).
[39] Martínez, "Artist's statement."
[40] Martínez, "Artist's statement."
[41] Edward J. Sullivan, "Sacred and Profane: The Art of Julio Galán, " *Arts* (Summer 1990), 52.
[42] Jean-Hubert Martin, *Magiciens de la Terre*, exhibition catalogue (Paris, France: Centre Georges Pompidou, 1989), 139.

erotic subjects. That this artist has moved his "home" so often and so far has apparently reinforced the inward-looking , largely self-referential nature of his vision, one filled with a melancholic "longing for origins, for 'roots' symbolized by popular culture. . . ."[43]

A similar experience of cultural variety has encouraged Ray Smith (born in Brownsville, Texas, raised in Mexico City, educated in the U.S., and currently dividing his time evenly between the two countries) to depict in his work "the very transcultural experience of displacement, syncretism, or conflict."[44] For his monumental allegorical paintings, which recall in their scale, technique, and symbolism the Mexican muralist tradition of the 1920s, especially the work of Diego Rivera, Smith paints upon large wooden panels, the raw grounds of which form an intrinsic part of his compositions. Smith learned his craft of panel painting from traditional Mexican fresco painters, a skill that ties him yet more closely to earlier mural art. Unlike the work of the famous modernist muralists, however, which frequently if colorfully articulated Marxist ideology, Smith's narratives are full of incongruities and are enigmatically ambiguous. In his *Guernimex*, we witness a violent confluence of European modernism, Mexican muralism, and Smith's own bestiary of human, animal, and hybrid forms. Well-known art historical icons are grafted upon fantastically imagined figures to describe a cryptic landscape of which the most pronounced characteristics are interference, contradiction, and rupture itself.

• • • • • • • • •

"Artists often act in the interstices between old and new, in the possibility of spaces that are as yet socially unrealizable."[45] The works in *La Frontera/The Border* map a terrain of collision, exchange, and adaptation undertaken by a multiplicity of heritages and cultures. This territory of crossings subverts any conventional mapping of the Mexico/United States border, superimposing on the commonly held geographic notion of the border, a zone of hybridized cultural practices that delves deep into each country, to the north and to the south, at an intricate and intangible level. This new topography is porous, shifting, and constantly spreading. Rooted in actual practice and lived experience, this cross-cultural arena provides the basis for a redefinition of the very concept of the American hemisphere.

The subject of the Mexico/United States border, and its treatment in this exhibition, has inspired strong but not uniform responses. This is reflected not only in the works represented here, but also in the absence from the exhibition of works by a number of artists making important contributions to the border dialogue. This essay would be incomplete, if not disingenuous, without mention of those artists who declined our invitation to participate in this exhibition: Guillermo Gómez-Peña, Richard A. Lou, James Luna, Robert Sanchez, and Michael Tracy. The

[43] Charles Merewether, "Like a Coarse Thread Through the Body: Transformation and Renewal," in *Mito y Magia en América: Los Ochenta*, exhibition catalogue (Monterrey, Mexico: Museo de Arte Contemporáneo de Monterrey, A.C. (MARCO) 1991), 120.
[44] Merewether, "Like a Coarse Thread," 120.
[45] Lucy R. Lippard, *Mixed Blessings: New Art in a Multicultural America* (New York: Pantheon Books, 1990), 8.

reasons for their dissent vary from not wishing to be identified as a"border artist," to criticizing this exhibition as a part of a larger act of "appropriation" by "a dominant culture that continues to ransack ideas, images, spiritual strength and exotic lifestyles from without and its own Third World within."[46] To be sure, the outset of this project was marred by unintentional but nevertheless insensitive instances of cultural trespassing. Yet, from misunderstandings and mistaken assumptions, the co-organizers—a so-called mainstream institution and a so-called alternative organization—moved toward an improved dialogue where we communicated openly and effectively about our respective motivations, beliefs, and aspirations with regard to this project. We did, in the end, "yield power and share resources, infrastructure, and equipment,"[47] to bring this exhibition to fruition. This project is therefore significant not only as an exhibition of powerful works centered on an important subject, but also as an example of—perhaps even a model for—the kinds of dialogues that cultural institutions must enter into, if we are all to survive on limited resources and truly reflect our present-day culture. This exhibition and catalogue are the physical manifestations of a larger, imperfect, but nevertheless essential, process toward an equitable cross-cultural conversation informed by mutual respect—a process that will move the cultural discourse forward to a place better suited to our diverse post-Columbian times.

[46] Guillermo Gómez-Peña, "Death on the Border: A Eulogy to Border Art," *High Performance* (Spring ,1991), 9.
[47] Gómez-Peña, "Death on the Border," 9.

Esta exposición reúne la obra de treinta y siete artistas individuales y en grupo que, impulsados por un compromiso de muchos años, exploran a fondo la frontera de México/Estados Unidos y producen arte sobre el tema. Inicialmente inspirados por el volumen y fuerza del arte que actualmente se produce en la región de Tijuana/San Diego, Patricio Chávez y yo viajamos a todo lo largo de la frontera para ver como este lindero de 1,952 millas había afectado a los artistas trabajando en sus alrededores. Por ser una exposición colectiva, buscamos un tema dominante, pero fue en vano. Es imposible una narrativa uniforme que describa las obras reunidas. Una característica en común que aparece en estas obras, es el hibridismo formal e intelectual y los múltiples puntos de vista que emanan de una experiencia real de la frontera bilingüe y multicultural.

La frontera de México/Estados Unidos se extiende a través de 1,952 millas de terreno muy variado, árido y fértil, desolado y densamente poblado y, siguiendo parte de su trayectoria, el Río Grande, o Río Bravo como se le conoce en México. Esta frontera, como la conocemos hoy día, fue establecida en 1848 cuando al concluir la guerra Mexicana-Americana, México se vio forzado a ceder la mitad de su territorio a Estados Unidos, incluyendo lo que hoy se conoce como Arizona, California, Nevada, Nuevo México, Utah, parte de Colorado, y aceptó al Río Bravo como límite al sur de Texas.[1] A pesar de la evolución en las relaciones entre los dos paises desde entonces, uno no puede reflexionar claramente sobre el arte de la región fronteriza México/Estados Unidos sin tener en mente su historia; para muchos de los habitantes de ambos lados, la interacción en la frontera sigue conduciéndose en la "forma original de apropiación" que estableció un "ejemplo histórico de colonialismo . . . en un territorio que una vez fue México".[2]

Las obras en esta exposición no solamente resuenan contra el telón de una historia geopolítica, naturalmente también recibieron influencia de los eventos actuales. Mientras que ahora la frontera entre México y Estados Unidos se fortalece contra una inmigración humana que va hacia el norte, y que crece día con día, las fronteras de Europa se vuelven más elásticas a una velocidad luz. Canadá, México y Estados Unidos podrán comenzar negociaciones sobre el libre comercio de bienes a través de sus fronteras, pero dichas negociaciones no han alterado las restricciones formales de la inmigración, ni han abatido el "torrente ilegal" de gente que va hacia el norte. Estas negociaciones podrían, sin embargo, redefinir la complejidad social y económica de la región fronteriza, posiblemente dándole una cultura fronteriza más homogénea. De especial importancia para la obra de artistas fronterizos viviendo en Estados Unidos, particularmente aquellos en California y Texas, es la incrementada presencia e influencia de mexicanos y personas de herencia mexicana, tanto ciudadanos como inmigrantes. La "minoría" mexicoamericana es ahora una una mayoría demográfica en partes de California y Texas. Estos hechos continúan influyendo profundamente a la región, y tienen un inmenso impacto sobre sus interpretaciones visuales.

LA FRONTERA/ THE BORDER:
ARTE SOBRE LA EXPERIENCIA FRONTERIZA MÉXICO/ ESTADOS UNIDOS
Madeleine Grynsztejn
Traducido del inglés

[1] La frontera México/Estados Unidos evolucionó de una serie de demarcaciones que comenzaron en 1848; anteriormente, gran parte de México y el suroeste de Estados Unidos pertenecía a España y originalmente a los indígenas norteamericanos.

[2] Philip Brookman, "Looking for Alternatives: Notes on Chicano Art,1960-90" en *Chicano Art: Resistance and Affirmation, 1965-1985*. Catálogo de la exposición. Editado por Richard Griswold del Castillo, Teresa McKenna e Yvonne Yarbro Bejarano. Los Angeles: Wight Gallery, Universidad de California, Los Angeles, 1990, p. 183.

3 D. Emily Hicks, *Border Writing:* the *Multidimensional Text*, Minneapolis y Oxford: University of Minnesota Press, 1991, p. 113.

4 bell hooks, "marginality as a site of resistance", en *Out There: Marginalization and Contemporary Cultures*, editado por Russell Ferguson, Martha Gever, Trin T. Minh-ha y Cornel West. Nueva York: The New Museum of Contemporary Art, 1990, p. 341. bell hooks (Gloria Watkins) intencionalmente publica su seudónimo en minúsculas.

5 *Ibid.*, p. 341.

6 *Ibid.*, p. 341.

7 Hicks, *Op. cit.*, pp. 116-117.

Esta exposición nace de, y esperamos contribuye a, las discusiones que conciernen la "marginación" y el "multiculturalismo". Marginada literalmente en relación a las ciudades capitales de México y Washington, D.C., la frontera por mucho tiempo ha experimentado la cultura dominante a la distancia y por lo tanto ha cultivado sus propios sistemas, carácter distintivo y expresión. En muchas de las obras de esta exposición es visualmente manifiesto el temor de que, para los artistas representados, la "marginación", "el multiculturalismo", "la raza" y "las actividades intraculturales" no son ideas teóricas sino realidades cotidianas. Como señala Emily Hicks, quien vive en San Diego, "Las cuestiones existenciales sobre identidad y lugar se vuelven pesadillas legales de desplazamiento y deportación"[3] en la frontera. Muchos artistas en la exposición son mestizos, de mezcla de sangres europea, indígena mexicana e indígena americana. El resultado de conflictos y encuentros entre una variedad de pueblos que se extienden a través de por lo menos 500 años, el mestizaje incorpora la síntesis y contradicciones de dos o más culturas. De forma similar, las obras en esta exposición llevan consigo los retos y respuestas variables a una herencia multicultural en un mundo transcultural.

Muchos de los artistas representados en la exposición entienden que la frontera, o margen, es como escribe bell hooks, "el sitio de una posibilidad radical, un espacio de resistencia".[4] La frontera se convierte en "un lugar central para la producción de disertaciones contra hegemónicas que no se encuentran únicamente en las palabras, sino que también en los hábitos y en la manera en que uno vive".[5] No es una marginación, continúa, que "uno desea perder, entregar o renunciar como manera de llegar al centro, sino que más bien es un sitio en el que uno se queda, incluso se adhiere, porque nutre la capacidad de resistencia. Ofrece la posibilidad de perspectivas radicales de donde se puede ver y crear, imaginar alternativas, nuevos mundos".[6] Concuerda Emily Hicks: "la decisión de adoptar la deterritorialización . . . a favor de una nueva cultura híbrida es particularmente fuerte en la región fronteriza de México/Estados Unidos".[7] En verdad, las obras en esta exposición son apremiantes porque están arraigadas a las experiencias genuinas que representan una resistencia consciente y alternativa a la corriente dominante. Las obras hablan en un lenguaje colorido que es regional pero no homogéneo, local pero no provinciano, fundamental para la creación de un sentido de cultura, pero de ninguna forma eurocéntrico.

El collage como lenguaje formal es el que mejor se acomoda a estas obras: muchas de las piezas en la exposición muestran una fragmentación consciente e intencional en la cual las imágenes son quebradas por bruscas interrupciones de lo accidental, lo anómalo, lo inesperado. Estas obras formalmente ponen en tela de juicio el concepto de un orígen, identidad, o realidad establecida o independiente, y adoptan en vez, lo nomádico, lo simultáneo y lo transcultural. De hecho, el collage parece ser una opción ineludible para estos artistas por su relación inmediata al mundo. El material es extraído directamente de la calle y del basurero, y de los intensos recuerdos (individuales y colectivos) de la frontera; aunque fragmentados,

estos materiales aún llevan vestigios de su entereza anterior. Contrariamente a mucha obra "postmodernista" actual, cuya estrategia general es la de apropiarse de imágenes de los medios de comunicación con una supuesta indiferencia, muchas de las obras en esta exposición no toman las imágenes fríamente de la cultura popular ni se enfocan sobre temas de representación, producción, y reproducción de los medios. Más bien, las imágenes aquí canibalizadas, son de un tiempo y lugar específicos, de experiencia individual, de memoria y fantasía. Esta forma de pastiche, intensa y mucho más personal, consigue destruir lo que podría haber sido un lenguaje visual uniforme y de esta manera imita formalmente la "sintaxis" dislocada de la vida a lo largo de la frontera. Finalmente, lo que une y da un gran interés a estas obras es la cruda presentación, o testimonio violento, de la vida como se vive en la realidad.

• • • • • • • • •

Tijuana y San Diego fueron nuestros puntos de partida para una investigación sobre la frontera México/Estados Unidos. Por lo menos durante los últimos veinte años, artistas y estudiosos de la región han desarrollado una colección de trabajos tanto visuales como teóricos que han hecho resaltar los asuntos más urgentes relacionados con la frontera México/Estados Unidos. Al centro de esta actividad de interpretar la vida fronteriza están varios grupos de artistas, incluyendo el Taller de Arte Fronterizo/Border Art Workshop, Las Comadres, y el grupo de David Avalos, Louis Hock y Elizabeth Sisco, el cual intencionalmente no tiene nombre. Al trabajar juntos, euroamericanos, asiáticos, negros, chicanos, indígenas americanos, y mexicanos, señalan un modelo a seguir en el futuro, tanto en la frontera como en otras partes.

Un ejemplo sobresaliente de este modelo colaborativo de producción de arte visual es el Taller de Arte Fronterizo/Border Art Workshop (TAF/BAW), un grupo interdisciplinario de artistas, teóricos y activistas culturales fundado en 1983 que, en propias palabras, se dirige "a las tensiones que crea la frontera mexicoamericana entre tanto imaginamos un mundo en el cual esta frontera internacional ha sido borrada".[8] Mientras que sus objetivos o temas específicos—la militarización de la frontera, las muertes de inmigrantes indocumentados en las carreteras de California, los riesgos para las mujeres en la industria agraria en Estados Unidos— varían con cada instalación, los esfuerzos artísticos de TAF/BAW están dedicados a destruir la imagen de "zona de guerra"[9] que han creado los medios de comunicación sobre la frontera—primordialmente al permitirle a la población fronteriza (legal o ilegal) el dar testimonio. A través de cintas de audio y video al igual que discusiones en vivo, los habitantes de los dos lados de la línea se vuelven más tangibles, física y emocionalmente, para los "otros," y de esta manera puede comenzar un diálogo informado. Las instalaciones, *performances*, obras de photo-texto, dibujos, pinturas, y esculturas de TAF/BAW son políticamente agudas y emocionalmente cautivadoras; son hechas individualmente por artistas-activistas

8 *The Border Art Workshop/Taller de Arte Fronterizo (BAW/TAF)*,1984-1989, San Diego, California, 1988, p. 20.
9 Edward L. Fike, "The Border at Tijuana: One Square Mile of Hell", editorial, *The San Diego Union*, 1986, reimpreso en *The Border Art Workshop/ Taller de Arte Fronterizo (BAW/TAF)*, 1984-1989.

y luego son instaladas en un solo ambiente, un ambiente estructurado deliberadamente para desorientar y agredir a los sentidos con información visual y auditiva, reflejando una compleja visión del grupo sobre la vida a lo largo de la frontera. El trabajo de TAF/BAW no termina con su producción visual, sino que se extiende para comprometer a un público más amplio en un diálogo que se lleva a cabo a través de programas educativos y de extensión a la comunidad. De esta manera, como declara Ronald J. Onorato, "han logrado mantener estrechos los lazos a sus raíces comunitarias aún cuando producen obra que comparte el vocabulario de la corriente dominante".[10]

Los lazos con la comunidad son de vital importancia para Las Comadres, una colectiva binacional, multicultural, no jerárquica de mujeres artistas, intelectuales y activistas quienes montan instalaciones, *performances* y manifestaciones en respuesta a eventos en la frontera y a sus experiencias personales. Emergiendo de un caudal de antecedentes diversos, dice una miembra, Las Comadres significa, "familia que no necesariamente está relacionada por sangre",[11] representa un "verdadero esfuerzo por trabajar y aprender intraculturalmente".[12] Es un programa atrevido el cual ha tenido éxito variado, primordialmente porque los temas que deciden abordar, tanto dentro de su propia organización como en sus trabajos artísticos, a menudo son molestos, hasta dolorosos. Sin embargo Las Comadres sirven como un valeroso modelo de interacción transcultural. En *La Sala de Lectura,* el espectador es invitado a ojear y a leer los libros de de las artistas y los escritos relacionados con la frontera y de feministas que han influenciado a Las Comadres desde sus inicios. Esta sala originalmente fue parte de una instalación más grande llamada *La Vecindad/Boda Fronteriza,* título que evidentemente evoca un espacio de vínculos familiares e historias orales que son la base de toda comunidad.

Es en el campo público donde prefiere trabajar la flexible agrupación que forman David Avalos, Louis Hock, y Elizabeth Sisco frecuentemente con la colaboración de otros intelectuales y artistas como Carla Kirkwood, James Luna y William Weeks. A partir de este escrito, la obra de arte público comisionada para aparecer conjuntamente con esta exposición está en progreso, pero proyectos previos, como *Bienvenidos a la Más Linda Plantación de Turistas de Estados Unidos* de Avalos, Hock y Sisco, indican un número de ingredientes uniformes. Las obras de estos artistas se sitúan fuera de los confines de un museo y usualmente se introducen al campo de la publicidad y de los medios masivos, apareciendo en carteles, bancas de paradas de autobús y anuncios en los autobuses. Dichos proyectos usurpan los métodos epigramáticos de la publicidad, que instantáneamente ponen en marcha un diálogo público sobre temas como la inmigración indocumentada, el racismo burocrático, la brutalidad policiaca, la corrupción y la indiferencia. La fuerza irresistible de estas obras se debe en gran medida a la atracción automática que ejercen sobre el transeúnte, instruido en la percepción y rápida lectura de las imágenes publicitarias. Las funciones de los despliegues publicitarios—de llamar la atención, atraer interés y de transmitir un mensaje concisamente—son usadas aquí subversivamente, puesto que estas obras

[10] The Border Art Workshop/Taller de Arte Fronterizo, Op. Cit. p. 37.
[11] Marguerite Waller, "Border Boda or Divorce Fronterizo?" version manuscrita, este ensayo será publicado próximamente en *Negotiating Performance in Latin/o America,* editado por Diana Taylor y Juan Villegas, Nueva York y Londres: Oxford University Press.
[12] *Ibid.,* p. 1.

hacen relulcir temas que son molestos y a menudo completamente ignorados. Estos artistas añaden mesas redondas, y en ocasiones *performances* al componente visual. La documentación de cada uno de sus proyectos, incluyendo información generada por la prensa en reacción tanto a las obras como a ellos mismos y a las circunstancias que las provocaron, es el vehículo final, y posiblemente el más crucial para que los artistas logren su cometido: que el público tenga conocimiento, tan necesario, de asuntos problemáticos, con la esperanza de generar un genuino debate público, conciencia y hasta cambio.

Avalos y Hock también son representados en la exposición con obras individuales. El videotape de Hock, *Las Cintas Mexicanas: una Crónica de la Vida al Margen de la Ley*, utiliza su experiencia y la de Elizabeth Sisco a lo largo de cuatro años en que vivieron en un conjunto habitacional, el cual compartieron con trabajadores indocumentados mexicanos, y que servía como punto de partida para una extensa documentación sobre la vida de estos "extranjeros ilegales". El *Tapón Milagro #4* de David Avalos, irreverentemente trastorna el vocabulario de las artesanías mexicanas al cubrir su ofrenda o *milagro* con un aire urbano y sexual. Para Avalos, al igual que para muchos otros artistas que llegan a su obra a través del movimiento de derechos chicanos, la recuperación de su herencia mexicana se logra al recapturar y preservar las imágenes mesoamericanas y de la época colonial mexicana. Además, la "capacidad de tomar los desperdicios de la sociedad y hacer una afirmación artística",[13] y a la vez inyectar un humor desvergonzado, es una de las características de la sensibilidad chicana o *rasquache*.[13]

El *Altar de la Carreta de Burro de San Diego* de Avalos, se apropia de otro estereotipo cultural mexicano con la intención de hacer resaltar problemas socio-políticos contemporáneos. La escultura se deriva de una de las atracciones turísticas de Tijuana: las coloridas carretas jaladas por burros pintados de zebra que proporcionan un fondo "romántico" frente al cual los turistas pueden ser fotografiados, portando inmensos sombreros mexicanos. Sobre la carreta, normalmente pintada con escenas "típicas" mexicanas, como puestas de sol y nopales, Avalos coloca un escena "típica" de la frontera: un hombre de tez morena siendo registrado por un oficial de inmigración. La extravagante industria turística de Tijuana y San Diego es contrapuesta a la realidad socio-económica que la sustenta y de la cual depende para sobrevivir. La versión tamaño natural de esta pieza fue colocada afuera de los tribunales federales de la ciudad de San Diego a principios de 1986; rápidamente fue removida por un juez que declaró la obra como un posible riesgo a la seguridad, incitando a Avalos y a Sushi, la organización artística patrocinando la obra, a disputar el dictamen en el juzgado con ayuda del American Civil Liberties Union. Aunque el caso eventualmente fue desechado por los tribunales, el intenso curso legal de esta escultura es característico del arte de Avalos. Como artista/*activista*, Avalos percibe su papel como el de un instigador que continuamente debe proyectarse contra los límites de los llamados espacios "públicos" y "privados", y divulgar la superposición entre la realidad oficial y la suprimida.

[13] Amalia Mesa-Bains, "Contemporary Chicano and Latino Art: Experiences, Sensibilities and Intentions", *Visions*, verano de 1989, p. 15.

[14] Tomás Ybarra-Frausto, "Rasquachismo: A Chicano Sensibility", *Chicano Art: Resistance and Affirmation, 1965-1985*, pp. 155-162.

Avalos también trabajó con Deborah Small en una gran instalación llamada *mes.ti.za.je.NACION* (*mis.ce.ge.NATION*), un mordaz ambiente de recámara que incorpora video, texto e imágenes antiguas y contemporáneas que señalan el hecho de que las razas han estado "revolviéndose" por cientos de años, aunque la gente de sangre "mixta" sistemáticamente ha sido ignorada o marginada a favor de una visión que apoya una estricta jerarquía racial. Dentro de la instalación, *La Misión de Ramona* por Deborah Small, visualmente se sujeta una investigación revisionista de la historia dentro de una gran cuadrícula de tableros con materiales fotocopiados (visuales y escritos), extraídos de los anales de la historia, cultura popular y eventos recientes. El políptico de Small se refiere a las antiguas misiones de California, mucha de esta información haciendo resaltar las realidades históricas menos conocidas relacionadas a la "fundación" de California, como la crueldad a la que eran sometidos los indígenas bajo el sistema de las misiones. Al juntar aspectos del pasado y presente de California, Small hace que la distancia entre ellos se derrumbe, subrayando la falsedad de los principios más afianzados de la historia como se conoce, principios tan furtivos y arraigados que en todo continúa prejuiciando nuestro entendimiento. En el centro crítico y literal de la matriz visual de Small, ha colocado una declaración por Topurina, una guía espiritual india quien organizó un ataque a los padres y soldados de la misión de San Gabriel en 1785. El tablero central cita el testimonio de Toupurina durante su juicio, en el cual la india se defendió en su propio idioma. Dice, "Odio a los padres y a todos ustedes por vivir aquí en mi tierra nativa, por ser intrusos en la tierra de mis antepasados y por saquear nuestros dominios tribales". Significativamente, es la voz marginada y normalmente silenciada a la que aquí se le da el papel principal. En fracturadas pero potentes dotaciones de material de archivo, la pieza de Small nos incita a una reconsideración de la historia cultural "oficial" de la antigua California que nos llevaría a una conciencia permanente, tanto de la naturaleza formulista de nuestros guiones culturales, como los crueles hechos que ignoran.

Víctor Ochoa, artista chicano/muralista/maestro, miembro fundador del Taller de Arte Fronterizo/Border Art Workshop, utiliza como tema el vocabulario característico de la región fronteriza. Ochoa ha usado su considerable talento como muralista para producir con pincel de aire, los *Estereotipos Fronterizos*, una serie de caricaturas en gran escala, que forman parte de de un conjunto mayor llamado "Border Brujo/Lotería Fronteriza". En esta serie aplica el formato tradicional de la tarjeta de lotería mexicana para crear una especie de cosmos sociológico de iconos y emblemas fronterizos. En su papel de satirista social, Ochoa crea retratos exagerados de figuras como "La Migra", "La Criada", "El Marine" y "La Fácil". Por más cómicas que sean estas gastadas imágenes, ofrecen una crítica mordaz, pues es claro que estos retratos provienen de verdaderos problemas sociales y disparidad económica. Recientemente ha tomado su vocabulario fronterizo y lo ha adaptado en forma de libro, en grandes tomos hechos a mano, en los cuales dichos familiares e imágenes concomitantes son presentados en orden alfabético. Estos

imponentes diccionarios, o "códices", como los llama Ochoa, son colocados sobre atriles masivos, profusamente decorados con motivos precolombinos. El lenguaje de la frontera, siendo en gran parte una forma deliberada de resistencia lingüística a la corriente dominante, es "autorizado" por esta presentación "oficial".

El pintor Raúl Guerrero observa otro aspecto de la frontera—el mundo de las actividades nocturnas en Tijuana, que ha sido una preocupación del artista desde el verano de 1988 y ha resultado en una series de pinturas tituladas "Aspectos de la Vida Nocturna de Tijuana B.C.". Guerrero activamente se ha infiltrado en la subcultura de Tijuana, frecuentando La Cahuilla, la zona roja de Tijuana, donde los obscuros salones de baile y cabarets con nombres como El Manhattan Club, El Molino Rojo y El Chicago Club, sirven a una clientela casi exclusivamente mexicana. Con ojo franco e imparcial, Guerrero transforma esta área degradada en un ambiente palpable, suntuosamente matizado y, respetuosamente hace una crónica sobre todo tipo de transacciones humanas. A pesar de la temática de Guerrero, parejas sin rebuscamientos, embriaguez al mayoreo y actos deshonestos, sorprendentemente sus obras no son sentenciantes. Estos cuadros, inundados en una paleta de morados, verdes, y naranjas poco naturalistas, no documentan, sino que evocan la vida nocturna de Tijuana en la forma de un arquetipo colectivo. Los íntimos retratos de prostitutas y bailarinas que trabajan en los cabarets de la ciudad, acompañan las grandes y panorámicas composiciones de Guerrero. Con estos retratos el artista nos acerca a las caras sensuales de estas trabajadoras, sin embargo, sus rasgos permanecen extrañamente insondables, revelan únicamente una remota sensación de tedio.

La ciudad de Tijuana puede ufanarse de vibrantes centros culturales, galerías comerciales y espacios alternativos, con un amplio rango de expresión artística en forma de pintura, escultura, fotografía, instalación, *performance* y video. Uno de los más estimados artistas viviendo en Tijuana es Felipe Almada, respetado no solo por sus veinte años de producción de arte, pero por su papel crucial como patrocinador de una joven generación de artistas de Tijuana, quienes han encontrado espacios para vivir y trabajar en los terrenos de Almada. Aquí también tiene Almada un espacio alternativo para exposiciones y *performance* llamado El Nopal Centenario. La visión tan personal y ecléctica de Almada no se limita a ningún medio en particular, innumerables influencias lo inspiran, sean de la *"alta"* o *"baja"* cultura. Seguramente el trabajo de Almada es uno de los principales ejemplos de una vieja casta surrealista endémica a Tijuana por largos años. En la mejor tradición surrealista, *El Altar de Noticias Vivas* "hace extraño" al altar popular, saturando un espacio religioso privado, con yuxtaposiciones incongruentes y convicción política. Los nichos de *El Altar de Noticias Vivas* están rebosando de chucherías colocadas sin orden aparente, sin embargo esta acreción de material e información transmite con exactitud la complejidad de la frontera y la polinización cruzada de ideas y culturas. Almada expresa su visión en el lenguaje formal de las artes populares mexicanas y del arte prehispánico, de esta manera aliándose

[15] Esto se debe en gran medida a la naturaleza centralizada de las instituciones culturales mexicanas—incluyendo escuelas, el mercado de arte, y los espacios de exhibición del estado y privados—una situación que obliga a muchos de los mejores artistas de todo el país a trabajar en la Ciudad de México.

[16] Olivier Debroise, "From a Different Mexico/Desde un México Diferente, *Aquí y Allá*", catálogo de la exposición, Los Angeles: Los Angeles Municipal Gallery, California, 1990, p. 15.

[17] estas crisis incluyen la devaluación del peso mexicano y la caída de la industria del petróleo que comenzó en 1982, el sismo catastrófico que arrazó con la Ciudad de México en 1985, y, desde 1988, la creciente oposición popular (especialmente en los estados de la frontera) al PRI (Partido Revolucionario Institucional), el partido dominante desde los años 40. Estas crisis han engendrado duda y cuestionamiento nacional además de un clima más abierto a la crítica. Ver *Through the Paths of Echoes; Contemporary Art in Mexico/Por el Camino de Ecos; Arte Contemporáneo en Mexico* por Elizabeth Ferrer. Nueva York: Independent Curators Incorporated, 1990, p. 43.

[18] Rubén Ortíz, citado por Olivier Debroise, *Op cit.*, p. 16.

conscientemente a sus raíces indígenas, aún cuando reconoce la naturaleza híbrida de su comunidad y de su propio arte.

Contrario a su representación en el trabajo de Almada o a las construcciones de Carmela Castrejón, la frontera no es un tema abiertamente politizado en la obra de muchos artistas que viven en el lado mexicano. Es de importancia en esta exposición el dar voz y espacio no solo a las expresiones más concretas de una "conciencia fronteriza", sino que también a las manifestaciones más sutiles o sugestivas en las obras de artistas para los cuales una visión *personal* puede ser de suma importancia, o la investigación de recursos formales una preocupación apremiante. Estela Hussong, cuyos cuadros vívidamente evocan el paisaje de Ensenada, su ciudad natal al sur de Tijuana, no están claramente relacionados en términos políticos con el tema de la frontera. Está, no obstante, preocupada por su ambiente—por el árido terreno y las aguas del Océano Pacífico—y por representar este paisaje a través de la sugestión y la abstracción. Los cuadros de Hussong son sentidas expresiones de esta región, líricamente interpretando la paradoja de su topografía térrea, seca y su abundancia de seres vivos.

Sorprendentemente, algunas de las obras de más fuerza en México que tratan con los asuntos políticos de la frontera son creadas por artistas que no viven en el límite geográfico del país, sino en su corazón, en la Ciudad de México.[15] Eniac Martínez, Rubén Ortíz y Eugenia Vargas son artistas de la Ciudad de México (aunque Ortíz actualmente trabaja en Los Angeles) que han encontrado en la complejidad multinacional y multicultural de su lindero nacional, una viva contradicción al nacionalismo monolítico tan profundamente arraigado de su país—un nacionalismo que ha generado una retórica inflexible que gobierna hasta los aspectos más íntimos de la identidad mexicana, no se diga la producción cultural desde los años veinte. La obra de estos artistas anuncia una ruptura importante con "un arte generado en México (diferenciándolo definitivamente de un arte mexicano) que asume plenamente su transculturación, su posmodernidad y las tensiones inevitables entre tradición y contemporaneidad".[16] Con la desintegración de ideologías oficiales y enfrentando cataclísmicos cambios económicos y socio-políticos soportados por México durante la última década,[17] "se cuestiona la idea de nación y sus pretensiones mientras se evidencia que el pasado no puede ser borrado".[18] Con cortes rápidos y en forma típicamente "postmodernista", el videotape de Ortíz y Aaron Anish, *Cómo Leer a Macho Mouse,* se apropia y manipula imágenes de los medios de comunicación tanto de México como de Estados Unidos, yuxtaponiéndolos en un esfuerzo por realzar los enraizados clichés a través de los cuales la identidad mexicana, tanto en Estados Unidos como en México, es construída, reforzada y perpetuada. En *La Cerca* de Ortiz, una plétora de imágenes tomadas de ambos lados de la frontera son exhibidas simultáneamente sobre una pantalla dividida. Esta forma de presentación, en la cual las imágenes permanecen indistinguibles a pesar de sus claros orígenes, sirve para negar las ideas preconcebidas de que un lado de la frontera o el otro puede ser más avanzado o primitivo, más deseable, romántico o peligroso.

Como medio para definir la identidad, la cultura oficial mexicana tradicionalmente ha sostenido una profunda conexión con la tierra; en el pasado, "la tierra era el ámbito al cual se dirigían los artistas en la búsqueda por entender sus raíces".[19] La obra de Eugenia Vargas es una revisión impasible de esta enseñanza oficial. En sus autorretratos fotográficos, instalaciones y *performances*, Vargas utiliza a la tierra y sus elementos en formas ritualistas y a veces abrumadoras: por ejemplo, cubriéndose de lodo, paja, hojas de palmera o agua. Su visión se manifestó en gran escala en *The River Pierce: Sacrifice II, 13.4.90,* un suceso/procesión/*performance* en colaboración con Michael Tracy y Eloy Tarcisio en abril de 1990. Para esta pieza, realizada cerca del pueblo fronterizo de San Ygnacio, Texas, a la orilla del Río Bravo, Vargas coreografió y participó en una obra ritual que comentaba sobre la contaminación del río, y de esta manera temporalmente redefiniendo la identidad del río como una fuente de vida amenazada y no como un instrumento de división. En sus instalaciones, Vargas continúa celebrando el entorno natural y atacando instancias de contaminación.

Las fotografías de Eniac Martínez documentan la migración de los indios mixtecos de su estado natal de Oaxaca, a los campos agrícolas de Orange County, California. Pocos fenómenos sociales reflejan tan directamente la enmarañada y desigual relación económica entre México y Estados Unidos. Las imágenes de Martínez son de la diáspora de un pueblo, la consecuencia de una patria empobrecida y una fuente de ingresos extranjera fácilmente accesible. A pesar de las tensiones del transplante, la cultura mixteca que documenta Martínez, permanece sorprendentemente intacta en tierra extranjera, resistiendo la asimilación y reteniendo sus costumbres particulares dentro de Estados Unidos.

Fuera de la Ciudad de México, en la ciudad fronteriza de Juárez, Chihuahua, Carmen Amato fotografía un "fenómeno fronterizo" de otro tipo. Traza "posiblemente la transformación social más importante en los últimos años" en la cultura doméstica de México: "la entrada masiva de la mujer a la fuerza laboral a través de las industrias *maquiladoras* localizadas en la frontera...Por primera vez en sus vidas, grandes números de mujeres tienen una fuente de ingreso propia..."[20] Esta transformación que ahora ocurre a lo largo de la frontera indudablemente se extenderá al resto del país, y el impacto social, económico y cultural que tendrá sobre el carácter nacional será enorme.

En formas similares Humberto Jiménez y Patricia Ruiz Bayón de Matamoros, Tamaulipas y Cristina Cárdenas, artista mexicana en Tucson, Arizona, desafían la idea de una sola imagen personal e identidad nacional. Sus obras narran el choque tumultuoso y la adaptación mutua de múltiples herencias, culturas, estilos de vida, perspectivas y condiciones socio-políticas. Los cuadros y esculturas de Jiménez contienen imágenes cacofónicas que hacen referencia a la ciudad mexicana en la que vive, saturada por los medios de comunicación y de textura claramente urbana; son observaciones en forma de graffiti sobre asuntos como el abuso de drogas y la violencia callejera. Ruiz Bayón, como Eugenia Vargas, reflexiona sobre

[19] Elizabeth Ferrer, Op. Cit. p. 43.
[20] Jorge G. Castañeda, "The Border", en *Limits to Friendship: The United States and México* por Robert A. Pastor y Jorge G. Castañeda, Nueva York: Vintage Books, 1989, p. 311.
Las maquiladoras son plantas de ensamblado extranjeras localizadas en México, apenas cruzando la frontera con Estados Unidos, que aprovechan el bajo costo de la mano de obra mexicana.

su propia identidad en *performances* e instalaciones que describen el terreno traumático en el que habita como persona bicultural que vive en ambos lados de la frontera. Los artefactos y materiales que emplea Ruiz Bayón señalan su herencia doble: sus esculturas figurativas, derivadas de moldes de su propio cuerpo, están compuestas de hojas de maíz haciendo alusión a "los hombres de maíz de la mitología maya",[21] en tanto que las ofrendas en muchas de sus instalaciones, incorporan y tienen su origen en la religión y práctica cristiana.

Anne Wallace de San Ygnacio, Texas, también toma prestado de fundamentos tanto cristianos como mesoamericanos; pero sus esculturas, en vez de examinar la vida de la artista en la frontera, intentan recapitular las experiencias de muchas personas centroamericanas a las cuales ha ayudado a encontrar asilo contra la represión y la guerra. Wallace, miembra fundadora de el Refugee Assistance Council y activista de Amnistía Internacional, trabaja como traductora en los tres centros de detención cercanos a su casa, localizados en Laredo. Una y otra vez ha escuchado los relatos de primera mano de tortura física y mental. El apasionado compromiso de Wallace a la justicia política y social se traduce en fuertes obras figurativas realizadas en dos y tres dimensiones. Su *Suite del Prisionero*, ejecutada sobre papel mexicano que ha sido reciclado y que se asemeja al cartón, fue inspirada por las imágenes de los antiguos prisioneros en los relieves de los templos mayas de Bonampak. Su escultura de madera, *Pietá*, de la serie "Basurero de Cuerpos", está labrada con sierra de cadena y violentamente evoca el dolor, la angustia y el pesar que descarga la guerra sobre vidas individuales, como la de una madre que pierde a su hijo.

Eric Avery, un vecino de Wallace, no es solamente un consumado grabador en relieve, tanto en linóleo como en madera, también es un médico comprometido con los derechos humanos. Miembro fundador de la organización local de Amnistía Internacional en Laredo, en los años ochenta, Avery voluntariamente prestó sus servicios durante largos períodos en Indonesia y en Somalia, víctima de terribles sequías. Sus experiencias como médico voluntario han resultado en en una serie de grabados magistrales. Por ejemplo, los niños esqueléticos de *Remos Familiares* dan testimonio de la profunda preocupación de Avery por la condición humana. En una sola imagen desolladora, Avery fusiona todos los incidentes trágicos tan conocidos por él—el hambre, el SIDA, y las incontables muertes que siguen ocurriendo cerca de su casa, en que personas, al intentar cruzar la frontera a un supuesto lugar seguro, mueren ahogadas. Impresos o creados en papel que él mismo fabrica, estas hermosas y encolerizadas imágenes recuerdan la obra gráfica, politizada, de José Guadalupe Posada. El grabado *Historia*, representa a un grupo de calaveras, también los protagonistas favoritos de Posada, actuando en la relación macabra y desigual que existe entre Estados Unidos y América Central. El estilo lo tomó prestado del tradicional papel picado de México. Sin embargo, aún más importante que sus disidentes ideas políticas es la compasión que tiene Avery por la vida y la lucha de los vivos, lo cual se palpa en su obra.

[21] Patricia Ruiz Bayón en una carta a la autora fechada mayo 1 de 1992.

James Drake, (quien ha vivido en El Paso, Texas los últimos veintiséis años) hace obras inspiradas en las problemáticas condiciones a lo largo de la frontera México/Estados Unidos, en las cuales esculturales ensamblados de acero se unen con grandes dibujos al carbón. "Juárez/El Paso" es una serie de agrupaciones monumentales hechas como respuesta a un trágico incidente que ocurrió en 1987, en el cual dieciocho hombres mexicanos fueron sofocados al intentar entrar a Estados Unidos ilegalmente. Engañados por un coyote al que le habían pagado para que los pasara sanos y salvos, los mexicanos quedaron atrapados en un furgón hermético donde murieron, en un pequeño pueblo al sureste de El Paso. *Los Caza Cabezas* de Drake, aunque no trata de un evento específico está enfrascado en la condición humana, construye una metáfora sobre el potencial de crueldad y el abuso de poder típicos de las interacciones en la frontera. La mitad derecha del monumental díptico consiste de una vasta y severa pared de metal de la cual emerge la imagen de un salón de trofeos—un arco de cacería tamaño natural, flechas, dos cornamentas y una mesa, todo esto en metal negro. Este siniestro tableau es yuxtapuesto con el dibujo de un denso grupo de hombres anónimos intensamente interesados en el resultado de un evento no identificado, que se lleva a cabo fuera de los confines de la imagen.[22] *Los Caza Cabezas*, un ensamblaje sombrío y perturbador, comunica no solo la fuerza compulsiva del ser humano por el control y el poder, también revela el impulso agresivo que de no controlarse conduciría al más sangriento de los actos.

Abarcando una vertiginosa variedad de técnicas, objetos tridimensionales, instalaciones, *performance*, radio dramas, poesía, cine y recientemente una opera completa—la serie "Juárez" de Terry Allen recuenta la historia de dos pares de enamorados de mala estrella que se ponen en marcha en un viaje salvaje, atravesando el país y que finalmente acaba trágicamente. Comenzó en 1975 con un disco de canciones, "Juárez", a través de cada una de sus manifestaciones, presenta el paisaje del suroeste, de turbulentos pueblos fronterizos formados por el mito de un pasado salvaje sin sentido. A la deriva en este paisaje, los personajes de Allen—"luchadores, santos, marineros y pachucos"[23]—participaron en actos violentos por falta de un "compás moral. . . . Sin discernimiento, sin invitar afecto, persiguieron destinos y saldaron cuentas que había imaginado el artista..."[24] *Devolver . . . las Sombras,* una de las obras de la serie *Juárez,* es una construcción áspera de recintos en forma de cajones de poca profundidad, que apenas contienen el lenguaje e imágenes salvajes que chocan dentro de sus linderos. Caótica, sensual, impura, y compleja, esta pieza es el reflejo del mundo moderno como lo percibe Allen—una percepción despiadada que le proporciona a Allen el "tema principal y fuente de belleza y terror" [25] que utiliza en todas sus obras.

James Magee, como Terry Allen, considera la palabra y la imagen como ingredientes de igual importancia en su obra. Magee, un escultor-poeta, hace ensamblajes titulados con versos largos y rapsódicos que producen en el espectador-lector una sensación de vulnerabilidad erótica—una sensación que

[22] El origen de esta imagen es la fotografía de una manifestación política que apareció en un diario mexicano.
[23] Dave Hickey, "Terry Allen: A Few People Dead", *Artspace,* marzo/abril 1990, p. 34.
[24] *Ibid.,* pp. 39-40.
[25] Dave Hickey, "Terry Allen: 'The Artist's Eye' at the Kimbell Art Museum", *Artspace,* verano, 1991, p. 97.

intrincadamente es parte de la experiencia total de la pieza.[26] El escuchar a Magee recitar un título/poema al contemplar la obra que lo acompaña, es percibir su arte en todas sus dimensiones visuales, verbales e imaginativas. Los títulos individuales, en los cuales Magee frecuentemente dedica obras a personas reales o ficticias, tienden a transformar sus ensamblajes en una especie de retratos misteriosos. Los ensamblajes en si son "cajas" autoestables dentro de vitrinas o piezas de pared de formas irregulares, los componentes siendo los desechos rescatados de las calles y basureros de Juárez, Chihuahua. Una gran variedad de materiales ofensivos—grasa, vidrios rotos, metal oxidado, alambrada, papel tapiz, linóleo, y líquido de transmisión, para mencionar algunos—son compuestos en obras de sorprendente "pureza" y estado primordial, además de una sugestividad deliberadamente incierta.

El paisaje de la región fronteriza es el foco de la obra de Thomas Glassford y Peter Goin. Las esculturas de Glassford, enigmáticos ready-mades inspirados por el terreno del Río Bravo cercano a Laredo, donde creció el artista, son meditaciones reductivas sobre la relación entre la naturaleza y la cultura. Líquidos elementales, como agua y jugos vegetales, y los mecanismos y/o estructuras por los cuales son recolectados y canalizados estos líquidos, le dan a Glassford su vocabulario escultural; sus objetos, a su vez, se convierten en expresivas alegorías del agresivo proceso por el cual el agua y otros líquidos se apresan, redirigen, o de otra forma son expulsados de sus cauces naturales. En *Sofía*, por ejemplo, dos guajes— recipientes orgánicos de líquidos fertilizantes—aparecen como si fuesen ahorcados a la mitad por un sistema interpuesto de conductos cromados y válvulas que, como parásitos, parecen extraer el alimento interior de los guajes. Los aparatos mecánicos de *Ascensión 4* actúan en el ejercicio seudoperpetuo de recobrar líquido, sin embargo, como todas las obras de Glassford, no tiene un propósito utilitario. Estos dos elegantes arreglos escultóricos no dejan de ser amenazantes a pesar de su belleza; y en tanto que el vocabulario formal de Glasssford parece refinado y a la vez artificial, origina de la árida realidad del paisaje del sur de Texas.

Peter Goin ha producido estudios fotográficos que documentan la frontera México/Estados Unidos en todas sus facetas geofísicas: sus desiertos, montañas, valles y ríos. Goin reconoce que en la frontera "se ha desarrollado una cultura de cruce con su propio folklore, costumbres, criterios, temores y procedimientos".[27] Según Goin, el paisaje físico "está cargado con el drama" que se lleva a cabo en la frontera", como escenario específico de interacción cultural. Estas fotografías documentan este escenario",[28] en lugar de sus habitantes o cultura. Sin embargo, porque la población necesariamente deja su huella en el terreno natural, la cartografía fotográfica de Goin indirectamente registra la presencia de personas e instituciones humanas. Sus imágenes dan testimonio de incidentes topográficos hechos por la mano del hombre, como el trecho de fértiles sembradíos abruptamente cortados por la cerca de la frontera, estando del otro lado la misma tierra, penosamente reseca. En muchas instancias, porque es invisible la frontera,

[26] Para un análisis profundo de la obra de James Magee, ver "Rust Never Sleeps: The Art of James Magee" por Jim Edwards y "Untitled," por Richard R. Brettel en *James Magee: Works from 1982-91*, introducción por Caroline Huber. Catálogo de exposición. Houston y San Antonio, Texas, Diverseworks y San Antonio Museum of Art, 1991.

[27] Peter Goin, "Following the Line: The Mexican-American Border", *Space and Society*, julio-septiembre, 1987, p. 34.

[28] *Ibid.*, p. 37.

los habitantes deben imaginar y marcar artificialmente su existencia: un gran número de fotografías de Goin muestran los vestigios de los intentos humanos por organizar este espacio rebelde a través de monumentos, señalamientos o marcadores. De hecho, el mensaje dominante presentado por su obra es la naturaleza absolutamente arbitraria de la frontera. Mientras que el paisaje fronterizo de Goin generalmente es un "terreno sin dueño", vacío, en las fotografías de Louis Carlos Bernal rebosa de vida y orgullo local. Comisionado por el Mexican American Legal Defense Fund para que documentara la vida de mexicoamericanos en el suroeste, Bernal creó un conjunto de obras llamado "Espejo" que ofrece un retrato alentador de la comunidad regional. Con afecto, visión clara y un gran sentido de misión, Bernal expone a los miembros de esta comunidad que mantienen con determinación sus costumbres y cultura heredadas.

El suroeste norteamericano es, por supuesto, un baluarte del arte chicano,[29] y muchas de las obras en esta exposición reflejan su influencia.[30] Los chicanos creen que el suroeste de Estados Unidos, una vez parte de México, es Aztlán, la antigua patria de los aztecas de quienes se sienten herederos culturales. En vista de esta creencia, la experiencia chicana está saturada con los recuerdos de migraciones sin fin, invasiones, expulsiones, insurrecciones, y derrotas. A partir de los años sesenta, el movimiento de arte chicano desafiantemente se ha propuesto afirmar y mobilizar esta herencia hacia fines políticos reales. Su medio principal ha sido un lenguaje visual en conflicto con el de la cultura predominante, y que exalta la rica herencia chicana anti-europea. Las imágenes populares precolombinas y mexicanas se repiten una y otra vez en estas obras que son inspiradas por una sensibilidad que Tomás Ybarra-Frausto ha definido como *rasquachismo*. Como explica Ybarra-Frausto, el *rasquachismo* irreverentemente "desdora la convención y se burla del protocolo. El ser *rasquache* es postular una conciencia concupiscente, animosa, el tratar de derruir y voltear los paradigmas dominantes boca abajo. Es una postura ingeniosa, irreverente, impertinente, que recodifica y se escapa de los límites establecidos".[31]

Esta es la postura de Alfred J. Quiróz en su obra *Allá en el Rancho Grande* de la "Serie Medalla de Honor #15", y de Luis Jiménez en *Cruzando el Río Bravo/Border Crossing*. *Cruzando el Río Bravo/Border Crossing* es el homenaje que les rinde Jiménez a sus padres cuando cruzaron del Río Bravo, y a un nivel menos personal, un digno retrato del ingenio e "indomable espíritu" étnico.[32] Unidos dentro de una sola columna ininterrumpida de fibra de vidrio, un hombre, una mujer y un niño, son atrapados en el momento exacto de transición entre dos mundos, una especie de *Escape de Egipto* "chicanizado". Al igual que la obra de Quiróz, las piezas de Jiménez ennoblecen los símbolos de la cultura por tanto tiempo menospreciados, traduciéndolos a un extremo exagerado. En *Cruzando el Río Bravo/Border Crossing*, las figuras no solo son de tamaño monumental, pero en verdadero espíritu *rasquache*, son descaradas, llamativas, e inyectadas de colores "resplandecientes y centellantes".[33] Las tres figuras de *Cruzando el Río Bravo/Border Crossing* personifican "el sentido primordial de supervivencia combinando el tesón, valor y humor que

[29] "El arte chicano es la expresión moderna y actual de la lucha cultural, económica, y política, a largo plazo, del pueblo mexicano dentro de Estados Unidos. Es la afirmación de la compleja identidad y vitalidad del pueblo chicano. El arte chicano nace y es moldeado por nuestras vivencias en las Américas". Declaración de Fundamento de CARA National Advisory Committee, julio 1987, reimpreso en *Chicano Art: Resistance and Affirmation, 1965-1985*, p. 81.

[30] a partir de los años 40, el arte chicano ha tenido una influencia creciente, aunque paradójica, sobre artistas mexicanos, incluyendo los aquí representados. La resucitación que ha hecho el arte chicano de las imágenes populares mexicanas ha sido adoptada por muchos artistas en México quienes retoman su iconografía cultural propia. Estos complejos procesos de confluencia y mutación son endémicos al fenómeno de la frontera.

[31] Tomás Ybarra-Fráusto, "Rasquachismo: a Chicano Sensibility,"*Chicano Art: Resistance and Affirmation,1965-1985*, p. 155.

[32] *Ibid.*, p. 156.

[33] *Ibid.*, p. 157.

yacen en el corazón del *rasquachismo*",[34] o la férrea determinación de burlar la adversidad.

Los cuadros de *Paisaje Humano* de Mel Casas también documentan la experiencia chicana con una mordaz crítica social. Todas las obras de la serie *Paisaje Humano* consisten de lienzos uniformemente grandes. En la parte posterior (y a veces en el lado) el artista coloca un borde negro portando el título de la obra. Dentro de este borde pintado, Casas realiza objetos y gente que aparentemente señalan o "miran" hacia el espacio, el cual parece una pantalla de cine que da la ilusión de estar colocada profundamente dentro de la composición. Las imágenes que ocupan este espacio profundo, o pantalla, son equivalentes visuales idealizados del título del cuadro. En efecto, las palabras y las imágenes dentro de imágenes se combinan no solo para destruir el lenguaje dado, sino también las percepciones recibidas de un *statu quo* social. *Español de Cocina* describe literalmente los efectos injuriosos de "kitchen Spanish", un término denigrante, en él, una persona obviamente hispanohablante es retratada como cliché de caricatura, mientras un grupo de personas blancas (al igual que sus animalitos domésticos) son dibujados con realismo cuidadoso y detallado. Si Casas examina críticamente aspectos de la cultura popular dominante, también intenta remplazar las configuraciones de esta cultura con las suyas propias, animosas y hechas en casa. Por ejemplo, en *Sarapelandia*, que "exalta una cultura sin romantizarla",[35] nos pide que no solo estemos conscientes de las convenciones visuales y verbales con las que vivimos, sino que además inventemos nuevos modos de percepción y expresión para representar al mundo real en forma más constructiva, precisa y creativa.

Cosas que Jamás le Dije a Mi Hijo Acerca del Ser Mexicano por Yolanda M. López, reúne un gran número de prejuiciosas imágenes populares, realza los medios clandestinos y subliminales por los cuales los medios de comunicación se imponen, a menudo con un resultado perjudicial sobre la visión, imagen propia y aspiraciones de la juventud chicana. Motivada por una profunda preocupación derivada de sus papeles interconectados de artista, madre y activista chicana, López críticamente expone los subtextos y sotomuraciones racistas en las expresiones aparentemente neutrales de la cultura popular contemporánea. Al igual que Mel Casas, combina el lenguaje con la imagen para definir con precisión la naturaleza perniciosamente opresiva del *statu quo* cultural. Sus obras son críticas incisivas, pero también son instrumentos de discernimiento curativo, y de una manera burlona, ofrecen algo de esperanza.

La autobiografía, en particular la narración de historias de la infancia, es el recurso central en la obra de Carmen Lomas Garza y de Celia Alvarez Muñoz, ambas criadas en la región suroeste de Texas (Lomas Garza en el pueblo rural de Kingsville, Muñoz en El Paso). Estas artistas poseen una claridad y delicadeza de expresión que recubre una visión seria y compleja sobre la vida en la frontera. Los incidentes recordados por Lomas Garza son expresados en la manera del arte

[34] *Ibid.*, p. 160.
[35] Dave Hickey, "Border Lord", en *Mel Casas*, catálogo de la exposición. Austin, Texas: Laguna Gloria Art Museum, 1988, p. 12. Mi análisis de la obra de Mel Casas se la debo a este soberbio ensayo.

tradicional: de los *monitos* y los *retablos* de su herencia *tejana*. Los monitos o "cuadros que parecen de muñecas"[36] de Lomas Garza conmemoran las "experiencias colectivas y las creencias de la cultura chicana"[37] al narrar los eventos diarios que han unido a su comunidad—los bailes tradicionales, los juegos de lotería, las posadas, y el ritual de la preparar la comida. Estos cuadros son más vigorosos gracias a una factura enérgica y detallada, formalmente tienen influencia de los retablos populares (un tipo de exvoto pintado que narra y agradece un acto de divina intervención), puesto que asumen un punto de vista elevado, organizan el espacio en formas muy sencillas y están cubiertos por una inmovilidad característica de las imágenes católicas coloniales.

Seleccionando de las memorias de su niñez católica chicana en el pueblo bilingüe y bicultural de El Paso, Celia Alvarez Muñoz, al igual que Lomas Garza, crea obras tanto personales como colectivas. Su rica historia familiar, la cual forma parte de la gran tradición del suroeste mexicoamericano de contar o narrar historias, es la inspiración para un gran número de sus obras. Este abundante depositario de relatos bilingües encuentra expresión inmediata en los libros de artista, fotografías, instalaciones y textos de Muñoz. Los conmovedores relatos familiares son integrados en construcciones formalmente elegantes que surgen tanto del arte conceptual como del minimalista. *¿Qué Fue Primero?, Serie Esclarecimiento #4*, es un análisis conciso e incierto de las ceremonias de transición particulares a una persona bilingüe, bicultural, narrado en forma de silabario con fotografías y leyendas, y con una irónica aunque melancólica perspectiva adulta. En *Lana Sube/ Lana Baja*, una instalacióhn que abarca toda una sala, hay dos cuadros representando casas, cada uno yuxtapuesto con grandes rollos de lona en los cuales están escritos los versos de la adivinanza en español. Este espacio salpicado por señalamientos bilingües y la presencia de algunas sillas, lo hace atrayente y sugestivo de una situación callejera del suroeste. Sin embargo, las cualidades líricas del arte de Muñoz y Lomas Garza no deben ser vistas superficialmente puesto que sus "obras de recuerdos" mantienen una corriente oculta de discriminación racial y humillación que templaron las experiencias infantiles de las artistas.

La *Canonización en el Sur de Texas por un Papa Imaginario* por César A. Martínez, que ficticiamente canoniza al legendario curandero del sur de Texas Don Pedrito Jaramillo, y honra a la comunidad *Tejana* para la cual continúa siendo una figura importante, tiene la forma y los implementos de un altar católico. En otra pieza de Martínez, *Forma Goyesca Sobre la Velada de los Refugiados* (de la serie "Sur de Texas"), ha usado objetos religiosos típicos de los altares caseros, como encajes y veladoras, logrando imágenes cuidadosamente ensambladas. Sin embargo, ansioso de que no hayan malentendidos, el mismo Martínez advierte: "no, César Martínez no es ningún fanático religioso. He dejado a un lado mi propia ausencia de fe para rendirle un cariñoso homenaje a la religiosidad característica de la región y a su fe innata en la religión, y hasta en lo sobrenatural, para curar los problemas de la

[36] Amalia-Mesa Bains, *op. cit.*, p. 16.
[37] Amalia Mesa-Bains, "Chicano Chronicle and Cosmology: *The Works of Carmen Lomas Garza*", *Carmen Lomas Garza: Pedacito de mi Corazón*, catálogo de exposición. Austin, Texas: Laguna Gloria Art Museum, 1991, p. 20.

[38] César A. Martínez, "Artist's Statement", en el folleto de la exposición *César A. Martínez,* San Angelo Museum of Fine Arts, 1990.

[39] *Ibid.*

[40] *Ibid.*

[41] Edward J. Sullivan, "Sacred and Profane: The Art of Julio Galán", *Arts,* verano 1990, p. 52.

[42] Jean-Hubert Martin, Magiciens de la Terre, catálogo de la exposición. Paris, Francia: Centre Georges Pompidou, 1989, p. 139.

[43] Charles Merewether, "Like a Coarse Thread Through the Body: Transformation and Renewal", *Mito y Magia en América: los Ochenta,* catálogo de exposición, Monterrey, México: Museo de Arte Contemporáneo de Monterrey, A.C. (MARCO), p. 120.

[44] *Ibid.*

vida. Los escasos recursos y el olvido oficial hacen de ella una necesidad".[38] Agrega que por ser "nacido y criado en Laredo, la serie de paisajes "Sur de Texas" es mi visión y evocación personal del área. Los materiales autóctonos del sur de Texas, sus plantas, animales, artes populares e imágenes religiosas figuran prominentemente en esta serie... Al evocar lo escarpado del terreno, lleno de matorrales y la severidad de su clima, emerge una metáfora sobre la supervivencia y los eventos que se llevan a cabo en el área.[39] Utilizando los materiales y colores del terreno, Martínez representa en sus obras un paisaje a la vez literal y espiritual, alterado por el "flujo de inmigrantes de México y de refugiados de paises conflictivos de América Latina quienes traen a la región un elemento de constante cambio cultural, social y político. Esto en turno origina la necesidad de reinventar la cultura. Me gustaría pensar que mi obra es parte de este proceso".[40] Los cuadros de Martínez son recursos seculares para remediar las discordancias personales y comunales que emanan de los problemas y predicamentos particulares de la frontera.

Las memorias personales y la herencia cultural se combinan con la fantasía absoluta en las obras de Julio Galán, quien se crió en una "atmósfera de fluidez cultural",[41] cerca de la pequeña ciudad fronteriza de Múzquiz en el estado de Coahuila. Después de una temporada en Nueva York a mediados de los ochenta, Galán se estableció en Monterrey, la ciudad más "americanizada" de México. Galán es uno de los artistas agrupados bajo el título de *neo-Mexicanidad.* En su mayoría, estos artistas son pintores figurativos que toman prestado del surrealismo, del *kitsch* local y de la iconografía popular del folklore mexicano, en cohibidos gestos irónicos y con la intención de impedir la recuperación directa de su pasado cultural y en vez intentando revitalizar radicalmente las imágenes "estereotípicamente mexicanas" que utilizan. Armado de las formas conocidas de la iglesia católica mexicana (su lenguaje figurado de mortificación, crucifixión, súplica, esclavitud, flagelación, renuncia",[42]) Galán aborda temas íntimos, a menudo homosexuales. El que este artista haya mudado su "hogar" tan frecuentemente y tan lejos, aparentemente ha reforzado la naturaleza introspectiva y auto-referente de su visión, llena de una melancólica "añoranza por los orígenes, por las 'raíces' simbolizadas por la cultura popular. . . ."[43]

La experiencia similar de una diversidad cultural ha incitado a Ray Smith (nacido en Brownsville, Texas, criado en la Ciudad de México, educado en Estados Unidos y actualmente dividiendo su tiempo entre los dos paises) a describir en su obra "la verdadera experiencia transcultural de desplazamiento, sincretismo, o conflicto".[44] Smith pinta sobre grandes tableros de madera sin imprimir como parte intrínseca de la composición de sus alegóricos cuadros monumentales, los cuales recuerdan la tradición muralista mexicana de los años veinte, especialmente la obra de Diego Rivera, por su escala, técnica y simbolismo. Smith aprendió su oficio de los pintores al fresco tradicionales, una habilidad que lo ata con aún mayor fuerza al arte mural del pasado. Sin embargo, contrario a la obra de los famosos muralistas

modernistas quienes frecuente y coloridamente expresaban la ideología marxista, las narrativas de Smith están llenas de incongruencias y son enigmáticamente ambiguas. En su *Guernimex* somos testigos de una violenta confluencia de modernismo europeo, muralismo mexicano, y el propio bestiario de Smith, de formas humanas, animales e híbridas. Iconos del arte, famosos e históricos, son injertados sobre figuras fantásticamente imaginadas descubriendo un paisaje críptico del cual las características más pronunciadas son la interferencia, la contradicción, y la ruptura en sí.

●●●●●●●●●

"Los artistas frecuentemente funcionan en los intersticios de lo viejo y lo nuevo, en la viabilidad de espacios que aún son socialmente irrealizables".[45]

Las obras en esta exposición trazan un terreno de colisión, intercambio, y adaptación emprendidos por una multiplicidad de herencias y culturas. Este territorio de cruzamientos destruye cualquier cartografía convencional de la frontera México/Estados Unidos, sobreponiendo sobre la idea geográfica común de la frontera, una zona de prácticas culturales hibridizadas que sondean profundamente cada país, al norte y al sur, a un nivel complejo e intangible. Esta nueva topografía es porosa, cambiante, y se extiende constantemente. Enraizada en en la práctica y la experiencia vivida, esta arena intracultural provee los fundamentos para la redefinición del concepto mismo del hemisferio americano.

El tema de la frontera México/Estados Unidos y la manera en que se ha tratado en esta exposición, ha inspirado respuestas enérgicas aunque no uniformes, esto se refleja no solo en las obras aquí representadas, sino que también en la ausencia de obras de varios artistas que hacen valiosas contribuciones al diálogo fronterizo. Este ensayo sería incompleto, si no es que falso, si no se hiciera mención de aquellos artistas que rechazaron la invitación a participar en esta exposición: Guillermo Gómez-Peña, Richard A. Lou, James Luna, Robert Sánchez y Michael Tracy. Las razones de su disentimiento varían desde el no querer ser identificados como "artistas fronterizos", hasta el denunciar esta exposición como un acto de "apropiación" por "una cultura dominante que continúa saqueando ideas, imágenes, fuerza espiritual, y estilos de vida exóticos de fuera, y del tercer mundo dentro de sí".[46] Seguramente los comienzos de este proyecto fueron dañados por instancias insensibles, aunque no intencionales, de transgresión cultural. Sin embargo, de malentendidos a falsas suposiciones, los coorganizadores—una institución de la llamada corriente dominante y una organización de las llamadas alternativas, se acercaron a un mejor diálogo en el que nos pudimos comunicar abierta y efectivamente nuestras respectivas motivaciones, creencias, y aspiraciones en cuanto se refiere a este proyecto. "Ceder poder y compartir recursos, infraestructura, y equipo",[47] es finalmente lo que hicimos para que fructificara esta exposición. Este proyecto es imporante no solo como una exposición de obra impactante centrada en un tema trascendente, pero también como ejemplo, o

[45] Lucy R. Lippard, Mixed Blessings: *New Art in a Multicultural America*, Nueva York: Pantheon Books, 1990, p. 8.
[46] Guillermo Gómez-Peña, "Death on the Border: A Eulogy to Border Art", *High Performance*, primavera 1991, p. 9.
[47] *Ibid.*

quizás modelo para la clase de diálogos que las instituciones culturales deben emprender si hemos de sobrevivir todos con recursos limitados, y verdaderamente reflejar nuestra cultura del presente. Esta exposición y catálogo son las manifestaciones físicas de un proceso mayor, imperfecto, pero no obstante esencial, hacia una conversación intracultural equitativa, guiada por el respeto mutuo—un proceso que llevará la disertación cultural a un espacio más apropiado en nuestros disímiles tiempos postcolombinos.

This anecdotal gambol spans the ten–year period from 1978 to 1988 when I worked at the Centro Cultural de la Raza as an administrative assistant and artist-in-residence. I was hired a few days after this magazine cover story appeared on newsstands across the nation:

October 16, 1978

TIME

Hispanic Americans
Soon: The Biggest Minority

"Now

19 million

and growing fast,

Hispanics

are becoming

a power."

My "decade" ended a few weeks after another 'panic cover spread:

July 11, 1988

TIME

¡Magnifico!
Hispanic culture breaks
out of the barrio

"The number of Hispanics in the U.S.
has increased 30% since 1980,

to

19 million."

I

A word to the clockwise: never trust a completely **TIME**-based re-counting of Chicano history. And to the counterclockwise: hold on to your skepticism because I'm not sure even I believe all the things the Centro staff did as it tangled with that spiral of forces attempting to weave the region's cultural redefinition. But, I am sure that we added our own *mestizo* twist to the border's realities, and that we tried our best to reaffirm the Chicano attitudes and values of those who founded the Centro Cultural de la Raza in 1970.

In the late 1970s, the realities of *la frontera* included the discovery of oil reserves in Mexico, a boom hailed as salvation in a United States still fuming over its long wait in line during the Arab oil embargo. Responding to "our" good fortune, President Jimmy Carter gushed about the need for a benevolent re-examination of binational relations. Mexico would no longer be seen in a *sombrero* and *sarape*, sleeping against a cactus. Well-wishers gazing south now surveyed a looking-good neighbor in a *sombrero* and *sarape*, sleeping against an erupting oil derrick.

In 1979, Carter traveled to Mexico City as the guest of President José López Portillo. At a state banquet, the U.S. president put his *pie* in his face by announcing to his audience of diners that he was afflicted with "Montezuma's revenge." While the Mexican media denounced his Aztec-Misstep, he and Portillo avoided any substantive discussion of international political issues involving Mexico's most precious resource—migrant workers.

Meanwhile, in San Diego, Chicanos were suffering a series of political purges from which we are still recovering. In 1978, Jess Haro, the first elected Mexican American city councilman in living memory, was sentenced to prison for a border-crossing customs infraction that could have been punished with a fine. Despite the demands of Haro's constituents that they, not the city fathers, should determine his continued fitness for office with a city-wide referendum, the city council voted to remove him from his elected position. Mayor Pete Wilson appointed a one-time CIA employee, Lucy Killea, to replace Haro and to represent his former district, which included Logan Heights and Balboa Park.

The following year the San Diego County Grand Jury subpoenaed witnesses against the city's most vocal social service organization, the Chicano Federation. The Grand Jury report made newspaper headlines with allegations of drug-dealing, gun-running, and fiscal irresponsibility. These unsubstantiated charges did not result in a single indictment. Yet, the San Diego County Board of Supervisors ordered the agency to leave its offices in Logan Heights' Chicano Park Building or risk loss of its government funding. The Federation relocated in 1980.

II

The director of the Centro Cultural de la Raza who hired me in late October 1978 departed in mid-1979, unconcerned with the crisis facing the eight-year-old organization. Located in the city's Balboa Park in a public building leased through the Chicano Federation, the Centro was then considered a target of opportunity by the City of San Diego. When Josie Talamantez, the newly hired Centro director, submitted the annual application for municipal funding to the city manager in November 1979, he responded by recommending that the city council vote to choke off all financial support for the only Chicano cultural organization receiving city funds.

Talamantez was raised in Logan Heights where her mother gutted fish in a tuna cannery while her brothers taught their little sister the fine points of back alley fist–fighting. As a San Diego City College *MEChista* in 1970, she had participated in the militant occupation of public land in Logan Heights, which led to the creation of both Chicano Park and the Chicano Free Clinic. Responding to the campaign to suppress the voices of Chicanos in San Diego, Talamantez employed her shrewd intelligence, steely discipline, and tough-minded bargaining skills to stabilize the Centro's formal relationship with the city.

Following an intense lobbying effort orchestrated by Talamantez, the city manager placed the Centro in a protected budget category which assured continued funding for the organization. The Centro's director further insisted that the Chicano center be included as a recognized cultural institution in all future Balboa Park plans. Having averted a financial catastrophe with the City of San Diego, Talamantez then moved quickly to improve the organization's relationship with other government arts funding agencies, including the Public Arts Advisory Council of San Diego County, the California Arts Council, and the National Endowment for the Arts.

Most importantly, Josie Talamantez's leadership marked a reaffirmation of "self-respect, self-sacrifice, and self-determination"—the mantra of the Toltecas en Aztlán, the Centro Cultural de la Raza's founders. Redefined within the hustle of local community politics, the full realization of these founding principles sometimes may have been beyond the grasp of the Centro's staff. But these ideals were always the standards by which we measured our success and our failure within the limits of a taxpayer-supported, non-profit cultural organization.

III

In 1979, former MIT political scientist Wayne A. Cornelius made a run for the border to create a Center for U.S.- Mexican Studies at the University of California,

San Diego. In the early years of the next decade, Jorge A. Bustamante, Mexico's designated immigration expert, migrated from the capital city to find work as Director of Tijuana's Center for Border Studies of Northern Mexico. The formation of these border laboratories was duly noted by the local media as academic events of international significance.

In February 1979, the Committee on Chicano Rights (CCR) marched to the international fence we had dubbed the "Carter Curtain," chanting protests against the federal government's increased militarization of the border. That same afternoon, after surrendering to a Border Patrol agent near the fence, Margarito Balderas was shot twice from behind. A year later, the group brought together activists, artists, clergy, educators, lawyers, students, social service workers, and union organizers for an immigration conference and border march commemorating the many recent victims of *migra* violence.

Somewhere along a thousand

miles of barbed wire border,

the American dream

has become a nightmare.

CHARLES BRONSON in

BORDERLINE

His FBI file notes grudgingly that Herman Baca, CCR chairman, is a U.S. citizen by virtue of his birth in New Mexico, and is a threat to the government by virtue of his mass media expertise. In fact, in the 1970s and 1980s, Baca was a media dervish whose incomparable savvy and incandescent rage enabled his organization to put a spin on the definition of border politics that is still being circulated by Chicano activists. CCR members are fiercely proud that the National City-based, community supported organization never sought nor received government funds. At the height of his tele-ubiquity no Border Patrol agent or public official in the border region was unaware of Baca's soundbite attacks on the government's "guns and barbed wire" immigration policy. They all knew him by name and took his assaults personally.

The San Diego Union

October 28, 1980

Grand Jury Clears
Hedgecock Over Movie

The county grand jury has found "no impropriety" in Supervisor Roger Hedgecock's appearance in the movie "Borderline," and said county facilities used in the filming were properly used.

The Committee on Chicano Rights had asked the grand jury last month to investigate Hedgecrook* for a "conflict of interest" in his role in the movie, about the murder of a Mexican undocumented alien.

The Chicano group said the film, which has stirred protests and boycott attempts around the country, is "propaganda on the Border Patrol," and raised "serious questions as to the propriety, legality and ethics of Supervisor Roger Hedgecock in involving himself in such a biased project."

* Avalos's spelling.

Meanwhile, between 1980 and 1983, the Center for U.S.- Mexican Studies featured the standard menu of border topics: Mexican oil, proposed immigration legislation, environmental conflicts, Mexican women in global corporations, international whale migration, and images of Mexico in U.S. newspapers and academic texts. Equally significant were the numerous reports viewing the border as a single area, such as Lawrence A. Herzog's "Case Study of the San Diego-Tijuana Metropolitan Region," presented in 1981. While researchers now viewed the *region* as *one*, Chicano/*Mexicano* political activists had been insisting since the early 1970s that "*¡Somos un pueblo, sin fronteras!*"

In 1981, the CCR sponsored a Community Tribunal which gathered evidence of the Border Patrol's murder, rape, and institutionalized brutalization of undocumented workers. CCR members then flew to Mexico City presenting the testimonies to the Mexican people, and from there traveled to Washington, D.C.,

demanding that the Reagan Administration abolish the Border Patrol and support a "Bill of Rights for Undocumented Workers." The indefatigable efforts of the CCR contributed to a continental movement to place the creation of a humane immigration policy on the U.S. political agenda.

Despite this movement, the U.S. Congress later approved a racist and xenophobic labor bill masquerading as the Immigration Reform and Control Act of 1986. The complex binational political and economic issue of immigrant labor was unilaterally redefined as a "simple" law and order problem to be "solved" by U.S. legislation pitting the most powerful nation on earth in a *mano a mano* confrontation with each individual migrant worker. Mexico's ruling political party, the PRI, voiced a faint protest and immediately abandoned its citizens to a false amnesty.

A generation's struggle for a fair and humane binational immigration policy finally came undone when the U.S. made the migrants an offer that few would refuse—in exchange for the right to work under miserable conditions they must agree to be forgiven for a sin none of them had committed. Overnight, many civil rights activists and immigration advocates in the U.S. discarded their militancy to become mere extensions of the Immigration and Naturalization Service's bureaucracy, contracted to process the applications of hundreds of thousands of Mexican and Central American workers seeking "amnesty."

IV

The relationship between the Centro Cultural de la Raza and the border has always been both intimate and abstract. In 1969, when Alurista, one of the organization's founding Toltecas, contributed to the creation of a Chicano manifesto, *El Plan Espiritual de Aztlán*, he helped invent a home within the Chicano imagination for a people who had been orphaned by Manifest Destiny. Disdained as second-class citizens north of the border and as social mutants south of the line, Chicanos reconsecrated the borderlands as Aztlán, a conceptual translocation outside the suffocating cultural frame of both countries, and within the living embrace of a self-determined history, politics, and art.

Aztlán's mapping onto the Southwest United States, the territory stolen from Mexico between 1836 and 1848, inscribed the majority of Mexican Americans within a sovereign boundary located at the source of these countries' violently intertwined relationship, yet beyond the authority of either nation. The assertion that Aztlán was the origin for those American Indians migrating south to found Tenochtitlán (Mexico City) provided Chicanos with a claim to an indigenous homeland within the United States and a noble ancestry in Mexico. Aztlán's poetic excavation unearthed a spiritual resource enabling Chicanos to engage the multitude of forces determining our everyday lives.

As the Centro sought to promote new ways of envisioning *la frontera*, Aztlán

remained an easily recognizable cultural influence. One example is the "Border Culture Seminar" organized binationally as part of the 3rd International Conference of the United States-Mexico Border Governors held in Tijuana in 1982. Previous governors' conferences had considered the border only as a location of exchange intended to strengthen the primary (national) culture of each nation. Centro staff significantly influenced the Conference's formal recognition of the border zone as a geographical region possessing a well-defined and developing cultural process, a third reality distinct from the primary cultural patterns of the two countries.

The *Arts*
IN SAN DIEGO COUNTY
JULY / AUGUST 1981

LINKABIT CORPORATION
SPONSORS
WORLD PREMIERE OPERA
FOR SAN DIEGANS

San Diego Opera General Director Tito Capobianco recently announced that the fiery legend of Mexican Revolutionary hero Emiliano Zapata will come to life in celebration of San Diego Opera's 20th Anniversary . . . as the company presents the World Premiere of *Zapata*.

As the "Border" became a media celebrity in the early 1980s, it affected the programming of traditional European-based arts organizations and traditional Chicano organizations alike. Before the departure of Josie Talamantez in 1981, the Centro had decided to support the further development of Chicano voices in the expanding border dialogue. *Veterano* artist, Victor Ochoa, a free-wheeling "frontier" phenomenon in his own right, contributed invaluably to the accomplishment of this goal. Veronica Enrique, Executive Director of the Centro

from 1981 to 1988—a tenure unequaled in its history—provided an administrative stability that engendered enormous staff confidence in this project. Under her leadership the organization developed the ability to make its particular focus on the local region part of the national and international arts discourse.

V

During this period, the recurring U.S. arts dialogue about "mainstream" and "ethnic" artists held particular interest for the Centro. A few Chicano visual artists in Los Angeles were beginning to enjoy increased success in the marketplace. Some individuals now considered their "Chicano artist" identity, with its regional grounding, as an impediment to mainstream navigation. They considered the word "artist" to be both universally superior, yet somehow, value free. This attitude, coupled with the continuing demise of Chicano art centers throughout the Southwest, stimulated the Centro to reassert the importance of socially contextualized art at the service of the community. Though supportive of Chicanos/as making a living selling their art, the Centro refused to define the issue of Chicano art dynamics with "either barrio or big time" oppositional clichés.

Instead, the Centro attended to the dialogue within theatre circles, where performing artists were reconsidering the relationship between the regional theaters and art centers like New York City. In Chicano theatre, Luis Valdez, maintaining a base with Teatro Campesino in San Juan Bautista, had taken the California story of the Pachuco to New York, then on to international film release. In San Diego, the Old Globe Theatre's new artistic director, Jack O'Brien, spoke in 1981 about the need for the Globe to retain its own individuality and sense of taste while taking care of its national consciousness—an idea that energy could be found in a regional focus and also have appeal in New York.

Politically, the border issue of immigration had developed from a series of regional skirmishes into a national debate including the voices of Chicanos. This was an inspiration to an organization promoting the union of art and politics. The Centro's staff was determined to emphasize the unique character of its regional history and cultural forces, confident that we did indeed have something to say in the national arena. We did not think of this local/national connection as some sort of linear progression, a stepping stone process requiring an eventual severance from the barrio. Rather, it was an unfolding conversation, a resonating pattern of intuitions, ideas, images, issues, and information circulating continuously between the border region and other regions of power and influence.

VI

It was within this context of on-going Centro responses to its environment that the Border Art Workshop/Taller de Arte Fronterizo (BAW/TAF) was co-founded in 1984 by a multidisciplinary group of seven Chicano, Mexican, and Euro-American

artists. The Centro staff who brought the original members together did not view the border as a Chicano or Mexican issue alone; therefore membership was not limited by citizenship, nationality, or ethnicity. The artists shared a dedication to engaging the political realities of the Mexico/United States border in artistic and cultural terms. The collaboration's intention was to reconceptualize social relations through the application of extraordinary art practices.

Though organized during a period characterized by the rhetoric of identity and multiculturalism, I maintain that the BAW/TAF was initially more concerned with its relationship to power. The group sought to relocate the artist within society. Not willing to be confined by a radical individualism alienating us from a sense of community, the artists sought to express themselves as social participants in an active relationship to the multiple forces determining border realities.

The group included seasoned artists with talent, ambition, hard-headed determination, grant-writing skills, and public relations know-how. We also received administrative support from the Centro Cultural de la Raza. Our intention was to set a standard for making art on the border and to establish a dialogue locally, nationally, and internationally. From the beginning, the community received the group with enthusiasm and support.

I coordinated the BAW/TAF's activities until my departure in 1987. During this period, the group accumulated an enormous resume as it utilized the variety of artistic resources available in the region. It was supported with tax-dollar funds from the City of San Diego, The California Arts Council, the California Council for the Humanities, and the National Endowment for the Arts. Private foundation support included the Columbia Foundation, the Zellerbach Family Fund, and The Rockefeller Foundation. At that time, San Diego had three daily newspapers, each with its own full-time arts critic. BAW/TAF exhibitions were consistently reviewed by all three writers. We received write-ups in regional and national art publications including *Art in America* and *Artnews*. National Public Radio broadcast a 30-minute feature in 1987. The group presented work at the Centro Cultural de la Raza, the Galeria de la Raza, the Downtown Gallery of the La Jolla Museum of Contemporary Art, the Hotel del Coronado, the borderline's end on the beach at the Pacific Ocean, and Java, a downtown coffee house.

When I left the group, the majority of its founding members were no longer participants. I believe, however, that the Workshop's art projects continue to merit attention and discussion. To me, the BAW/TAF's basic intention was to do nothing more than participate with those epic forces shaping life in the Tijuana/San Diego border region. The group could never claim to master the border, to represent the border, and least of all, to embody the border, nor could any of its members. It was and is a way for artists to give meaning to their lives in the region and to communicate with others outside the region. That the Centro has continuously sponsored the workshop since 1984 speaks to a continuing local as well as international need for the project.

me 'n u

Sí está

I immediately order a *cafecito*,
then study the menu's cover:
an image of a guy wearing a *sombrero* and *sarape*
as he contentedly snoozes,
impaled on a *saguaro* cactus.
I <u>know</u> this guy from somewhere
but I can't remember his name.
Makes me nervous
wondering what he could be dreaming.
I search for a clue, needing a fortune cookie
but grabbing a *chile güerito* instead.
I should know better.
When the seeds bite back, I suck in a breath.

The oxygen's no help,
just fuels my panic
while the *sombrero* broods
about boulders seething in a kitchen
at the center of the earth.
I'm too preoccupied to notice the explosion
as magma slices through the surface of the planet
and oozes towards the coast,
an ignited asphalt tongue
convulsing in slow motion
then slipping under a foam skirt
as the ocean swallows
a molten love too hot not to cool down.

Big Apple Pie

The waitress breezes by
coiling coffee into my cup.
I'm sweating
trying to figure if the *sombrero*
is the same character I'd recently staked out
shouldering his *saguaro* cross
on the way to a final photo opportunity.

He'd a life-long reputation for desperate moves,
ripping his mother off at birth
then wiring a Latino boom box to her *chones*
so he could curse her womb via satellite.
A votary of *Malintzin* with a flair for the melodramatic
had set his radioactive umbilical cord on fire
launching his career into its Roman candle trajectory.

He'd careened to the margin's farthest horizon,
a country crossing skid
halted near a wilderness outpost
called uptown Manhattan.

Always impersonating somebody's Other,
he'd climbed to the top
of his pyramid scheme,
claiming it a vantage from which he alone
had the privilege to observe
where everyone else was coming from.

Defining the center
with his own marginal authenticity,
he'd become known as a border metaphor
trapped inside a sham man's body.

I'd tried to push him off the edge
of my consciousness
but he'd reappeared to me in a National City laundromat
wearing *La Virgen de Guadalupe's*
recycled maternity gown
appliquéd with a crazy quilt of 8x10 glossies
chronicling his multiple self-delusions.
He'd looked like a guy that I and a million other readers
had encountered among the pages of the **Los Angeles Times**
pleading that we respect his desire not to be discovered.

Half-and-Half

I flash on this guy's disguise shtick.
I'm convinced that he's one of us,
a *mestizo*:
Our *cuerpos*
a celebration of the simultaneous embrace
of the so-called mutually exclusive,

the triumph of wombs immune to taxonomies;
our *caras*
monuments to a genetic code
unraveling through time
then spiraling back in a Moebius strip tease,
rejoicing in an ancient addiction
coupling with its other self.

The *Mestizo* had formed
in the compressed violence
of a percolating ocean fissure,
then been secreted in a bubble's hull,
preserved for millennia
despite crushing indifference.

Filled with breathless longing
this guy's inflated ambition
had slipped off his tongue,
eluded his grasp and raced toward the surface
to burst in an incinerated oblivion
of uncontained forgetfulness.
"Disguise" was the kind of *cremita*-high-bred
who tried to cross the border
but never reached the other side.

Condemned to be a double agent,
his twin disloyalties
predetermined at misconception,
this *mestizo's* story was not untypical:
the documented bastard
of a father
with a global phallus
and a mother
with a regional border wound.
Daddy'd impregnated her in the kitchen
but claimed it was a case of mistaken identity,
insisted he had only intended
to snack on a Taco Belle leftover.

Aztec-Tea-for-Two-Step

While the border'd suckled her half-breed to full-growth,
he'd composed his first poem,
a premature obituary dedicated
to his Mommy dearest.

This mixed-up kid
had come of age in Southern California
suffering from the usual chronic Disney spells,
his memory as short as the distance between
his little finger
and the delete key on his Macintosh,
a condition that would benefit him
for the rest of his autohagiography.

I'd known him when he'd gotten his first gig
as a tourist guide for the multiculturally impaired.
He'd taken me for a ride in a donkey cart
to a Columbus Day diner
located where the borderline derailed
and tumbled to the edge of the continent
smoldering in the cleft of an international fiction.

We'd invited each other for lunch
and found ourselves shafted
at opposite ends of the same spit,
chicharrones
scalded by the sun's ultraviolet hiss.
We'd rotated together
shish-kabobbed on this border axis
a prickly pair but no pals,
Siamese *mestizos*
with our destinies separated at birth.

My skewered tongue
had played the long-suffering role
of a silent, blistered witness
to his spinning half-baked mutations:
now a *Mariachi* mud-wrestler
hurling meconium at *veterano* nationalists,
then appearing, for one year and one year only,
as a self-victimized Arawak with a shampooed pony tail.

Just Deserts

The *sombrero* had obviously made a name for himself.
Its right on the tip of my hostility.
He'd been granted a permanent disguise,
a well-endowed identity,
the ultimate stereotype.
The kind of genius that money could buy,

he'd plunged into a foundation-beatified missionary position,
on call to supervise public acts
of cross-cultural contrition.
A citizen of the world
provided with multicultural diplomatic immunity
he'd preached uplift with a gospel of silicon-injected art hype,
occupying the moral high ground
and digging his own grave.

Feeling socially accepted only at performance art events,
he'd pissed on his audiences,
who'd easily managed to keep his displeasure
and their guilt
at arm's length with their own applause.

He'd reassured his disciples everywhere
that nothing truly terrifying or fascinating existed anywhere
beyond the gravitational pull of his narcissism.
He'd produced his own mix-master narrative
of bipolar opposites
translating w h**ack** and **bl**ite
with multilingual inexhaustibility.

But, one day
while dutifully crossing and recrossing borders
he'd reversed his polarities once too often,
short-circuiting his ability to make a difference.
His serial double-crosses
produced a cross-eyed vision
insisting that every city on the planet
looked like Tijuana on a Saturday night.
Unable to distinguish
between utopia and dystopia, dystopia and dyspepsia,
life and art or life and death,
he'd China-syndromed
into a pre-Hellenic Western myth:
a frontier-fusion hermaphrodite,
definitely not
just any *hijo de la chingada* with a résumé.

Pepto Dismal

"I count coup with a hard drive," I whisper flirtatiously
as the waitress joins me,

figuring my statement of charges.
"If you're so smart why ain't you a genius?" she inquires.
"Look both ways before crossing the border," I counsel,
"or crossing your heart."

"If it's dessert you're after," she insists,
handing me a paring knife and pointing to the menu,
"what you see ain't always what you get."
I try to stab "Disguise"
but keep missing the point.
"¿Tu eres mi otro yo?" I marvel to myself.
"I know you are, so what am I?" she rejoins.

I confess that I have an appetite for controversy.
"Sorry, that was yesterday's special," is her deadpan reply.

On my way out, I ask if she knows
the name of this guy on the cover.
"Depends on whether you're Cain or Abel,"
she says, flipping a coin towards the ceiling.
She crosses her legs
adjusting her hem embroidered
with barbed wire wisdom:
"What goes around comes around,"
then nonchalantly catches the *dime*
and slaps it on the back of her hand
"Heads or tails?" she teases, crossing her fingers.
"Why don't you try telling me something we don't know," I smile.

VIII

In January 1988, I took part in a public art ambush known as the San Diego bus project. Posters bearing the sardonic greeting, "Welcome to America's Finest Tourist Plantation," were mounted on 100 transit buses, while San Diego, "America's Finest City" by self-declaration, played host to Super Bowl XXII. I collaborated with Elizabeth Sisco and Louis Hock on this art provocation. It was engineered to incite a mass-mediated scandal coinciding with the city's promotion of itself as a tourist destination worthy of a global audience.

Positioned at the intersection of physical space and informational space, the poster's depiction of a Border Patrol Agent handcuffing tourist industry employees migrated from the streets to newspapers and newscasts throughout the region and the nation. Reproduced millions of times, the image roamed restlessly within San Diego's civic consciousness, provoking a debate about the role of undocumented Mexican workers in this border burg.

The collaborative's premises were simple:
– a Super Bowl cannot occur in a city without a tourist industry
– in San Diego that industry exploits foreign labor.

These art propositions set off a debate that simultaneously compelled community participation and resisted everyone's efforts to dominate it. With this improvised social ritual, we artists sought to locate the outlines of a community within the weave of an unfolding and unpredictable public discourse. We, however, were no more in control of the events we initiated than those government officials frustrated in their attempts to remove the image from city buses. Throughout the month-long period of the project's transient life, the three of us consistently pointed to the relationship between foreign workers and the community's Super celebration. We confronted the inequities of the Immigration Reform and Control Act, asserting that people good enough to work here are good enough to have full citizenship rights.

Much confusion exists about this and other public art ventures in the border region. Guillermo Gómez-Peña, for example, repeatedly asserts that after leaving the BAW/TAF I went on to form "another collective with Louis Hock, Liz Sisco, James Luna and Debora [sic] Small." In fact, the BAW/TAF was never intended to be a collective in the sense of El Teatro de la Esperanza, for example. In the 1970s, that group shared administrative and artistic responsibilities ("the collective creation"), salaries, and child care. As a participant, not as a mastermind, I have been involved in various projects with all those listed above as well as William Weeks, Scott Kessler, Carla Kirkwood, and Bartlett Scher. But, Luna never worked with Hock or Sisco. And I did not work on civic ceremonies such as the powerful "NHI Project" initiated by Deborah Small, Sisco, Kirkwood, Kessler, and Hock in 1992.

It is not helpful to consider these artists as constituting some socially aroused monolith. Each specific public art grouping participated in the on-going performance of civic discourse in a particular way, with its own identifiable characteristics. Each collaboration was an ad hoc assembly never constituted the same way twice. The projects were always the result of diverse and often contentious social values, political positions, artistic sensibilities, organizational tactics, community identifications, and personal peculiarities. The completion of any campaign required a sorting out of consensus from among passionately-held individual positions.

In that sense, these public art projects addressed what should be the central issue of multiculturalism—how does a society embrace diversity and provide a system of justice with equal and fair treatment to all? One lesson of South Central L.A. is that a society with multiple systems of justice is much more threatening than a society of multiple cultures. A multicultural community can only thrive within a single system of political justice. This region's various public projects share the quality of simultaneously encouraging participation in community and confronting governmental unaccountability and abuse of power.

IX

Writing about the possibility of community at this moment in U.S. history might seem absurd, perhaps because it requires an act of faith. I believe in the Mayan poetic expression, "you are my other self." This Mesoamerican intuition affirms that to know ourselves we must understand our relationships with others. It suggests that our individuality, rather than contained within a discrete physical being, is located within a pattern of social relationships circulating throughout a community. This spiritual principle is a profoundly insistent version of the Judeo-Christian basis of the United States' system of justice. Under the influence of its wisdom, a society's members might challenge themselves to find a better way to "do unto" each other. If some of the art being made in San Diego is noteworthy, I think it is because it has grown within a community network willing to accept that challenge.

Este retozo anecdótico abarca un período de diez años _de 1978 a 1988_ cuando trabajé en el Centro Cultural de la Raza como asistente administrativo y artista en residencia. Fui contratado pocos días antes de que apareciera este reportaje de primera plana en los puestos de periódicos del país.

UN MENEO
PERREANDO
UNA COLA
David Avalos
Traducido del inglés

16 de octubre de 1978.

TIME

Los Hispano Americanos
Próximamente:
La Minoría Más Numerosa

"A la cuenta son

19 millones

y aumentando,

los hispanos

se vuelven poderosos".

Mi década concluyó unas semanas después de otra portada de pánico:

11 de julio de 1988

TIME

¡Magnífico!
La Cultura hispana
se escapa del barrio

"El número de hispanos en E.U. ha incrementado

30% desde 1980,

ahora son

19 millones".

I

Un consejo a tiempo: jamás confíen en un re-cuento de TIME sobre la historia chicana. Y otro consejo a contratiempo: mantengan su escepticismo, porque ni yo estoy seguro de creer todo lo que hizo el personal del Centro al embrollarse con esas fuerzas torcidas que intentaban maquinar la redefinición cultural de la región. Pero estoy seguro que agregamos nuestro propio giro mestizo a las realidades fronterizas, y tratamos, lo más posible, de reafirmar las actitudes y valores chicanos de aquellos que fundaron el Centro Cultural de la Raza en 1970.

A finales de los años setenta, las realidades de la frontera incluían el descubrimiento de reservas petroleras en México. El auge fue aclamado como la salvación en un Estados Unidos aún enfadado por la largas colas de espera durante el embargo de petróleo árabe. Respondiendo a "nuestra" buena suerte el Presidente Jimmy Carter, con borbollones de palabras, hablaba sobre la necesidad de una reexaminación benévola de las relaciones binacionales. México ya no se veía en un sombrero y sarape, durmiendo recargado en un nopal. Los bienquerientes, mirando hacia el sur, ahora divisaban a un vecino guapo, de sombrero y sarape, durmiendo recargado en un pozo petrolero en erupción.

En 1979 Carter viajó a México como huésped del Presidente José López Portillo. En un banquete de estado, el presidente estadounidense metió la pata al anunciar que padecía de la "Venganza de Moctezuma". Mientras los medios de comunicación denunciaban su regada-azteca, él y López Portillo, se abstuvieron de discusiones substantivas sobre asuntos políticos internacionales referentes al recurso más preciado de México, los trabajadores migratorios.

Mientras tanto en San Diego, los chicanos sufrían una serie de purgas políticas de las cuales seguimos en recuperación. En 1978, Jess Haro, el primer consejero municipal mexicoamericano, fue condenado a prisión por una infracción de aduana, al cruzar la frontera, que podría haber sido castigada con una multa. A pesar de las demandas de los electores de que debían ser ellos, y no los oficiales municipales, los que determinaran su capacidad de mantener el puesto, con un referéndum que abarcaba la ciudad, el consejo municipal votó en favor de removerlo de su puesto. El alcalde Pete Wilson nombró a la ex-empleada de la CIA Lucy Killea, para que reemplazara a Haro y representara a su antiguo distrito, el cual incluía Logan Heights y Balboa Park.

Al año siguiente el Gran Jurado del Condado de San Diego citó a testigos en contra de la Chicano Federation, la organización de servicio social más clamorosa de la ciudad. La declaración del Gran Jurado llegó a los encabezados de los periódicos con acusaciones de supuesto tráfico de drogas, contrabando de armas e irresponsabilidad fiscal. Estos cargos sin confirmar no resultaron en una sola acusación formal. Sin embargo, la Junta de Supervisores del Condado de San Diego le ordenó a la agencia que abandonara sus oficinas en el edificio de Chicano Park en Logan Heights, o perdería los fondos que recibía del gobierno. La Federación se mudó en 1980.

II

El director del Centro Cultural de la Raza que me contrató a fines de octubre de 1978, renunció en 1979 sin preocuparse por la crisis que enfrentaba la organización de ocho años. Localizado en un edificio público, alquilado a través de la Federación Chicana, el Centro se consideraba como un blanco por la Ciudad de San Diego. Cuando Josie Talamantez, la recientemente contratada directora del Centro, le presentó la solicitud anual al administrador municipal para recibir financiamiento en noviembre de1979, su respuesta fue la recomendación al consejo municipal de cancelar todo el apoyo financiero a la única organización cultural chicana que recibía financiamiento municipal.

Talamantez fue criada en Logan Heights, donde su madre limpiaba pescado en una empacadora de atún, mientras que sus hermanos le enseñaban a su hermanita las sutilezas de pelear a puñetazos en los callejones. En 1970, como MEChista del San Diego City College, participó en la ocupación militante de terrenos públicos en Logan Heights, la cual condujo a la creación de Chicano Park y la Chicano Free Clinic. En respuesta a la campaña para suprimir las voces de chicanos en San Diego, Talamantez empleó su aguda inteligencia, disciplina férrea, y firme capacidad de negociación, para estabilizar la relación formal del Centro con la ciudad.

Después de un arduo cabildeo instrumentado por Talamantez, el administrador de la ciudad colocó al Centro en la categoría de presupuesto protegido, el cual aseguró el financiamiento continuo de la organización. La directora del Centro además insistió en que fuera incluido como una institución cultural reconocida en todos los futuros planes de Balboa Park. Habiendo prevenido una catástrofe financiera con la Ciudad de San Diego, Talamantez rápidamente se movilizó para mejorar las relaciones con otras agencias gubernamentales de subsidio, incluyendo el Public Arts Advisory Council of San Diego County, el California Arts Council y el National Endowment for the Arts.

Lo más importante fue que la dirección de Talamantez marcó la pauta para la reafirmación del "respeto propio, sacrificio, y autodeterminación", el mantra de los *Toltecas en Aztlán*, los fundadores del Centro Cultural de la Raza. Redefinidos dentro del bullicio de la política comunitaria local, la realización completa de estos principios fundamentales en ocasiones ha estado más allá del alcance del personal del Centro. Pero estos ideales siempre fueron las normas por las cuales medimos nuestros éxitos y nuestros fracasos dentro de los límites de una organización cultural, no lucrativa, sustentada por contribuyentes.

III

En 1979 Wayne A. Cornelius, anteriormente profesor de ciencias políticas del MIT, vino a la frontera para crear un Centro de Estudios Estados Unidos-México en la

Universidad de California, San Diego. En los primeros años de la década siguiente, Jorge A. Bustamante, el experto en inmigración designado por México, migró de la ciudad capital para tomar el puesto de Director del Colegio de la Frontera Norte en Tijuana. La formación de estos laboratorios fronterizos fueron debidamente reconocidos por los medios de comunicación como eventos académicos internacionales de gran importancia.

En febrero de 1979, el Comité Sobre Derechos Chicanos (CCR), marchó a la cerca internacional a la que habíamos apodado la "Cortina Carter", protestando contra la incrementada militarización de la frontera por el gobierno federal. Esa misma tarde, después de haberse rendido a un agente de la Patrulla Fronteriza cerca de la valla, le dispararon dos balazos por la espalda a Margarito Balderas. Un año después, el grupo reunió activistas, artistas, sacerdotes, maestros, abogados, estudiantes, trabajadores de servicio social y organizadores de sindicatos, para una conferencia y marcha fronteriza conmemorando las muchas y recientes víctimas de la violencia de la *migra*.

En algún lugar, a lo largo de

mil millas de frontera alambrada,

el sueño americano

se ha convertido en pesadilla.

CHARLES BRONSON en

LINEA FRONTERIZA

El expediente del FBI de mala gana hace constar que Herman Baca, presidente de la junta directiva del CCR, es ciudadano de Estados Unidos en virtud de haber nacido en Nuevo México, y es una amenaza al gobierno en virtud de su experiencia en los medios de comunicación. De hecho, en la década de los setenta y ochenta, Baca era un derviche cuya astucia incomparable y rabia incandescente le permitió a su organización darle un giro a la definición de la política fronteriza que aún es circulada por los activistas chicanos. Los miembros de la CCR, cuya sede está en National City, están ferozmente orgullosos de que su organización, que apoyada por la comunidad, nunca buscó ni recibió fondos del gobierno. En la cúspide de su tele-ubiquidad, ningún agente de la Patrulla Fronteriza u oficial público en la región de la frontera desconocía los sonoros ataques que hacía Baca a la política inmigratoria de "armas y alambre de púas". Todos lo conocían de nombre y tomaban sus ataques personalmente.

The San Diego Union
28 de octubre de 1980

El Gran Jurado Exonera a Hedgecock

El Gran Jurado del Condado declaró que "no hay impropiedad" en la aparición del Supervisor Roger Hedgecock en la película "Linea Fronteriza", y comentaron que los servicios públicos del condado que se utilizaron durante la filmación fueron usados con propiedad.

El mes pasado, el Comité Sobre Derechos Chicanos le había pedido al Gran Jurado que investigara a Hedgecrook* por "conflicto de intereses" en su papel en la película sobre el asesinato de un mexicano indocumentado.

El grupo chicano afirmó que el film, el cual ha provocado protestas y tentativas de boycots alrededor del país, es "propaganda sobre la Patrulla Fronteriza", y presenta "serias preguntas sobre el decoro, legalidad y ética del Supervisor Roger Hedgecock al comprometerse con un proyecto tan prejuicioso".

* Ortografía de Avalos

Mientras tanto, entre 1980 y 1983, en el menú del Centro de Estudios Estados Unidos-México figuraban los temas fronterizos normales: petróleo mexicano, propuesta de legislación inmigratoria, conflictos ambientales, la mujer mexicana en corporaciones globales, migración internacional de ballenas e imágenes de México en periódicos y textos académicos en Estados Unidos. De igual importancia fueron los numerosos informes examinando a la frontera como una sola área, como el "Case Study of the San Diego-Tijuana Metropolitan Region", presentado en 1981 por Lawrence A. Herzog. Mientras los investigadores ahora veían a la *región* como *unidad*, los activistas políticos chicano/mexicanos habían insistido desde el principio de los setenta que "¡Somos *un pueblo* sin fronteras!"

El 1981 el CCR patrocinó un tribunal comunitario que recolectó pruebas de los asesinatos, violaciones, y el salvajismo institucionalizado en contra de trabajadores indocumentados. Miembros del CCR fueron a la Ciudad de México presentando su testimonio al pueblo mexicano y de ahí viajaron a Washington, D.C., exigiendo que la administración Reagan aboliera la Patrulla Fronteriza y apoyara una "Declaración de Derechos para Trabajadores Indocumentados". Los esfuerzos infatigables del CCR contribuyeron a un movimiento continental para colocar en la agenda política de E. U. la creación de un sistema de inmigración benévola.

A pesar de este movimiento, el congreso de E.U. luego aprobó una propuesta de ley racista y xenófoba disfrazada como la Iniciativa de Reforma y Control Inmigratoria de 1986. El complejo tema político y económico fue redefinido unilateralmente como un "simple" problema de orden público que sería resuelto por la legislación norteamericana al comprometer a la nación más poderosa del mundo en una confrontación mano a mano con cada uno de los trabajadores migratorios. El partido dominante de México, el PRI, protestó debilmente e inmediatamente abandonó a sus ciudadanos en una falsa amnistía.

La lucha de una generación por una política inmigratoria binacional justa y benévola finalmente se desplomó cuando E.U. les hizo a los trabajadores migratorios una oferta que pocos podían rehusar: a cambio del derecho a trabajar bajo condiciones miserables, debían acceder a ser perdonados por un pecado que no habían cometido. De la noche a la mañana muchos activistas y defensores de los derechos civiles de los inmigrantes en E.U. desecharon su militancia para convertirse en extensiones de la burocracia del Servicio de Inmigración y Naturalización, contratados para procesar las solicitudes de cientos de miles de trabajadores mexicanos y centroamericanos pidiendo "amnistía".

IV

La relación entre el Centro Cultural de la Raza y la frontera siempre ha sido tanto íntima como abstracta. En 1969, cuando Alurista, uno de los Toltecas fundadores de la organización, contribuyó en la creación del manifiesto chicano "El Plan Espiritual de Aztlán", ayudó a inventar un hogar dentro de la imaginación de un pueblo que había quedado huérfano a causa del "Destino Manifiesto". Desdeñados al norte de la frontera por ser ciudadanos de segunda y al sur de la línea por ser mutantes sociales, los chicanos consagraron la región fronteriza como Aztlán, un lugar conceptual fuera del marco cultural sofocante de los dos paises, y envuelto en la aceptación y determinación propia en la historia, la política y el arte.

Aztlán se sitúa al suroeste de Estados Unidos, el territorio que le fue robado a México entre 1836 y 1848, e inscribe a la mayoría de los mexicoamericanos dentro de un confín soberano localizado en el origen de la violentamente entretejida relación entre estos paises, pero más allá de la autoridad de de cualquiera de ellos. La afirmación de que Aztlán fue el origen de todos los indígenas americanos que

emigraron al sur para fundar Tenochtitlán (Ciudad de México), les otorgó a los chicanos el derecho a una patria indígena dentro de Estados Unidos y una noble herencia en México. La excavación poética de Aztlán desenterró un recurso espiritual, permitiéndoles a los chicanos participar en la multitud de fuerzas que determinan nuestras vidas cotidianas.

Mientras el Centro se avocaba a promover nuevas maneras de mirar a la frontera, Aztlán permaneció como una influencia cultural fácilmente reconocible. Un ejemplo es el "Seminario de Cultura Fronteriza", organizado binacionalmente como parte de la Tercera Conferencia Internacional de Gobernadores de la Frontera México/Estados Unidos, que se llevó a cabo en Tijuana en 1982. En conferencias de gobernadores anteriores, se había considerado a la frontera unicamente como lugar de intercambio para reforzar la cultura primaria (nacional) de cada país. El personal del Centro influyó, en gran medida, en el reconocimiento de la zona fronteriza como región geográfica que posee un proceso cultural bien definido, una tercera realidad, diferente a los modelos culturales primarios de los dos paises.

The Arts
EN EL CONDADO DE SAN DIEGO

JULIO/AGOSTO 1981

LINKABIT CORPORATION
PATROCINA
EL ESTRENO MUNDIAL
DE UNA OPERA
PARA SAN DIEGUINOS

Tito Capobianco, Director General de la Opera de San Diego, anunció recientemente que la apasionante leyenda del héroe revolucionario mexicano, Emiliano Zapata, cobrará vida en la celebración del vigésimo aniversario de la Opera de San Diego . . . en el Estreno Mundial de Zapata.

Cuando la frontera se convirtió en una celebridad de los medios de comunicación, a principio de los ochenta, fué afectado el planeamiento de organizaciones de arte de tradición tanto europea como chicana. Antes de que partiera Josie Talamantez en 1981, el Centro había decidido apoyar el desarrollo de las voces chicanas, extendiendo el diálogo fronterizo. El artista veterano Víctor Ochoa, un fenómeno bohemio y fronterizo por derecho propio, contribuyó invalorablemente a la realización de esta meta. Veronica Enrique, Directora Ejecutiva del Centro de 1981 a 1988, ejercitó su cargo en forma inigualada en la historia de la organización y proporcionó una estabilidad administrativa que engendró una gran confianza en el proyecto por parte del personal del Centro. Bajo su liderazgo la organización desarrolló la habilidad de enfocarse en el aspecto local de la discursiva artística nacional e internacional.

V

De particular interés para el Centro era el diálogo artístico recurrente en E.U. sobre artistas "étnicos", y de la "corriente dominante". Algunos artistas visuales chicanos en Los Angeles comenzaban a disfrutar del éxito en el mercado. Algunos individuos consideraban su identidad de "artista chicano" y su elemento regionalista, como un impedimento para navegar en la corriente dominante. Consideraban la palabra "artista" como universalmente superior y de cierta manera neutral. Esta actitud, aunada con el continuo fallecimiento de los centros de arte chicano en todo el suroeste, fueron estímulos para que el Centro reafirmara la importancia del arte socialmente contextualizado al servicio de la comunidad. Aunque apoyaba a chicanos que se ganaban la vida vendiendo su arte, el Centro se rehusó a definir la dinámica de arte chicano con clichés de oposición: "o barrio o ligas mayores".

En cambio, el Centro prestó atención al diálogo dentro de los círculos de teatro donde los actores reconsideraban la relación entre los teatros regionales y los centros de arte como Nueva York. En el teatro chicano, Luis Valdez, manteniendo una base de operaciones con el Teatro Campesino en San Juan Bautista, había llevado la historia californiana del pachuco a Nueva York, y luego a la distribución internacional de su película. En San Diego, el nuevo director artístico del Old Globe Theatre, Jack O'Brien, habló en 1981 de la necesidad de retener la individualidad y elegancia del Globe, y al mismo tiempo prestarle atención a la conciencia nacional; todo esto partiendo de la idea que podría haber energía en un enfoque regional y además ser atractivo aún en Nueva York.

Políticamente, el tema fronterizo de la inmigración pasó de ser una serie de pleitos regionales a un debate nacional que incluía la voz chicana. Esto entusiasmó a una organización que promovía la unión del arte con la política. El personal del centro tomó la determinación de enfatizar el carácter único de su historia regional y su fuerza cultural, confiados en que en verdad teníamos algo que decir a nivel nacional. No consideramos a la conexión local/nacional como una progresión

lineal, un proceso escalonado que eventualmente requeriría una ruptura con el barrio. Más bien era una conversación que se desplegaba, un diseño resonante de intuiciones, ideas, imágenes, temas e información que circulaba continuamente entre la región de la frontera y otras regiones de poder e influencia.

VI

El Centro respondía a su entorno, y en 1984, dentro de este contexto, fue fundado el Taller de Arte Fronterizo/Border Art Workshop (TAF/BAW) por un grupo multidisciplinario de siete artistas chicanos, mexicanos, y euroamericanos. Los miembros originales fueron unidos por el personal del Centro, el cual no contemplaba a la frontera como un problema únicamente chicano o mexicano; por lo tanto, el formar parte del grupo no se limitaba a ciudadanía, nacionalidad o etnicidad. Los artistas se dedicaron a interpretar las realidades políticas de la frontera México/Estados Unidos en términos artísticos y culturales. La intención del grupo era la de reconceptualizar las relaciones sociales a través del uso de prácticas artísticas poco usuales.

Aunque fue organizado durante un período caracterizado por la retórica de la identidad y el multiculturalismo, sostengo que inicialmente lo que más le interesaba a TAF/BAW era su relación con el poder. El grupo intentaba resituar al artista dentro de la sociedad. No estando dispuestos a quedar encerrados en un individualismo que nos alejara de un sentido comunitario, los artistas quisimos expresarnos como partícipes sociales en una reacción activa a las múltiples fuerzas determinantes de las realidades fronterizas.

El grupo incluía a artistas maduros con talento, ambición, determinación obstinada, con conocimientos para solicitar financiamiento y pericia en las relaciones públicas. También recibimos apoyo administrativo del Centro Cultural de la Raza. Nuestra intención era marcar una pauta para la producción de arte en la frontera y establecer un diálogo local, nacional, e internacional. Desde un principio la comunidad recibió al grupo con entusiasmo y apoyo.

Yo coordiné las actividades de TAF/BAW hasta mi partida en 1987. Durante este período el grupo acumuló un currículum vitae enorme, ya que utilizó toda la variedad de recursos artísticos disponibles en la región. Fué apoyado con fondos tributarios de la Ciudad de San Diego, el California Arts Council, el California Council for the Humanities, y el National Endowment for the Arts. El financiamiento privado incluía la Columbia Foundation, el Zellerbach Family Fund y la Rockefeller Foundation. En esa época San Diego tenía tres diarios, cada uno de ellos con su propio crítico de arte de tiempo completo. Las exposiciones de TAF/BAW siempre fueron reseñadas por los tres escritores. Salieron artículos sobre nosotros en publicaciones de arte regionales y nacionales incluyendo *Art in America* y *Artnews*. El National Public Radio Radio transmitió un programa de treinta minutos sobre TAF/BAW en 1987. El grupo presentó obras en el Centro

Cultural de la Raza, en la Galería de la Raza, en la galería del centro del La Jolla Museum of Contemporary Art, en el Hotel del Coronado, en la línea de la frontera en el Océano Pacífico y en Java, un café del centro.

Cuando salí del grupo la mayoría de los miembros fundadores ya no eran participantes. Creo, sin embargo, que los proyectos del Taller siguen mereciendo atención y polémica. Pienso que la intención fundamental de TAF/BAW fue el participar con aquellas fuerzas épicas que daban forma a la vida en la región fronteriza de México/Estados Unidos. El grupo y sus miembros jamás pudieron tener dominio sobre la frontera, representar la frontera, y menos, personificar la frontera. Fue, y sigue siendo, un vehículo para para que la vida de los artistas tenga sentido en esta región, y para comunicarse con otros fuera de ella. El hecho de que el Centro siga apoyando al Taller desde 1984 denota la continua necesidad local e internacional que se tiene del proyecto.

VII

menú

Sí está

Inmediatamente ordeno un cafecito,
luego estudio la cubierta del menú:
la imagen de un tipo de sombrero y sarape
mientras dormita tranquilo,
atravesado por un saguaro.
Conozco a este tipo de algún lado
pero no me acuerdo de su nombre.
Me pongo nervioso
al preguntarme qué podría estar soñando.
Busco una pista, necesitando una galleta de la fortuna
pero en vez agarrando un chile güerito.
Debería estar más pendiente.
Cuando las semillas me toman preso, chupo aire de un tirón.

No sirve el oxígeno,
solo alimenta mi pánico
mientras cavila el sombrero
sobre pedrones que hierven en una cocina
en el centro de la tierra.
Estoy demasiado preocupado para darme cuenta de la explosión
mientras el magma parte la superficie del planeta
y se escurre hacia la costa
una ardiente lengua de asfalto
convulsionándose en cámara lenta

luego resbalándose bajo una falda de espuma
y el mar se traga
un amor fundido.

Gran Pay de Manzana

La mesera pasa volando
sirviendo espirales de café en mi taza.
Sudo
tratando de deducir si el sombrero
es el mismo personaje que había balconeado
cargando su cruz de saguaro
en camino a la última oportunidad fotográfica.
Había tenido la reputación a lo largo de su vida
de movidas desesperadas
robándole a su madre al nacer
luego conectando una *boom box* latina a sus chones
para poder maldecir su vientre vía satélite.
Un devoto de Malintzin con estilo melodramático
le había prendido fuego a su cordón umbilical radioactivo
lanzando su carrera en la trayectoria de una candela romana.

Se volcó en el horizonte más lejano al margen,
un resbalón campo traviesa
paró cerca de un fuerte fronterizo
llamado Manhattan residencial.

Siempre personificando al Otro de alguien,
había escalado hasta la cima
de su trama piramidal
apropiándose del lugar ventajoso del cual sólo él
tenía el derecho de observar
de donde venían todos los demás.

Definiendo el centro
con su propia autenticidad marginal,
era conocido como metáfora fronteriza
atrapado en el cuerpo de un farsante.

Traté de empujarlo del borde
de mi conciencia
pero había reaparecido en una lavandería de National City
usando un traje de maternidad
reciclado de la Virgen de Guadalupe
decorado con fotos brillosas 8 X 10
haciendo una crónica de sus múltiples delirios.

Parecía un cuate que yo,
y un millón de lectores más
hemos visto en las páginas del Los Angeles Times
rogando que respetemos su deseo
de no ser descubierto.

Mita y Mita

Me percato del disfráz de este cuate
estoy convencido que es uno de nosotros,
un mestizo:
nuestros cuerpos
una exaltación del abrazo simultáneo
del llamado mutuamente excluyente,
el triunfo de matrices inmunes a taxonomías;
nuestras caras
monumentos a un código genético
desenrrollándose a través del tiempo
luego regresando en espirales en un *strip tease* de moebius,
regocijandose en una antigua adicción
copulando con su otro yo.

El mestizo se había formado
en la violencia comprimida
de una fisura de océano percolante,
luego secretado en el cáliz de una burbuja,
preservado por milenios
a pesar de la aplastante indiferencia.

Llena de añoranza sin aliento
la ambición inflada de este cuate
se le ha resbalado de la lengua,
esquivó su mano y se apresuró a la superficie
estallando en un olvido incinerado
de descuido incontenido.
"Disfraz" era el tipo de doble-cremita
que trató de cruzar la frontera
pero nunca llegó al otro lado.

Condenado a ser doble agente,
sus deslealtades gemelas
predeterminadas desde la falsa concepción, |
la historia de este mestizo era típica:
el bastardo documentado
de un padre

con falo global
y una madre
con una herida regional fronteriza.
Papi la preñó en la cocina
pero dijo que era un caso de identidad equivocada,
insistió que solo quería
un tentempié de sobrantes de *Taco Belle*.

Te Danzante Azteca

Aún crecido la frontera amamantaba a su mestizo,
mientras componía su primer poema,
un obituario prematuro dedicado
a su mami querida.
Este chavo confundido
llegó a la mayoría de edad en el sur de California
sufriendo de los usuales ataques crónicos de Disney
su memoria es tan corta como la distancia entre
su meñique
y la tecla de *delete* en su Macintosh,
una condición que lo beneficiaría
el resto de su autohagiografía.

Lo conocí cuando agarró su primera chamba
de guía de turistas para los multiculturalmente deteriorados.
Me había llevado de paseo en una carreta de burro
en una fonda del día de la Raza
localizada donde la línea fronteriza se desrrieló
y cayó a la orilla del continente
ardiente en una fisura de ficción internacional.

Nos habíamos invitado a comer
y nos encontrados clavados
en lados opuestos del mismo asador,
chicharrones
quemados por el siseo ultravioleta del sol.
Rotamos juntos
enbrochetados en este eje fronterizo
un par de tunas sin nopal,
mestizos siameses
con destinos desunidos al nacer.

Mi lengua espetada
ha interpretado el papel
del sufrido, silencioso y ampollado

testigo de sus retorcidas mutaciones a medias:
ora un mariachi luchador enlodado
aventando meconio a nacionalistas veteranos,
luego apareciendo, por sólo un año,
como arahuaco víctima de sí mismo y
de limpísima cola de caballo.

Un Merecido Postre

El sombrero obviamente se había hecho célebre.
Lo traigo en la punta de mi hostilidad.
Se le ha otorgado un disfraz permanente,
una identidad bien dotada,
el estereotipo máximo.
El tipo de genio que se compra con dinero,
se arrojó a la posición misionera
beatificada por fundaciones,
pendiente a supervisar actos públicos
de arrepentimiento intracultural.
Un ciudadano del mundo
provisto de inmunidad diplomática multicultural
había sermoneado exaltación con
un evangelio de arte inyectado de silicón,
ocupando la cúspide moral
y cavando su propia tumba.

Sintiéndose aceptado socialmente
sólo en eventos de performance,
se había orinado en sus espectadores,
quienes fácilmente pudieron mantener su desagrado
y su culpa
a un brazo de distancia de su propio aplauso.

Les aseguró a sus discípulos en todas partes
que nada verdaderamente fascinante
o aterrorizante
existía más allá
de la fuerza de gravedad de su narcisismo.
Había producido su narrativa de receta maestra
de opuestos bipolares
traduciendo banco y lego
con gran vigor multiligüe.

Pero un día
debidamente cruzando y recruzando fronteras

dio reversa a sus polaridades en demasía,
haciendo corto circuito en su capacidad
de hacer cambios.
Su serie de trampas
produjo bisquera
insistiendo que todas las ciudades del planeta
parecían Tijuana un sábado en la noche.
Sin poder distinguir
entre la utopía y distopía, distopía y dispepsia,
vida y arte o vida y muerte,
con síndrome de China
llegó a un mito preelénico occidental:
un hermafrodita de frontera fusionada,
definitivamente no
cualquier hijo de la chingada con curriculum vitae.

Depre Bismol

Cuento golpes con mi *hard drive* susurro coqueteándole
a la mesera que viene hacia mi
calculando lo que debo.
_¿Si eres tan listo porqué no eres genio?_pregunta
 Fíjate en los dos lados antes de
cruzar la frontera _le aconsejo,
o cruzar los dedos.
Si es postre lo que buscas, insiste,
dándome un cuchillo y señalando el menú,
lo que vez no siempre es lo que te toca.
Trato de apuñalar "Disfraz"
pero sigo fallando el blanco
_¿Tu eres mi otro yo? _me maravillo.
_Se que lo eres, ¿entonces que soy yo? _responde.

Confieso que se me antoja la controversia.
_Lo siento pero fue la especial de ayer _replica impasible.

De salida le pregunto si sabe
el nombre del cuate en la portada.
Depende si eres Caín o Abel
dice, lanzando una moneda hacia el techo.
Cruza las piernas
Arreglando el dobladillo bordado
de sabiduría de alambre de púas:
Como las das te tocan.
luego con indiferencia pesca la moneda

de golpe se la pone en el reverso de la mano
_¿Aguila o sol? _bromea, cruzando los dedos.
_Porqué no me dices algo que no sabemos _sonrío.

VIII

En enero de 1988, tomé parte en una emboscada de arte público conocida como el proyecto de autobuses de San Diego. Carteles que llevaban el sardónico saludo, "Bienvenidos a la Más Linda Plantación de Turistas de Estados Unidos", fueron colocados en cien autobuses urbanos, en tanto que la autonombrada "Mejor Ciudad de Estados Unidos", le hacía de anfitriona al Super Bowl XXII. Colaboré con Elizabeth Sisco y Louis Hock en esta provocación artística. Fué diseñada para incitar un escándalo a través de los medios de comunicación coincidiendo con la promoción que se hacía de la ciudad como destino turístico digno de un público mundial.

Situado en una posición entre el espacio físico y el informativo, el cartel, que muestra a un agente de la Patrulla Fronteriza esposando a empleados de la industria turística, se trasladó de las calles a los diarios y noticieros a lo largo de la región y de la nación. Reproducida millones de veces, la imagen hizo un recorrido dentro de la conciencia cívica de San Diego, provocando un debate acerca del papel del los trabajadores indocumentados mexicanos en esta aldea fronteriza.

Las premisas de la colaborativa eran sencillas:
_un Super Bowl no puede ocurrir en una ciudad que no tiene industria turística.
_en San Diego, dicha industria explota la mano de obra extranjera.

Estas propuestas artísticas provocaron un debate que simultáneamente incitó la participación de la comunidad y resistió los esfuerzos por dominarlo. Con este ritual social, los artistas quisimos localizar los contornos de una comunidad dentro de la trama de un diálogo público inpredecible y en desarrollo. Sin embargo, no teníamos más control sobre los eventos que iniciamos, que aquellos oficiales del gobierno que, frustrados, intentaban quitar la imagen de los autobuses de la ciudad. Durante el período de un mes de vida que tuvo el proyecto, los tres artistas repetidamente señalamos la relación entre los trabajadores extranjeros, y la celebración que la comunidad hacía del Super Bowl. Confrontamos las desigualdades de la Iniciativa de Reforma y Control Inmigratoria de 1986, afirmando que si alguien es aceptable como trabajador debe es aceptable como ciudadano con todos los derechos.

Existe mucha confusión sobre este y otros proyectos artísticos en la región fronteriza. Guillermo Gómez–Peña, por ejemplo, asegura que después de dejar TAF/BAW formé "otra colectiva con Louis Hock, Liz Sisco, James Luna y Debora [sic] Small". De hecho TAF/BAW no tenía el propósito de ser una colectiva en el sentido de El Teatro de la Esperanza, por ejemplo. En los años setenta este grupo compartía las responsabilidades administrativas y artísticas ("la creación

colectiva"), salarios y el cuidado de los niños. Como partícipe, no director, he trabajado en varios proyectos con los arriba mencionados además de William Weeks, Scott Kessler, Carla Kirkwood y Bartlett Scher. Pero Luna nunca trabajó con Hock ni Sisco. Y yo no trabajé en las ceremonias cívicas como el vigoroso "NHI Project" de 1992, encabezado por Small, Sisco, Kirkwood, Kessler y Hock.

No se deben considerar a estos artistas como monolitos con conciencia social. Cada agrupación de arte público participó en la continua realización de una disertación cívica en una forma particular y con sus propias características reconocibles. Cada colaboración fue formada con un propósito determinado y nunca fueron constituídas de la misma manera dos veces. Los proyectos siempre fueron el resultado de diversos y a menudo contenciosos valores sociales, posturas políticas, sensibilidades artísticas, tácticas de organización, identificaciones comunitarias y peculiaridades personales. La terminación de cada campaña requería poner en orden una serie de opiniones de individuos con vehementes posturas políticas.

En ese sentido, estos proyectos de arte público se enfocaban a lo que debería ser el tema central del multiculturalismo, ¿cómo puede una sociedad aceptar la diversidad y proveer un sistema legal de trato equitativo y justo para todos? Una lección que nos dejó South Central Los Angeles es que una sociedad con múltiples sistemas de justicia es más amenazadora que una sociedad de culturas múltiples. Una comunidad multicultural solamente puede desarrollarse dentro de un sistema único de justicia política. Los diversos proyectos de arte público de la región comparten la cualidad de promover la participación en la comunidad y de confrontar la irresponsabilidad del gobierno y el abuso del poder.

IX

El escribir sobre la posibilidad de comunidad en este momento de la historia de E.U. puede parecer absurdo, quizá porque requiere un acto de fe. Creo en la poética expresión maya, "tu eres mi otro ser". Esta intuición mesoamericana afirma que para conocernos debemos entender nuestra relación con los demás. Sugiere que nuestra individualidad, en vez de estar contenida dentro de un ser físico, se localiza dentro de un esquema de relaciones sociales que circulan a través de la comunidad. Este principio espiritual es una versión profundamente insistente de la base judeocristiana del sistema de justicia estadounidense. Bajo la influencia de su sabiduría, los miembros de una sociedad pueden hacerse el propósito de tratar mejor al prójimo. Si parte del arte que se está haciendo en San Diego es digno de atención, creo que es porque ha crecido dentro de un sistema comunitario, dispuesto a aceptar el reto.

Tijuana, a city with a history of little more than a century, has a young artistic and cultural life. Within this history, the works of art that deal with the multiple facets and possibilities of the border are still more recent.

The difficult journey of the undocumented workers, as well as their bittersweet encounter with the "land of opportunity," has always been present in the popular culture of Tijuana. She shares with other cities of the Mexico/United States border, especially Ciudad Juárez, the character and legend of being a transient city, of fleeting and unpredictable encounters, and the forced scenes of an intense human exchange. To prove this, it is enough to observe the enthusiasm with which the heartfelt *corridos* are listened to all along the border. They tell about *migras* and *ilegales*, or, more recently, about drug enforcement agents and police.

However, this strength and richness found in our popular culture was hardly felt in the work of the artists of Tijuana until about ten years ago.

We can speculate about the reasons for this absence. For example, it has been common among a good number of Mexican artists, with the excuse of reaching for "the universal," to try to be like the foreigner, or like the Mexico City intellectuals, ignoring the details of daily life in the area. One could think that because of the hard and complicated realities here, artists prefer to avoid them, or that because they are everyday occurrences, they simply do not attract their attention.

What is certain is that as of the 1980s, the border started to be savored, flavoring, with all its complexity and wealth, the work of a large number of local artists.

In a general inventory of these works, the multimedia events held outdoors on the streets or in the public spaces of Tijuana, should be brought to mind. In addition, there is work being done in other media or for enclosed spaces, such as theaters and galleries, which is also nourished by the rich fibers woven in this land.

ROAMING THE STREETS

Street art events are the newest and most colorful in this town of provincial spirit, transformed into a city by leaps and bounds. From 1986 to the present, the streets of Tijuana have been the stage for several art events that have combined music, poetry, theater, and graphics. Some were about our borders of steel, lights, and immigration officers. Given the polemic and intense tone that these events have, it is not by chance that one of the most difficult and controversial subjects has been approached by this means: the perilous crossing over "to the other side" by people without papers who continue to be banned by laws, politics, and beliefs.

Only five years ago, in 1987, during the celebration of the Day of the Dead, two

pilgrimages took place. In both cases, the act of crossing the border was repeated as a ritual. On one hand, Hugo Sánchez, the painter, walked from one of the neighborhoods in Tijuana to the Centro Cultural de la Raza in San Diego, carrying a large *Judas*[1] on his back. His walk recreated the daily penance of the Mexican pedestrians who, in order to cross over "to the other side," must put up with humiliations and the arbitrariness of United States agents.

Almost simultaneously, a group of artists from Tijuana and San Diego started off from Juan Soldado's tomb, the patron saint of immigrants in Tijuana, towards the entry gate at the border. There, Guillermo Gómez–Peña, Berta Jottar, and Robert Sánchez among others, crossed *la liñea* several times "under real or fictitious identities," documenting their individual journeys and collecting objects and images that later formed part of an altar erected at Balboa Park in San Diego.

Months later, in March of 1988, a group of young artists, organized by Gerardo Navarro, Hugo Sánchez, and José Martínez, built a great multicolored serpent illustrating a visit from Quetzalcóatl to the area. As Tijuana also borders the Far East, it did not seem peculiar that the serpent was also a reminder of the Chinese dragons as they went through the city's downtown streets with their carnival until they arrived at the door of the United States. There, before the amused, angry, or unbelieving eyes of pedestrians, vendors, and people waiting in line to cross to the other side, as well as United States officials, the serpent was burned in a great pyre surrounded by musicians and dancers.

It was not until 1990 that artists and activists from Tijuana took to the streets again to call attention to the increased dangers to those who enter the United States without documents. First in April and then in May, altars were set up at El Bordo. In this part of the border, which is a gathering point for the undocumented who are hoping to evade the *migra*, wooden crosses were erected, following the Latin America tradition of marking the place where someone dies with crosses, flowers, and candles. The crosses at El Bordo were dedicated to the thousands of anonymous people who throughout the years, and all along the border, have paid with their lives for the crime of not having a bank account in order to be accepted into the "land of opportunity."

One year later, on February 2, 1991, a binational event was held to remember the signing of the Treaty of Guadalupe Hidalgo, which established the new border with the United States and reduced Mexico to almost half of its former territory. These were also the days of the Persian Gulf War. That was the reason why sculptor and photographer Carmela Castrejón hung a long row of bloody clothes on the border fence representing the dead in the Middle East, as well as those over here, victims of another type of slow war, silent and without any truce.

Since then, the border and the intense encounter or clash between the first and third world in this area has not been the subject of streets events in Tijuana. Nevertheless,

[1] Traditional devils or skeletons that are burned on the day before Easter as part of the celebrations.

something about them seems to have reappeared in the events held last October and on October 12; artists from Tijuana and San Diego joined in the critical commentary about the quincentennial of the meeting of the two worlds (Europe and America). After all, that was about transforming borders as well.

BUT JUST BETWEEN US

Since the 1980s, the realities and illusions of the border are felt more clearly in the work of writers, performers, painters, and photographers. This does not mean that the subject is always our migratory tide. It has to do, rather, with work that explores subtler and deeper outlooks which approach the place where myths and fantasies, beliefs, and lifestyles meet or separate.

It seems it was in literature where the border atmosphere of Tijuana first let itself be felt. There was Sor Abeja, who in her *Leyendas de Tijuana* (Tijuana Legends), told us the sad story of Juan Soldado and Ruben Vizcaíno, who through the voice of a traveling medicine peddler, described a Tijuana-Babylon which is present in the work of several young artists. We also had the precedent of writers from the outside, like José Revueltas or Jack Kerouac, who left us disturbing and fascinating images of their passing through this border.

So it is natural that we can now recognize our daily borders, or this absence, in the texts of several writers. Among them are the stories in which Luis Humberto Crosthwaite makes King Elvis compete with children singing *norteñas* in the buses of Tijuana, or sympathizes with "one little, two little, three little gringos," who return to their country, defeated, after a dreadful hangover.

Another interesting vision can be found in *Viñetas Revolucionarias* (Revolutionary Vignettes), a series of short texts by Rosina Conde in which dancers and prostitutes implacably reveal to us the other facets of the Tijuana for tourists.

Somewhere between literature, theatre, and performance, there is the work of Guillermo Gómez–Peña, a border explorer who spread his interest to several artists and cultural activists of Tijuana, where he lived for periods of time.

In a city and a state in which the arts are still not considered essential, it is not surprising that its theatre's history is brief. Even so, there are several plays worthy of being mentioned, which are mostly satirical, and at times nostalgic, portraits of our surroundings. Among these there are some by Jorge Andrés Fernández and Carlos Niebla, and more recently, some by Angel Norzagaray and Hugo Salcedo.

On the other hand, Edward Coward's work takes us to the depths and ambivalences of life in this region, in which such diverse myths and characters cohabit. From Ensenada, Dora Arreola's work advances through the boundaries of Baja California's pre-Hispanic heritage, and the explorations of Jerzy Grotowski, her teacher.

Perhaps it is in music where the border has been rejected the most, but it has found a niche in the sound and lyrics of punk, heavy metal, and fusion bands with suggestive names such as Mercado Negro (Black Market), Solución Mortal (Mortal Solution), No, y Algo Anda Mal (Something's Wrong). In general the lyrics speak of a harsh and dangerous border, where police, *migras*, and con artists lie in wait. It is a difficult environment that, no matter what, is still our country.

In the visual arts, there are those who have depicted facets of that infamous Tijuana in their work, whose future is bright and fearful. Among them are Gerardo Navarro, Hugo Sánchez, Carmela Castrejón, and Jaime Zamudio. To create and recreate their border imagery, at times apocalyptic, at times satirical, they have countered on the precedent and inspiration of the colorful *cholo* murals found in the neighborhoods of Tijuana, as well as on Tijuana painter and sculptor Benjamín Serrano and his imaginative and ironic insight.

From Mexicali, perhaps because of its proximity to Tijuana, characters and surroundings of the border have been depicted by painter ValRa, and more recently by draftsman Fernando García Rivas.

Within the visual arts, the work of several photographers, who during recent years have insistently recorded and explored images of the border, should be mentioned separately. Some found themselves confronted by the subject, pushed by their profession as graphic reporters such as Vladimir Téllez, Roberto Córdova, and Arturo López. Others, like Carmela Castrejón and Julieta Bartolini were attracted by the strength of these images, which, if one knows how to look, can be found here at every step.

Lastly, local movie and video production is still very scarce, but two recent documentaries about the border can be mentioned. Even though they are of a very different tone, they are a meditation about the always shocking journey of the undocumented: *Los que se van* (Those Who Leave) by Adolfo Dávila, and *Sin Fronteras* (Without Borders) by José Martínez and Collin Jessup.

Rompe el Alba (Break of Dawn), Isaac Artenstein's first full–length feature is making inroads in the area of fiction. Even though the film does not take place in Tijuana, the director is very familiar with it. This is sensed as he narrates the experiences of a Mexican immigrant, the radio announcer and singer Pedro J. Gonzalez, who arrived in Los Angeles during the thirties and faced the "border" of racism and arrogance.

As part of the recent artistic development of Tijuana, the work done by artists and cultural promoters of independent spaces or stages stand out, like El Nopal Centenario and the Asociación Cultural Río Rita. In these spaces, local artists have been able to present their work without having to go through bureaucratic obstacles. In addition, El Nopal, directed by painter Felipe Almada, has tried to maintain an exchange and communication with artists of San Diego and Los Angeles.

The creation of these independent spaces and their tight schedules are an indication that cultural and artistic activity is steadily growing, in spite of the financial limitations and the centralist traditions that try to educate us with culture from Mexico City.

An important ingredient of the region's unique flavor, which the artists experience, is this character, somewhere between the provincial and the cosmopolitan, which is so typical of Tijuana.

Siendo una ciudad con poco más de un siglo de historia, en Tijuana también es joven la vida artística y cultural. Dentro de ésta, es aún más reciente el trabajo artístico que trata alguna de las múltiples facetas y posibilidades de esta frontera.

La dura jornada de los indocumentados, así como su encuentro agridulce con el "país de las oportunidades", han estado siempre presentes en la cultura popular de Tijuana. Comparte con otras ciudades de la frontera México-Estados Unidos, especialmente con Ciudad Juárez, el carácter y la leyenda de ciudades de paso, de encuentros fugaces e impredecibles, escenarios forzados de un intenso intercambio humano. Para constatarlo, basta observar el entusiasmo con que se escuchan, a lo largo de la frontera, los sentidos corridos que cuentan de *migras* e *ilegales*, o más recientemente, de narcos y policías.

Sin embargo, esta fuerza y riqueza presentes en nuestra cultura popular, hasta hace unos diez años, casi no se hacían sentir en la obra de los artistas de Tijuana.

Podrían aventurarse varias ideas sobre el motivo de esta ausencia, por ejemplo, es común entre un buen número de artistas mexicanos, con el pretexto de alcanzar "lo universal", buscar parecerse a lo extranjero, o a los intelectuales de la Ciudad de México, ignorando las "minucias" de la vida propia de la región.

También podría pensarse que por encontrar aquí realidades duras y complicadas, los artistas prefirieran evadirlas; o bien que, por cotidianas, simplemente no les llamaran la atención.

Lo cierto es que, a partir de los años ochenta, la frontera se empieza a saborear, sazonada con toda su complejidad y riqueza, en la obra de un buen número de artistas locales.

En un recuento general de estos trabajos, conviene recordar, por una parte, los actos interdisciplinarios [multimedia] que se han realizado al aire libre, en calles o sitios públicos de Tijuana. Por otra, está el trabajo realizado en otros medios o para espacios cerrados como teatros o galerías, este también se nutre de la rica trama que se teje en estas tierras.

CALLEJEANDO

Los eventos artísticos callejeros son, a la vez, lo más vistoso y lo más nuevo para esta población de espíritu provinciano, convertida en ciudad a pasos forzados. Desde 1986 hasta la fecha, las calles de Tijuana han sido escenario de diversos eventos artísticos, que han combinado música, poesía, teatro y gráfica. Algunos se ocuparon de nuestras fronteras de acero, luces y policías de migración. Dado el tono polémico e intenso que suelen tener estos eventos, no es casual que por esta vía se haya abordado uno de sus aspectos más difíciles y controvertibles: el riesgoso paso "al otro lado" de gente *sin papeles* que sigue poniendo en entredicho leyes, políticas, y creencias.

Apenas hace cinco años, durante las celebraciones del Día de Muertos de 1987, tuvieron lugar dos *peregrinaciones*. En las dos, el acto de cruzar la frontera se repitió como un ritual. Por una parte, el pintor Hugo Sánchez caminó desde una colonia de Tijuana hasta el Centro Cultural de la Raza, en San Diego, llevando a cuestas un gran *Judas*.[1] Su caminata recreaba la penitencia cotidiana de los peatones mexicanos que, para entrar al "otro lado", tienen que aguantar humillaciones y arbitrariedades de agentes estadounidenses.

Casi simultáneamente, un grupo de artistas de Tijuana y San Diego, partieron de la tumba de Juan Soldado, el santo patrón de los emigrados en Tijuana, hacia la puerta de entrada de la frontera. Allí, Guillermo Gómez Peña, Berta Jottar y Robert Sánchez, entre otros, cruzaron varias veces *la línea* "bajo identidades reales o ficticias", documentando sus jornadas individuales y coleccionando objetos e imágenes que más tarde formaron parte de un altar levantado en el Parque Balboa de San Diego.

Meses después, en marzo de 1988, un grupo de artistas jóvenes, organizados por Gerardo Navarro, Hugo Sánchez y José Martínez, construyeron una gran serpiente multicolor para representar una visita de Quetzalcóatl a la región. Como Tijuana es también frontera con el Lejano Oriente, no fue extraño que la serpiente recordara también a los dragones chinos, mientras recorría con su carnaval las calles céntricas hasta llegar a la puerta de los Estados Unidos de Norteamérica. Aquí, ante la mirada incrédula, divertida o enojada de peatones, vendedores, gente que hacía cola para pasar al otro lado, y agentes estadounidenses, la serpiente ardió en una gran pira rodeada por músicos y danzantes.

Fue hasta 1990 cuando artistas y activistas de Tijuana de nuevo salieron a la calle para señalar el recrudecimiento de los peligros para quiénes entran a Estados Unidos sin documentos. Primero en abril y luego en mayo, se levantaron altares en El Bordo. En este punto de la frontera, muy frecuentado por indocumentados que esperan evadir a *la migra*, se plantaron cruces de madera, siguiendo la tradición latinoamericana de marcar con cruces, flores y veladoras el lugar donde alguien muere. Las cruces del Bordo fueron dedicadas a las miles de personas anónimas que, a lo largo de la frontera, y a través de los años, han pagado con la vida el crimen de no tener cuenta bancaria para ser aceptados en el *país de las oportunidades*.

Un año después, el 2 de febrero de 1991, tuvo lugar un evento binacional para recordar la firma del Tratado de Guadalupe Hidalgo, tras el cual se estableció la nueva frontera con Estados Unidos, luego de que México quedara reducido casi a la mitad de su territorio. Eran también los días de la guerra en el Golfo Pérsico, por eso la escultora y fotógrafa, Carmela Castrejón, colgó del cerco fronterizo una larga hilera de ropas *ensangrentadas* que representaban a los muertos en el Medio Oriente y también a los de acá, víctimas de otra especie de guerra lenta, sin tregua, y silenciosa.

Desde entonces, la *línea* y el intenso encuentro/choque de *primer* y *tercer* mundo

[1] Tradicionales diablos o esqueletos de papel que son quemados el Sábado de Gloria, como parte de las celebraciones populares.

que se da por estos rumbos, no ha vuelto a ser tema de eventos callejeros en Tijuana. Con todo, algo de ellos parece haber resurgido en los eventos con los que artistas de Tijuana y San Diego, en octubre del año pasado y este 12 de octubre, se sumaron a los comentarios críticos del quinto centenario del encuentro de dos mundos (Europa y América). Después de todo, entonces también se trató de fronteras cambiantes.

MAS ENTRE NOS

Por otra parte, también a partir de los ochenta, las realidades y los espejismos de la frontera empiezan a sentirse más claramente en el trabajo de escritores, teatristas, pintores, y fotógrafos. Esto no quiere decir que su tema sea siempre nuestra marea migratoria. Se trata más bien de trabajos que exploran aspectos más sutiles y profundos, que se acercan a donde se encuentran o se apartan mitos y fantasías, tradiciones, creencias y modos de vida.

Parece que fue en la literatura en donde primero se dejó sentir el aire fronterizo de Tijuana. Estaban los antecedentes de Sor Abeja, que en sus *Leyendas de Tijuana* nos cuenta la historia triste de Juan Soldado; y Rubén Vizcaíno, que en la voz de un merolico describió una Tijuana-Babilonia que no deja de estar presente en la obra de varios artistas jóvenes. También se tuvo el precedente de escritores de *fuera*, como José Revueltas o Jack Kerouac, que nos dejaron imágenes perturbadoras y atrayentes de su paso por esta frontera.

Entonces no resulta extraño que ahora podamos reconocer nuestras fronteras cotidianas, o su ausencia, en textos de varios escritores. Entre ellos, cuentos en que Luis Humberto Crosthwaite de plano hace competir al Rey Elvis con niños cantores de norteñas en los camiones de Tijuana, o se conduele de "one little, two little, three little gringos" que regresan derrotados a su país luego de tremenda cruda.

Otra visión interesante se encuentra en *"Viñetas Revolucionarias"*, una serie de textos breves de Rosina Conde, en donde bailarinas y prostitutas nos descubren implacables los *otros* aspectos de la Tijuana turística.

En un punto intermedio entre la literatura, el teatro y el *performance,* está el trabajo de Guillermo Gómez Peña, explorador de fronteras que contagió su interés a varios artistas y activistas culturales de Tijuana, en donde vivió por temporadas.

En una ciudad y un estado en donde las artes todavía se consideran prescindibles, no es raro que la historia de su teatro sea breve. Con todo, ésta incluye varias obras dignas de recordarse, son retratos, generalmente satíricos, y por momentos nostálgicos, de lo que nos rodea. Entre estas, algunas de Jorge Andrés Fernández y Carlos Niebla y, más recientemente, de Angel Norzagaray y Hugo Salcedo.

Por otra parte, está el trabajo de Edward Coward, en obras que nos llevan por algunas profundidades y ambivalencias de la vida en este territorio en donde conviven personajes y mitos tan diversos; o el de Dora Arreola, de Ensenada, con

su teatro que avanza por los límites de las herencias prehispánicas de Baja California y las exploraciones de su maestro Jerzy Grotowski.

En la música es quizá en donde más se ha despreciado a la frontera, pero ha encontrado trinchera en el sonido y las letras de grupos de *punk, heavy metal* y fusión, de nombres tan sugerentes como Mercado Negro, Solución Mortal, No, y Algo Anda Mal. Letras que, por lo general, hablan de una frontera dura y peligrosa, en donde acechan policías, migras y vividores; un ambiente difícil que, con todo, no deja de ser *nuestra tierra.*

En artes visuales, hay quiénes han retratado en su obra aspectos de Tijuana de leyenda negra y de futuro a la vez deslumbrante y temible. Entre ellos, Gerardo Navarro, Hugo Sánchez, Carmela Castrejón y Jaime Zamudio. Para crear y recrear su imaginería fronteriza, a veces apocalíptica, a veces satírica, han contado con el precedente y la inspiración de los coloridos murales *cholos* que se encuentran en colonias populares de Tijuana, y también con la visión llena de imaginación e ironía del pintor y escultor tijuanense Benjamín Serrano.

Desde Mexicali, y quizá por su cercanía con Tijuana, los personajes y ambientes de la frontera han sido retratados por el pintor ValRa y, más recientemente, por el dibujante Fernando García Rivas.

Merece mención aparte, dentro de las artes visuales, el trabajo de varios fotógrafos que, durante los años recientes, han registrado y explorado con insistencia imágenes de la frontera. Algunos, como Vladimir Téllez, Roberto Córdova y Arturo López, se encontraron de lleno frente al tema, empujados por su profesión de reporteros gráficos; otros, como Carmela Castrejón y Julieta Bartolini, fueron atraídos por la fuerza de estas imágenes que, sabiendo mirar, se encuentran por aquí a cada paso.

Por último, la producción local de cine y video es todavía muy escasa, pero podrían mencionarse dos documentales recientes sobre la región que, aunque de tono muy distinto, son una reflexión sobre la siempre impactante jornada de los indocumentados: *Los que se van*, de Adolfo Dávila, y *Sin Fronteras*, de José Martínez y Collin Jessup.

Y ya incursionando en el terreno de la ficción está *Rompe el Alba*, primer largometraje de Isaac Artenstein. Aunque la película no transcurre en Tijuana, el director la conoce de cerca; esto se siente cuando narra la experiencia de un inmigrante mexicano, el locutor y cantante Pedro J. González, que llega a Los Angeles en los años treinta y enfrenta las fronteras del racismo y la prepotencia.

Como parte del desarrollo artístico reciente de Tijuana, destaca el trabajo realizado por artistas y promotores culturales en espacios o foros independientes como El Nopal Centenario y la Asociación Cultural Río Rita. En estos espacios, los artistas locales han podido presentar su trabajo sin tener que sortear trabas burocráticas.

Además, en el caso de El Nopal, dirigido por el pintor Felipe Almada, se ha tratado de mantener intercambio y comunicación con artistas de San Diego y Los Angeles.

La creación de estos espacios independientes y sus calendarios apretados, son un indicio de que la actividad artística y cultural, a pesar de las limitaciones económicas y de la tradición centralista que busca ilustrarnos con cultura capitalina, está en pleno crecimiento. Un ingrediente importante del sabor propio que los artistas le están encontrando a la región, viene de ese carácter, entre provinciano y cosmopolita tan propio de Tijuana.

The gatekeeper at the museum takes our ticket. We enter the simulation of the Aztec capital city, Tenochtitlán, as it was thought to exist before the European colonizers destroyed it. It is opening day of the *Aztec: The World of Moctezuma* exhibition at the Denver Museum of Natural History. *El legado indígena.* Here before my eyes is the culture of *nuestros antepasados indígenas. Sus símbolos y metáforas todavía viven en la gente chicana/mexicana.* I am again struck by how much Chicana/o artists and writers feel the impact of ancient Mexican art forms, foods, and customs. We consistently reflect back these images in revitalized and modernized versions in theatre, film, performance art, painting, dance, sculpture, and literature. *La negación sistemática de la cultura mexicana/chicana en los Estados Unidos impide su desarrollo, haciéndolo este un acto de colonización.* As a people who have been stripped of our history, language, identity, and pride, we attempt again and again to find what we have lost by digging into our cultural roots imaginatively and making art out of our findings. I ask myself, What does it mean for me, *esta jotita*, this queer Chicana, this *mexicatejana* to enter a museum and look at indigenous objects that were once used by my ancestors? Will I find my historical Indian identity here along with its ancient *mestizaje?* As I pull out a pad to take notes on the clay, stone, jade, bone, feather, straw, and cloth artifacts, I am disconcerted with the knowledge that I too am passively consuming and appropriating an indigenous culture. We (the Chicano kids from Servicio de la Raza and I) are being taught our cultural roots by whites. The essence of colonization: rip off a culture, then regurgitate the white version of that culture to the "natives."

This exhibit bills itself as an act of good will between the United States and Mexico, a sort of bridge across the border. The Mexico/United States border *is* a site where many different cultures "touch" each other and the permeable, flexible, and ambiguous shifting grounds lend themselves to hybrid images. The border is the locus of resistance, of rupture, implosion and explosion, and of putting together the fragments and creating a new assemblage. Border artists *cambian el punto de referencia.* By disrupting the neat separations between cultures, they create a culture mix, *una mestizada* in their artworks. Each artist locates her/himself in this border *"lugar,"* and tears apart and rebuilds the "place" itself.

The museum, if it is daring and takes risks, can be a kind of "borderlands" where cultures co-exist in the same site, I think to myself as I walk through the first exhibit. I am jostled amid a white middle class crowd. I look at videos, listen to slide presentations, and hear museum staff explain portions of the exhibit. It angers me that all these people talk as though the Aztecs and their culture have been dead for hundreds of years when in fact there are still 10,000 Aztec survivors living in Mexico.

I stop before the dismembered body of *la diosa de la luna*, Coyolxauhqui, bones jutting from sockets. The warrior goddess, with bells on her cheeks and serpent belt, calls to mind the dominant culture's repeated attempts to tear the Mexican

culture in the U.S. apart and scatter the fragments to the winds. This slick, prepackaged exhibition costing $3.5 million exemplifies that dismemberment. I stare at the huge round stone of *la diosa*. To me, she also embodies the resistance and vitality of the Chicana/*mexicana* writer/artist. I can see resemblances between the moon goddess's vigorous and warlike energy and Yolanda López's *Portrait of the Artist as the Virgin of Guadalupe* (1978), which depicts a Chicana/*mexicana* woman emerging and running from the oval halo of rays with the mantle of the traditional *virgen* in one hand and a serpent in the other. *Portrait* represents the cultural rebirth of the Chicana struggling to free herself from oppressive gender roles.[1] The struggle and pain of this rebirth also is represented eloquently by Marsha Gómez in earthworks and stoneware scuptures such as *This Mother Ain't For Sale*.

The sibilant, whispery voice of Chicano Edward James Olmos on the Walkman interrupts my thoughts and guides me to the serpentine base of a reconstructed sixteen–foot temple where the human sacrifices were flung down, leaving bloodied steps. Around me I hear the censorious, culturally ignorant words of the whites, who, while horrified by the blood–thirsty Aztecs, gape in vicarious wonder and voraciously consume the exoticized images. Though I, too, am a gaping consumer, I feel that these artworks are part of my legacy. I remember visiting Chicana *tejana* artist Santa Barraza in her Austin studio in the mid 1970s, and talking about the merger and appropriation of cultural symbols and techniques by artists in search of their spiritual and cultural roots. As I walked around her studio I was amazed at the vivid Virgen de Guadalupe iconography on her walls and drawings strewn on tables and shelves. The three "madres," Guadalupe, la Malinche, *y* la Llorona, are culture figures that Chicana writers and artists "re-read" in our works. And now, sixteen years later, Barraza is focusing on interpretations of Pre-Columbian codices as a reclamation of cultural and historical mestiza/o identity. Her "codices" are edged with *milagros* and *ex votos*.[2] Using the folk art format, Barraza now is painting tin testimonials known as *retablos*, traditional popular miracle paintings on metal, a medium introduced into colonial Mexico by the Spaniards. One of her devotional *retablos* is of la Malinche with *maguey* (the *maguey* cactus is Barraza's symbol of rebirth). Like many Chicana artists her work explores indigenous Mexican "symbols and myths in a historical and contemporary context as a mechanism of resistance to oppression and assimilation."[3] Once more my eyes return to Coyolxauhqui. Nope, she's not for sale and neither are the original la Lupe, la Llorona, and la Chingada, and their modern renditions.

Olmos's occasional musical recitations in Nahuatl further remind me that the Aztecs, their language, and culture, are still very much alive. Though I wonder if Olmos and we Chicana/o writers and artists also are misappropriating Nahuatl language and images, hearing the words and seeing the images boosts my spirits. I feel that I am part of something profound outside my personal self. This sense of connection and community compels Chicana/o writers/artists to delve into, sift through, and re-work native imagery.

[1] See Amalia Mesa-Bains, "*El Mundo Femenino*: Chicana Artists of the Movement—A Commentary on Development and Production," in *Chicano Art: Resistance and Affirmation, 1965-1985*, exhibition catalogue, edited by Richard Griswold del Castillo, Teresa McKenna, and Yvonne Yarbro-Bejarano (Los Angeles: Wight Art Gallery, University of California, 1991).

[2] See Luz María and Ellen J. Stekert, untitled essay in *Santa Barraza*, exhibition catalogue (Sacramento, CA: La Raza/Galeria Posada, 1992).

[3] Santa Barraza quoted in Jennifer Heath, "Women artists of color share world of struggle," *The Sunday Camera*, March 8, 1992, 9C.

I wonder about the genesis of *el arte de la frontera.* Border art remembers its roots—sacred and folk art are often still one and the same. I recall the *nichos* (niches or recessed areas) and *retablos* (altar pieces) that I had recently seen in several galleries and museums such as the Denver Metropolitan State College Art Museum. The altar pieces are placed inside open boxes made of wood, tin, or cardboard. The *cajitas* contain three–dimensional figures such as *la virgen*, photos of ancestors, candles, and sprigs of herbs tied together. They are actually tiny installations. I make mine out of cigar boxes or vegetable crates that I find discarded on streets before garbage pickups. The *retablos* range from the strictly traditional to the modern more abstract forms. Santa Barraza, Yolanda M. López, Marcia Gómez, Carmen Lomas Garza, and other Chicanas connect everyday life to the political, sacred, and aesthetic with their art.[4]

I walk from the glass-caged exhibits of the sacred world to Tlatelolco, the open *mercado*, the people's market, with its strewn baskets of chiles, avocados, *nopales* on *petates* , and ducks in hanging wooden cages. I think of how border art, in critiquing old, traditional, and erroneous representations of the Mexico/United States border, attempts to represent the "real world" *de la gente* going about their daily lives. But it renders that world and its people in more than mere surface slices of life. If one looks beyond the obvious, one sees a connection to the spirit world, to the underworld, and to other realities. In the "old world," art was/is functional and sacred as well as aesthetic. At the point that folk and fine art separated, the *metate* (a flat porous volcanic stone with rolling pin used to grind corn) and the *huipil* (blouse)[5] were put in museums by the western curators of art. Many of these officiators believe that only art objects from dead cultures should end up in museums. According to a friend [6] who recently returned from Central America, a museum in Guatemala City houses indigenous clothing as though they were garments only of the past. There was little mention of the women she saw still weaving the same kind of clothing and using the same methods as their ancestors. However, the men in Todos Santos, a Guatemalan community, wear red pants while men from another area wear another color. In the past, indigenous peoples were forced to wear clothing of a certain color so that their *patrones* could distinguish "their" peons from those of other bosses. The men's red pants reflect a colonization of their culture. Thus, colonization influences the lives and objects of the colonized, and artistic heritage is altered.

I come to a glass case where the skeleton of a jaguar, with a stone in its open mouth, nestles on cloth. The stone represents the heart. My thoughts trace the jaguar's spiritual and religious symbolism from its Olmec origins to present-day jaguar masks worn by people who no longer know that the jaguar was connected to rain, who no longer remember that Tlaloc and the jaguar and the serpent and rain are tightly intertwined.[7] Through the centuries, a culture touches and influences another, passing on its metaphors and its gods before it dies. (Metaphors *are* gods.) The new culture adopts, modifies, and enriches these images, and it, in turn, passes

[4] See Carmen Lomas Garza's beautifully illustrated children's bilingual book, *Family Pictures/Cuadros de familia.* (San Francisco, California: Children's Book Press, 1990), in particular "Camas para soñar / Beds for Dreaming." Lomas Garza has three pieces in the *La Frontera/The Border: Art About The Mexico/United States Border Experience* exhibition.

[5] The Maya *huipiles* are large rectangular blouses that describe the Maya cosmos. They portray the world as a diamond. The four sides of the diamond represent the boundaries of space and time; the smaller diamonds at each corner, the cardinal points. The weaver maps the heavens and underworld.

[6] Dianna Williamson, June 1992.

[7] Roberta H. Markman and Peter T. Markman, eds. *Masks of the Spirit: Image and Metaphor in Mesoamerica* (Berkeley: University of California Press, 1989).

them on. The process is repeated until the original meanings of images are pushed into the unconscious. What surfaces are images more significant to the prevailing culture and era. However, the artist on some level still connects to that unconscious reservoir of meaning, connects to that *nepantla* state of transition between time periods, and the border between cultures. Chicana/o artists presently are engaged in "reading" that *cenote,* that *nepantla,* and that border.

Art and *la frontera* intersect in a liminal space where border people, especially artists, live in a state of *"nepantla." Nepantla* is the Nahuatl word for an in-between state, that uncertain terrain one crosses when moving from one place to another, when changing from one class, race, or sexual position to another, when traveling from the present identity into a new identity. The Mexican immigrant at the moment of crossing the barbed wire fence into a hostile "paradise" of *el norte,* the U.S., is caught in a state of *nepantla.* Others who find themselves in this bewildering transitional space may be the straight person coming out as lesbian, gay, bi- or transexual, or a person from working class origins crossing into middle-classness and privilege. The marginalized, starving Chicana/o artist who suddenly finds her/his work exhibited in mainstream museums, or being sold for thousands in prestigious galleries, as well as the once neglected writer whose work is in every professor's syllabus, for a time inhabit *nepantla.*

I think of the borderlands as Jorge Luis Borges's *Aleph* , the one spot on earth that contains all other places within it. All people in it, whether natives or immigrants, colored or white, queers or heterosexuals, from this side of the border or *del otro lado*, are *personas del lugar*, local people—all of whom relate to the border and to the *nepantla* states in different ways.

I continue meandering absently from room to room noticing how the different parts of the Aztec culture are partitioned from others, and how some are placed together in one room, a few feet apart, but still seem to be in neat little categories. That bothers me. Abruptly, I meet myself in the center of the room with the sacrificial knives. I stand rooted there for a long time thinking about spaces and borders and moving in them and through them. According to Edward Hall, early in life we become oriented to space in a way that is tied to survival and sanity. When we become disoriented from that sense of space we fall into danger of becoming psychotic. [8] I question this—to be disoriented in space is the "normal" way of being for us mestizas living in the borderlands. It is the sane way of coping with the accelerated pace of this complex, interdependent, and multicultural planet. To be disoriented in space is to be *en nepantla* . To be disoriented in space is to experience bouts of dissociation of identity, identity breakdowns and buildups. The border is in a constant *nepantla* state and it is an analogue of the planet. This is why the borderline is a persistent metaphor in *el arte de la frontera,* an art that deals with such themes of identity, border crossings, and hybrid imagery. *Imágenes de la Frontera* was the title of the Centro Cultural Tijuana's June 1992 exhibition.[9]

[8] The exact quote is: "We have an internalization of fixed space learned early in life. One's orientation in space is tied to survival and sanity. To be disoriented in space is to be psychotic." Edward T. Hall and Mildred Reed Hall, "The Sounds of Silence," in *Conformity and Conflict: Readings in Cultural Anthropology,* edited by James P. Spradley and David W. McCurdy (Boston: Little, Brown and Co., 1987).
[9] The exhibition was part of the Festival Internacional de la Raza 92. The artworks were produced in the Silkscreen Studios of Self Help Graphics, Los Angeles and in the Studios of Strike Editions in Austin, Texas. Self Help Graphics and the Galería Sin Fronteras, Austin, Texas organized the exhibitions.

Malaquís Montoya's "Frontera Series" and Irene Pérez's "Dos Mundos" monoprints are examples of the multi-subjectivity, split-subjectivity, and refusal to be split themes of the border artist creating a counter art.

The *nepantla* state is the natural habitat of artists, most specifically for the mestizo border artists who partake of the traditions of two or more worlds and who may be binational. They thus create a new artistic space—a border mestizo culture. Beware of *el romance del mestizaje*, I hear myself saying silently. *Puede ser una ficción*. I warn myself not to romanticize *mestizaje*—it is just another fiction, something made up, like "culture" or the events in a person's life. But I and other writers/artists of *la frontera* have invested ourselves in it.

There are many obstacles and dangers in crossing into *nepantla*. Border artists are threatened from the outside by appropriation by popular culture and the dominant art institutions, by "outsiders" jumping on their bandwagon and working the border artists' territory. Border artists also are threatened by the present unparalleled economic depression in the arts gutted by government funding cutbacks. Sponsoring corporations that judge projects by "family values" criteria are forcing multicultural artists to hang tough and brave out financial and professional instability. Border art is becoming trendy in these neocolonial times that encourage art tourism and pop culture rip-offs, I think, as I walk into the Museum shop. Feathers, paper flowers, and ceramic statues of fertility godesses sell for ten times what they sell for in Mexico. Of course, there is nothing new about colonizing, commercializing, and consuming the art of ethnic people (and of queer writers and artists) except that now it is being misappropriated by pop culture. Diversity is being sold on TV and billboards, in fashion lines and department store windows, and, yes, in airport corridors and "regional" stores where you can take home Navaho artist R.C. Gorman's "Saguaro" or Robert Arnold's "Chili Dog," a jar of Tex-Mex picante sauce, and drink a margarita at Rosie's Cantina.

I touch the armadillo pendant hanging from my neck and think, *frontera* artists have to grow protective shells. We enter the silence, go inward, attend to feelings and to that inner *cenote*, the creative reservoir where earth, female, and water energies merge. We surrender to the rhythm and the grace of our artworks. Through our artworks we cross the border into other subjective levels of awareness, shift into different and new terrains of *mestizaje*. Some of us have a highly developed *facultad* and may intuit what lies ahead. Yet the political climate does not allow us to withdraw completely. In fact, border artists are engaged artists. Most of us are politically active in our communities. If disconnected from *la gente*, border artists would wither in isolation. The community feeds our spirits, and the responses from our "readers" inspire us to continue struggling with our art and aesthetic interventions that subvert cultural genocide.

A year ago, I was thumbing through the *Chicano Art: Resistance and Affirmation,1965-1985* catalogue. My eyes snagged on some lines by Judy Baca, Chicana muralist:

"Chicano art comes from the creation of community.....Chicano art represents a particular stance which always engages with the issues of its time."[10] Chicana/o art is a form of border art, an art shared with our Mexican counterparts from across the border[11] and with Native Americans, other groups of color, and whites living in the vicinity of the Mexico/United States border, or near other cultural borders elsewhere in the U.S., Mexico, and Canada. Both Chicana/o and border art challenge and subvert the imperialism of the U.S., and combat assimilation by either the U.S. or Mexico, yet they acknowledge its affinities to both.[12]

"Chicana" artist. "Border" artist. These are adjectives labeling identities. Labeling impacts expectations. Is "border" artist just another label that strips legitimacy from the artist, signaling that s/he is inferior to the adjectiveless artist, a label designating that s/he is only capable of handling ethnic, folk, and regional subjects and art forms? Yet the dominant culture consumes, swallows whole the ethnic artist, sucks out her/his vitality, and then spits out the hollow husk along with its labels (such as Hispanic). The dominant culture shapes the ethnic artist's identity if s/he does not scream loud enough and fight long enough to name her/himself. Until we live in a society where all people are more or less equal and no labels are necessary, we need them to resist the pressure to assimilate.

I cross the room. Codices hang on the walls. I stare at the hieroglyphics: the ways of a people–their history and culture–put on paper beaten from *maguey* leaves. Faint traces in red, blue, and black ink left by their artists, writers, and scholars. The past is hanging behind glass. We, the viewers in the present, walk around and around the glass–boxed past. I wonder who I used to be, I wonder who I am. The border artist constantly reinvents her/himself. Through art s/he is able to re-read, reinterpret, re-envision and reconstruct her/his culture's present as well as its past. This capacity to construct meaning and culture privileges the artist. As a cultural icon for her/his ethnic community, s/he is highly visible. But there are drawbacks to having artistic and cultural power—the relentless pressure to produce, being put in the position of representing her/his entire *pueblo*, and carrying all the ethnic culture's baggage on her/his *espalda*, while trying to survive in a gringo world. Power and the seeking of greater power may create a self-centered ego or a fake public image, one the artist thinks will make her/him acceptable to her/his audience. It may encourage self-serving hustling—all artists have to sell themselves in order to get grants, get published, secure exhibit spaces, and good reviews. But for some, the hustling outdoes the artmaking.

The Chicana/o border writer/artist has finally come to market. The problem now is how to resist corporate culture while asking for and securing its patronage and dollars, and without resorting to "mainstreaming" the work. Is this complicity on the part of the border artist in the appropriation of her/his art by the dominant dealers of art? And if so, does this constitute a self-imposed imperialism? The impact that money and making it has on the artist is a little

[10] See *Chicano Art: Resistance and Affirmation, 1965-1985*, 21. For a good presentation of the historical context of Chicana/o art see especially Shifra M. Goldman and Tomás Ybarra-Frausto, "The Political and Social Contexts of Chicano Art," in *Chicano Art: Resistance and Affirmation, 1965-1985*, 83-95.

[11] For a discussion of Chicano posters, almanacs, calendars and cartoons that join "images and texts to depict community issues as well as historical and cultural themes," metaphorically link Chicano struggles for self-determination with the Mexican revolution and establish "a cultural and visual continuum across borders" see Tomás Ybarra-Fausto, "Grafica/Urban Iconography" in *Chicano Expressions: A New View in American Art*, exhibition catalogue (New York, New York: INTAR Latin American Gallery, 1986), 21-24.

[12] Among the alternative galleries and art centers that combat assimilation are the Guadalpe Cultural Arts Center in San Antonio, Texas, Mexic-Arte Museum and Sin Fronteras Gallery in Austin, Texas, and the Mission Cultural Center in San Francisco .

explored area, though the effect of lack of money has been well documented (as evidenced in the "starving artist" scenario).

Artistic ideas that have been incubating and developing at their own speed have come into their season—now is the time of border art. Border art is an art that supercedes the pictorial. It depicts both the soul of the artist and the soul of the *pueblo*. It deals with who tells the stories and what stories and histories are told. I call this form of visual narrative *autohistorias.* This form goes beyond the traditional self-portrait or autobiography; in telling the writer/artist's personal story, it also includes the artist's cultural history. The altars I make are not just representations of myself, they are representations of Chicana culture. *El arte de la frontera* is community- and academically-based—many Chicana/o artist have M.A.s and Ph.D.s and hold precarious teaching positions on the fringes of universities. To make, exhibit, and sell their artwork, and to survive, *los artistas* band together collectively.

Finally, I find myself before the reconstructed statue of the newly unearthed *el dios murciélago,* the bat god with his big ears, fangs, and protruding tongue, representing the vampire bat associated with night, blood, sacrifice, and death. I make an instantaneous association of the bat man with the *nepantla* stage of border artists—the dark cave of creativity where they hang upside down, turning the self upside down in order to see from another point of view, one that brings a new state of understanding. I wonder what meaning this bat figure will have for other Chicanas/os, what artistic symbol they will make of it, and what political struggle it will represent. Perhaps like the home/public altars, which expose both the United States' and Mexico's national identity, the *murciélago* god questions the viewer's unconscious collective and personal identity and its ties to her/his ancestors. In border art there is always the specter of death in the background. Often *las calaveras* (skeletons and skulls) take a prominent position—and not just of *el día de los muertos* (November 2). *De la tierra nacemos,* from earth we are born, *a la tierra retornamos,* to earth we shall return, *a dar lo que ella nos dió,* to give back to her what she has given. Yes, I say to myself, the earth eats the dead, *la tierra se come a los muertos.*

I walk out of the *Aztec* exhibit hall and turn in the Walkman with the Olmos tape. It is September 26, *mis cumpleaños.* I seek out the table with the computer, key in my birthdate, and there on the screen is my Aztec birth year and ritual day name: 8 Rabbit, 12 Skull. In that culture, I would have been named Matlactli Omome Mizuitzli. I stick my chart under the rotating rubber stamps, press down, pull it out, and stare at the imprint of the rabbit (symbol of fear and of running scared) pictograph and then of the skull (night, blood, sacrifice, and death). Very appropriate symbols in my life, I mutter. It's so *raza. ¿Y qué?*

At the end of my five–hour "tour," I walk out of the museum to the parking lot with aching feet and questions flying around my head. As I wait for my taxi, I ask myself, What direction will *el arte fronterizo* take in the future? The multi-subjectivity and split-subjectivity of border artists creating various counter arts

113

will continue, but with a parallel movement where a polarized us/them, insiders/outsiders culture clash is not the main struggle, where a refusal to be split will be a given.

The border is a historical and metaphorical site, *un sitio ocupado*, an occupied borderland where single artists and collaborating groups transform space, and the two home territories, Mexico and the United States, become one. Border art deals with shifting identities, border crossings, and hybridism. But there are other borders besides the actual Mexico/United States *frontera.* Juan Davila (a Chilean artist who has lived in Australia since 1974), in his oil painting*Wuthering Heights* (1990), depicts Juanito Leguna, a half-caste, mixed breed transvestite. Juanito's body is a simulacrum parading as the phallic mother, with a hairy chest and tits.[13] Another Latino artist, Rafael Barajas (who signs his work as "El Fisgón"), has a mixed media piece titled *Pero eso si...soy muy macho* (1989). It shows a Mexican male wearing the proverbial sombrero taking a siesta against the traditional cactus, tequila bottle on the ground, gunbelt hanging from a *nopal* branch. But the leg protruding from beneath the sarape-like mantle is wearing a high-heeled shoe, hose, and garterbelt. It suggests another kind of border crossing—genderbending.[14]

As the taxi whizzes me to my hotel, my mind reviews image after image. Something about who and what I am and the 200 "artifacts" I have just seen does not feel right. I pull out my "birth chart." Yes, cultural roots are important, *but I was not born at Tenochitlán in the ancient past nor in an Aztec village in modern times. I was born and live in that in-between space,* nepantla, *the borderlands.* Hay muchas razas *running in my veins,* mezcladas dentros de mi, otras culturas *that my body lives in and out of, and a white man who constantly whispers inside my skull. For me, being Chicana is not enough. It is only one of my multiple identities. Along with other border* gente, *it is at this site and time,* en este tiempo y lugar, *where and when, I create my identity* con mi arte.

• • • • • • • • •

I thank Dianna Williamson and Clarissa Rojas, my literary assistants, for their invaluable and incisive critical comments and suggestions, Natasha Bonilla Martinez for editing, and Gwendolyn Gómez for translating this essay. Thanks to Kathryn Kanjo for the opportunity to participate in the *La Frontera/The Border* exhibition. Finally, *gracias* also to Servicio de la Raza Chicano Center in Denver for the pricey and hard-to-get ticket to the opening of the *Aztec* exhibition.

[13] See Guy Brett, *Transcontinental: An Investigation of Reality* (London: Verso, 1990). The book, which accompanied the exhibit at Ikon Gallery in Birmingham and Cornerhouse, Manchester, explores the work of nine Latin American artists: Waltercio Caldas, Juan Davila, Eugenio Dittborn, Roberto Evangelista, Victor Grippo, Jac Leirner, Cildo Meireles, Tunga, and Regina Vater.

[14] See *ex profeso, recuento de afinidades colectiva plástica contemporánea: imágenes: gay-lésbicas-eróticas* put together by Círculo Cultural Gay in Mexico City and exhibited at Museo Universitario del Chopo during *la Semana Cultural Gay de 1989, junio 14-23.*

El guardia del museo toma nuestro boleto. Entramos a la simulación de Tenochtitlan, la capital Azteca, como se cree que existía antes de que los colonizadores europeos la destruyeran. Es día de la inauguración de la exposición *"Azteca: El Mundo de Moctezuma"*, en el Museo de Historia Natural de Denver. *El legado indígena. Aquí, ante mis ojos, está la cultura de nuestros antepasados indígenas. Sus símbolos y metáforas todavía viven en la gente chicana/mexicana.* Una vez más me llama la atención como los artistas y escritores chicanos sienten el impacto de las artes, comida y costumbres del México antiguo. Estas imágenes las reflejamos constantemente en el teatro, cine, per*formance*, pintura, danza, escultura y literatura en versiones revitalizadas y modernizadas. *La negación sistemática de la cultura mexicana-chicana en los Estados Unidos impide su desarrollo haciéndolo, este un acto de colonización.* Somos un pueblo que ha sido despojado de nuestra historia, idioma, identidad y orgullo; una y otra vez hurgamos imaginativamente en nuestras raíces culturales haciendo arte de nuestros hallazgos. Me pregunto, ¿qué significa para mi, esta *jotita*, esta chicana lesbiana, esta *mexicatejana*, el entrar a un museo y contemplar objetos indígenas que alguna vez fueron usados por mis antepasados? Encontraré aquí mi identidad histórica e indígena y su mestizaje antiguo? Saco una libreta y tomo apuntes sobre los artefactos de barro, piedra, jade, hueso, plumas y tela. Me desconcierta el saber que yo también pasivamente me apropio y consumo una cultura indígena. Nosotros (los niños del Servicio de la Raza con los que entré y yo), estamos siendo educados sobre nuestras raíces culturales por personas blancas. La esencia de la colonización: robar una cultura para luego regurgitarles a los "nativos" una versión blanca.

La exposición se declara como un acto de buena voluntad entre Estados Unidos y México, como un puente atravesando la frontera. La frontera de México/Estados Unidos es un lugar donde muchas culturas diferentes se "tocan", y los terrenos permeables, flexibles, ambiguos y cambiantes, se prestan a imágenes híbridas. La frontera es el sitio de resistencia, de ruptura, de explosión y de armar fragmentos para crear un nuevo ensamblado. Los artistas de la frontera cambian el punto de referencia. Al interrumpir las claras separaciones entre culturas, crean una mezcla cultural, una *mestizada*, en sus obras de arte. Cada artista se localiza a si mismo(a) en este *lugar* fronterizo, destruyéndolo y reconstruyéndolo.

Al caminar por la primera sala reflexiono en que el museo, con valor y tomando algunos riesgos, podría ser una especie de "territorio fronterizo" donde las culturas coexistan en un mismo sitio. Veo los videos, escucho las presentaciones de diapositivas y oigo al personal del museo explicar partes de la exposición. Me enoja que todas estas personas hablan como si los aztecas y su cultura hubieran muerto hace cientos de años cuando en realidad hay 10,000 sobrevivientes aztecas viviendo en México.

Me paro ante el cuerpo desmembrado de la diosa de la luna, Coyolxauhqui, huesos saliendole de las cavidades. La diosa guerrera con campanas en las mejillas y cinto

**BORDER *ARTE:*
*NEPANTLA,
EL LUGAR
DE LA FRONTERA***
Gloria Anzaldúa
Traducido del inglés

de serpiente, hace recordar lo que la cultura dominante repetidamente trata de hacer con la cultura mexicana en Estados Unidos: destrozarla y dispersar los fragmentos al viento. Esta exposición, vistosa, preempaquetada y con un costo de $3.5 millones, ejemplifica este desmembramiento. Fijo la mirada en la enorme piedra redonda de la diosa. Me parece la encarnación de la resistencia y la vitalidad de la escritora/artista chicana/mexicana. Por su energía bélica y vigorosa puedo ver semejanzas entre la diosa de la luna y el *"Retrato de la Artista Como la Virgen de Guadalupe"*, 1978 , de Yolanda López; representa a una mujer chicana/mexicana que sale corriendo de la aureola ovalada con el manto tradicional de la virgen en una mano y una serpiente en la otra. El *retrato* ilustra el renacimiento cultural de la chicana quien lucha por liberarse de los opresivos canones sexuales.[1] La lucha y dolor de este renacer también es representado elocuentemente por Marsha Gómez en sus obras de tierra y esculturas de barro como *"Esta Madre No Se Vende"*.

Por el *walkman* la voz silbante, susurrante del chicano Edward James Olmos interrumpe mis pensamientos y me lleva a la base serpentina de la reconstrucción de un templo de 16 pies de altura del cual eran arrojados los sacrificados, dejando los escalones ensangrentados. A mi alrededor oigo las palabras culturalmente ignorantes y reprobadoras de blancos, quienes, horrorizados por los sanguinarios aztecas, ojiabiertos y fascinados, vorazmente consumen las exóticas imágenes. Aunque yo también soy una consumidora atónita, siento que estas obras de arte son parte de mi legado. Recuerdo haber visitado a la artista chicana-tejana Santa Barraza en su taller en Austin a mediados de los años setenta. Platicamos sobre la unión y apropiación de símbolos culturales y las técnicas de los artistas en busca de raíces espirituales y culturales. Mientras caminaba por su taller me sorprendió ver las coloridas imágenes de la Virgen de Guadalupe sobre las paredes y esparcidas sobre mesas y repisas. Las tres "madres", la Virgen de Guadalupe, la Malinche y la Llorona son figuras culturales que las artistas y escritoras chicanas "releemos" en nuestras obras. Ahora, dieciséis años más tarde, Barraza examina las interpretaciones de los códices precolombinos, reclamando su identidad mestiza, cultural e histórica. Sus "códices" están bordeados por *milagros* y *ex votos*.[2] Usando el formato de las artes populares, Barraza hace *retablos*, testimonios de milagros tradicionalmente pintados sobre hoja de lata, una técnica introducida al México colonial por los españoles. Uno de sus retablos religiosos es de la Malinche con un maguey (el maguey es el símbolo del renacimiento de Barraza). Como muchas artistas chicanas, su trabajo explora "símbolos y mitos indígenas mexicanos en un contexto histórico y contemporáneo, como mecanismo de resistencia a la opresión y la asimilación".[3] Una vez más poso la vista sobre la Coyolxauhqui. No, no está a la venta, ni tampoco la Lupe, la Llorona o la Chingada, en ninguna de sus versiones: la original y la moderna.

Las melodiosas recitaciones en náhuatl que interpreta Olmos, me recuerdan que los aztecas, su idioma y sus culturas autóctonas siguen vivos. Aunque me pregunto si Olmos y nosotros los artistas y escritores chicanos hemos hecho mal uso de las

[1] Amalia Mesa Baines, *"El Mundo Femenino:* Chicana Artists of the Movement—A Commentary on Development and Production" en *Chicano Art: Resistance and Affirmation, 1965-1985,* catálogo de la exposición editado por Richard Griswold del Castillo, Teresa McKenna e Yvonne Yarbro-Bejarano. Los Angeles, California, Wight Gallery, Universidad de California, 1991.

[2] Ver ensayo por Luz María y Ellen J. Stekert en el catálogo de la exposición *Santa Barraza.* Sacramento, California, La Raza/Galería Posada, 1992.

[3] Santa Barraza es citada en "Women artists of color share world of sruggle", por Jennifer Heath en *The Sunday Camera,* 8 de marzo de 1992, 9c.

imágenes y del idioma náhuatl, el escuchar las palabras y el ver las imágenes me levanta el ánimo. Siento que soy parte de algo muy profundo fuera de mi propio ser. El sentirse conectado y en comunidad es lo que compele a los artistas/ escritores chicanos a sumergirse, tamizar y recrear las imágenes indígenas.

Me pregunto sobre el origen del *arte de la frontera.* El arte fronterizo recuerda sus raíces, el arte religioso y el popular frecuentemente son uno solo. Recuerdo los nichos y retablos que había visto recientemente en varias galerías y museos como el Denver Metropolitan State College Art Museum. Las piezas de altar son colocadas dentro de cajas abiertas hechas de madera, hojalata o cartón. Las cajitas contienen figuras tridimensionales como la Virgen, fotos de antepasados, velas, manojos de hierbas atadas. En realidad son pequeñas instalaciones. Yo hago las mías de cajas de puros o huacales de verduras que encuentro tirados en las calles antes de llegar el recolector de la basura. Los retablos varían de los estrictamente tradicionales a los más modernos de formas abstractas. Santa Barraza, Yolanda M. López, Marcia Gómez, Carmen Lomas Garza y otras chicanas conectan su arte con la vida diaria y lo político, lo sagrado y lo estético.[4]

Paso de los objetos del mundo sagrado en aparadores de vidrio, a Tlatelolco, al mercado abierto, popular, esparcido con canastas de chiles, aguacates y nopales sobre petates, y patos colgando en jaulas de madera. Pienso en como el arte de la frontera, criticando las viejas y erradas representaciones de la frontera México/ Estados Unidos, intenta representar al "mundo real" de la gente haciendo su vida diaria. Pero presenta a este mundo y a su gente en más que en un simple vistazo superficial de la vida diaria. Si mira uno más allá de lo obvio, se ve la conexión con el mundo espiritual, con el más allá, y con otras realidades. En el "mundo antiguo" el arte era/es funcional y sagrado además de estético. En el momento en que el arte popular y las bellas artes se separaron, el metate (piedra volcánica plana y porosa y rodillo usados para moler maíz) y el huipil (blusa)[5] fueron colocados en museos por curadores de arte occidental. Muchos de estos oficiantes creen que solo los objetos de arte de las culturas muertas deben ser exhibidos en museos. Según una amiga[6] que recientemente regresó de América Central, hay un museo en la Ciudad de Guatemala en donde se exhiben ropas indígenas como si fueran prendas únicamente del pasado. Se hacía poca mención de las mujeres que vió tejiendo las mismas prendas y usando los mismos métodos que sus antepasados. No obstante, los hombres de Todos Santos, una comunidad guatemalteca, usan pantalones rojos mientras que los hombres de otra área los usan azules. Algunos pueblos indígenas fueron forzados a usar ropa de ciertos colores para que los patrones pudieran distinguir a sus peones. Los pantalones rojos de los hombres reflejan la colonización de su cultura. De esta manera, la colonización influye en las vidas y los objetos de los colonizados y el patrimonio artístico se modifica.

Llego a un aparador de vidrio donde se acurruca el esqueleto de un jaguar sobre una tela y con una piedra en su boca abierta. La piedra representa el corazón.

[4] Ver el bellísimamente ilustrado libro bilingüe para niños *Family Pictures/ Cuadros de Familia* por Carmen Lomas Garza, en particular "Camas para Soñar/Beds for Dreaming". San Francisco, California: Children's Book Press, 1990. Garza exhibe tres piezas en La *Frontera/The Border: Arte Sobre la Experiencia Fronteriza México/Estados Unidos.*

[5] Los huipiles mayas son grandes blusas rectangulares que describen el cosmos maya. Representan al mundo como un diamante. Los cuatro lados del diamante representan los bordes del espacio y el tiempo, los diamante más pequeños en cada esquina, los puntos cardinales. El tejedor hace un mapa del cielo y del más allá.

[6] Dianna Williamson, junio de 1992.

Mentalmente trazo el simbolismo espiritual y religioso del jaguar desde sus orígenes olmecas, hasta las máscaras de jaguar usadas hoy en día por personas que ya no saben que el jaguar está conectado a la lluvia, o que Tláloc, el jaguar, la serpiente y la lluvia se entrelazan estrechamente.[7] A través de los siglos, una cultura hace contacto con otra y tiene influencia sobre ella, transmitiéndole sus metáforas y sus dioses antes de morir (las metáforas son dioses). La nueva cultura adopta, modifica, y enriquece estas imágenes y ella, en turno, las transmite de nuevo. El proceso se repite hasta que los significados originales de las imágenes son guardados en el inconsciente. Lo que brota a la superficie son las imágenes más importantes de la cultura y la era prevaleciente. Sin embargo, el artista de alguna manera hace contacto con esta reserva inconciente de significados, se conecta con aquel estado de *nepantla*, aquel estado de transición entre dos épocas, y la frontera entre dos culturas. Los artistas chicanos ahora "leen" este cenote, este *nepantla* y esta frontera.

El arte y la frontera se cruzan en un espacio liminar donde la gente de la frontera, especialmente los artistas, viven en un "nepantla". *Nepantla*, en náhuatl, es un estado intermedio, ese terreno incierto que uno cruza al mudarse de un lugar a otro, al cambiar de clase, raza, o condición sexual, al pasar de una identidad a otra nueva. El inmigrante mexicano, al momento de cruzar el alambrado al "paraíso" hostil del norte, Estados Unidos, es atrapado en un *nepantla*. Otros quienes podrían encontrarse en este confuso espacio de transición son personas heterosexuales declarándose lesbianas, gay, bi o transexuales, o personas de clase trabajadora cruzándose a la clase media. Otros que por épocas son habitantes de *nepantla* son el marginado artista chicano que de pronto encuentra su trabajo exhibido en museos, o vendido por miles de dólares en galerías de prestigio, al igual que el escritor, alguna vez olvidado, cuya obra repentinamente está en el programa de estudio de todo profesor.

Veo a las tierras fronterizas como el Aleph de Jorge Luis Borges, el punto sobre la Tierra que contiene dentro de él, todos los lugares. Todas las personas en el, sean nativas o inmigrantes, blancas o de color, jotos o heterosexuales, de este lado de la frontera o del otro, son per*sonas del lugar*, gente local, todos relacionados en diferentes maneras a la frontera y al *nepantla*.

Continúo vagando de sala en sala, notando como algunas partes de la cultura azteca han sido separadas de las otras y como algunas son exhibidas juntas en una sala y a solo a unos pies de distancia, pero aún así todo parece estar dividido en categorías precisas. Esto me molesta. Abruptamente me veo en el centro de la sala de las dagas sacrificiales. Me paro ahí, inmóvil por largo tiempo, pensando en espacios y fronteras y en el desplazarse por ellos y a través de ellos. Según Edward Hall, durante la infancia nos orientamos en el espacio de una manera que está ligada a la supervivencia y a la cordura. Cuando no estamos orientados en este sentido de espacio caemos en peligro de volvernos psicópatas.[8] Cuestiono lo

[7] Roberta H. Markman y Peter T. Markman, editores *Masks of the Spirit: Image and Metaphor in Mesoamerica.* Berkeley, University of California Press, 1989.

[8] La cita exacta es: "Tenemos una incorpración del espacio fijo que es aprendida en la infancia. La orientación en el espacio está ligado a la supervivencia y a la cordura. El estar desorientado dentro del espacio es estar psicótico". Edward T. Hally Mildred Reed Hall, "The Sounds of Silence", en *Conformity and Conflict: Readings in Cultural Anthropology.* Editado por James P. Spradley y David W. McCurdy. Boston, Little, Brown and Co., 1987.

anterior ya que el estado "normal" de nosotras las mestizas viviendo en las tierras fronterizas, es el estar desorientadas en el espacio. Es la manera cuerda de arreglárselas en un planeta complejo, interdependiente, multicultural y de paso acelerado. El estar desorientado en el espacio es estar en *nepantla*. El estar desorientado en el espacio significa experimentar ataques de desdoblamiento y colapso de identidad. La frontera es un *nepantla* constante, es análoga a este planeta. Es por esto que la línea fronteriza es una metáfora recurrente en el arte de la frontera, un arte que aborda temas de identidad, cruces de frontera e imágenes híbridas. *Imágenes de Frontera* fue el título de la exposición que se llevó a cabo en junio de 1992 en el Centro Cultural de Tijuana.[9] La "Serie de Frontera" de Malaquís Montoya y los monotipos "Dos Mundos" de Irene Pérez, son ejemplos de los temas de multisubjetividad, subjetividad dividida, y de rechazo a ser dividido, que los artistas de la frontera utilizan para crear un "contra" arte.

El *nepantla* es el habitat natural de los artistas, especificamente el de artistas mestizos de la frontera que participan en las tradiciones de dos o más mundos, y quienes pueden ser binacionales. De esta manera crean otro espacio artístico, una cultura mestiza fronteriza. Cuidado con el *romance del mestizaje*, me oigo decir silenciosamente. Puede ser una ficción. Me advierto que no debo romantizar el mestizaje, es solo una ficción más, algo inventado como "cultura", o como los eventos en la vida de una persona. Pero otros escritores/artistas de la frontera y yo estamos envueltos en el.

Hay muchos obstáculos y peligros al cruzar a *nepantla*. Los artistas fronterizos son amenazados de ser apropiados por la cultura popular e instituciones del arte dominante, por intrusos que se unen a la causa en el territorio de los artistas de la frontera. Los artistas fronterizos y las artes desolladas por los recortes presupuestales del gobierno, son amenazados por la presente depresión económica, sin paralelos. Las corporaciones patrocinadoras, que juzgan proyectos con el criterio de los llamados "valores familiares", están forzando a los artistas multiculturales a que se aguanten, y se las arreglen en la inestabilidad económica y profesional. Al entrar a la tienda del museo, pienso en como el arte de la frontera se está poniendo de moda en estos tiempos neocoloniales que promueven el arte turístico y plagiado por la cultura pop. Plumas, flores de papel, y estatuillas de diosas de la fertilidad, se venden diez veces más caras que en México. Claro que la colonización, comercialización, y consumo del arte étnico (y el de escritores y artistas jotos) no tiene nada de nuevo excepto que ahora ha sido apropiado por la cultura pop. La diversidad se vende por T.V., en carteles, en líneas de moda y en aparadores de tiendas y claro, en corredores de aeropuertos y tiendas "regionales", en donde uno se puede llevar a casa un "*Saguaro*" del artista navajo R.C. Gorman o un "*Chili Dog*" de Robert Arnold, un tarro de salsa picante, y tomar un margarita en Rosie's Cantina.

Toco el pendiente de armadillo que cuelga de mi cuello y pienso, los artistas de la frontera deben hacerse de caparazones para protegerse. Entramos al silencio, nos

[9] La exposición formó parte del Festival Internacional de la Raza 92. Las obras fueron producidas en los talleres de serigrafía de Self Help Graphics, Los Angeles y en los talleres de Strike Editions en Austin, Texas. Las exposiciones fueron organizadas por Self Help Graphics y Galería Sin Fronteras de Austin, Texas.

internamos, prestamos atención a los sentimientos y a aquel cenote interior, la represa creativa donde se unen la energía femenina, de la tierra y del agua. Nos rendimos al ritmo y a la gracia de nuestras obras de arte. A través de nuestras obras cruzamos la frontera hacia niveles subjetivos de conciencia, nos deslizamos por nuevos y diversos terrenos de mestizaje. Algunos de nosotros tenemos la facultad muy desarrollada de intuir lo que viene. Sin embargo, el clima político nos impide apartarnos por completo. De hecho, los artistas de la frontera son artistas comprometidos. La mayoría somos activos políticamente en nuestras comunidades. Desconectados de la gente, los artistas de la frontera se marchitarían en el aislamiento. La comunidad nutre nuestros espíritus creativos y el estímulo de nuestros "lectores" nos inspira a seguir luchando con nuestro arte e intervenciones estéticas que subvierten al genocidio cultural.

Hace un año ojeaba el catálogo de *Arte Chicano: Resistencia y Afirmación.* Mis ojos se tropezaron sobre unos renglones escritos por la muralista chicana Judy Baca: "El arte chicano viene del surgimiento de comunidad....el arte chicano representa una postura singular que siempre se compromete con las cuestiones de su tiempo".[10] El arte chicano es una forma de arte fronterizo, un arte compartido con nuestros contrapartes mexicanos del otro lado de la frontera,[11] y con los indígenas americanos, otros grupos de color, y blancos que viven en los alrededores de la frontera México/Estados Unidos o cerca de las fronteras culturales en otras partes de Estados Unidos, México, y Canadá. Tanto el arte chicano como el fronterizo retan y subvierten el imperialismo de Estados Unidos y combaten la asimilación por parte de Estados Unidos o México, sin embargo reconoce sus afinidades con ambos paises.[12]

Artista "chicana", artista "fronteriza". Estos son adjetivos nombrando identidades. Las clasificaciones afectan las expectativas. ¿Acaso es "fronterizo" solo una clasificación más que le quita legitimidad al artista, señalando que es inferior al artista sin adjetivo, una clasificación indicando que solamente es capaz de manejar temas étnicos y folklóricos? No obstante, la cultura dominante se traga entero al artista étnico, le chupa su vitalidad y luego escupe la cáscara junto con sus clasificaciones (como hispano). La cultura dominante forma la identidad del artista étnico si este no grita y lucha para nombrarse a si mismo. Hasta que no vivamos en una sociedad donde todas las personas sean más o menos iguales, y no sean necesarias las clasificaciones, debemos mantenernos firmes ante la presión de la asimilación.

Cruzo la sala. Los códices cuelgan de las paredes. Fijo la vista en los jeroglíficos. Las costumbres de un pueblo, su historia y cultura puestas sobre papel fabricado de hojas de maguey golpeadas. Hay tenues rastros de tinta roja, azul, y negra dejados por sus artistas, escritores y sabios. El pasado cuelga tras del vidrio. Nosotros los expectadores del presente, caminamos y le damos vueltas y vueltas al pasado guardado en cajas de vidrio. Me pregunto quién era yo, me pregunto quién soy. El artista de la frontera constantemente se reinventa. Puede, a través del arte, releer, reinterpretar, revisar, y reconstruir su cultura presente, al igual que su

[10] Para una magnífica introducción al contexto histórico del arte chicano, ver "The Political and Social Contexts of Chicano Art" por Shifra M. Goldman y Tomás Ybarra-Frausto en *Chicano Art: Resistance and Affirmation, 1965-1985,* pp. 83-95.

[11] Para una discusión de carteles, almanaques, caricaturas y calendarios chicanos que unen "imágenes y textos representando problemas de la comunidad al igual que temas históricos y culturales", que metafóricamente vinculan las luchas de autodeterminación del chicano con la revolución mexicana y establece "un continuo cultural y visual a través de las fronteras", ver "Gráfica/Urban Iconography" por Tomás Ybarra-Frausto en el catálogo de la exposición *Chicano Espressions: A New View in American Art.* Nueva York, INTAR Latin American Gallery, 1986, pp. 21-24

[12] Entre las galerías y centros de arte alternativos que combaten la asimilación están el Guadalupe Cultural Arts Center en San Antonio, Texas, el Museo Mexic-Arte y Sin Fronteras Gallery en Austin, Texas, y el Mission Cultural Center en San Francisco.

pasado. Esta capacidad de construir significado y cultura es privilegio del artista. Por ser iconos culturales de sus comunidades étnicas son sumamente visibles. Pero el poseer el poder artístico y cultural tiene desventajas; la implacable presión de producir, el estar en la posición de representar a un pueblo entero y llevar el bagaje cultural étnico sobre las espaldas mientras se trata de sobrevivir en un mundo gringo. El poder y la búsqueda de más poder pueden producir egocentrismo o una falsa imagen pública, una imagen que el artista piensa lo hará más aceptable a sus expectadores. Esto puede resultar en auto-padroteo, todos los artistas tienen que venderse para conseguir subvenciones, ser publicados, espacios donde exhibir y buenas críticas. Para algunos el padrotearse supera al trabajo artístico.

El escritor/artista chicano/fronterizo ha llegado al mercado. El problema ahora es cómo resistir la cultura corporativa mientras uno pide y asegura su patrocinio y sus dólares, y sin recurrir a que la obra pase a ser parte de la corriente principal. ¿Es cómplice el artista fronterizo en la apropiación de su arte por los negociantes de arte dominantes? Si lo es, ¿constituye ésto un imperialismo autoimpuesto? El efecto que tiene el dinero sobre los artistas es una área poco explorada, aunque la falta de dinero ha sido bien documentada (y evidenciada en la trama de los artistas "muertos de hambre").

Las ideas artísticas que se han incubado y desarrollado a velocidad propia han llegado a su punto, ha llegado el momento del arte fronterizo. El arte fronterizo es un arte que reemplaza lo pictórico, representa tanto el alma del artista y del pueblo. Se trata del que relata los cuentos y de estos relatos e historias. A este tipo de narrativas visuales las llamo *autohistorias*. Este formato va más allá de los autorretratos o las autobiografías tradicionales; al contar la vida personal del artista/escritor también se incluye su historia cultural. Los altares que hago no son solamente representaciones de mi misma, son representaciones de la cultura chicana. El arte de la frontera tiene bases en la comunidad y en la academia, muchos artistas chicanos tienen maestrías y doctorados y mantienen precarias posiciones de profesores en los márgenes de las universidades. Para hacer, exhibir y vender sus obras, y para sobrevivir, los artistas se unen colectivamente.

Finalmente me encuentro ante la estatua reconstruída del recientemente excavado dios murciélago, con sus grandes orejas, dientes, y lengua protuberante, representando al vampiro asociado con la noche, con el sacrificio de sangre y con la muerte. Instantáneamente asocio al hombre murciélago con los artistas fronterizos en el *nepantla*, la obscura cueva de la creatividad donde cuelgan boca abajo, volteando el ánima boca abajo para poder ver desde otro punto de vista, uno que aporte otro grado de entendimiento. Me pregunto qué significado tendrá esta figura de murciélago para otros chicanos, qué símbolo artístico harán de el y qué lucha política representará. Quizá, como los altares caseros/públicos los cuales exponen tanto la identidad nacional mexicana como la de Estados Unidos, el dios murciélago cuestiona el inconciente colectivo y la identidad personal del lector y

sus lazos con sus antepasados. El fantasma de la muerte siempre está presente en el trasfondo del arte de la frontera. A menudo las calaveras toman un lugar predominante, y no solamente el día de muertos (2 de noviembre). De la tierra nacemos, a la tierra regresamos, a devolverle lo que ella nos dio. Sí, me digo a mi misma, la tierra se come a los muertos.

Salgo exposición *Azteca* y devuelvo el "walkman" con la cinta de Olmos. Es el 26 de septiembre, mi cumpleaños. Busco la mesa con la computadora, tecleo mi fecha de nacimiento y en la pantalla aparece mi año de nacimiento azteca y mi día ritual: ocho conejo, doce calavera. En esa cultura me hubieran llamado Matlactli Omome Mitzuitzli. Meto mi diagrama debajo de los sellos de goma que rotan, presiono, lo saco y veo la impresión pictográfica de un conejo (símbolo del temor, de salir corriendo), y de una calavera (noche, sacrificio de sangre y muerte). Simbología muy apropiada para mi vida, murmuro. Es tan raza. ¿Y qué?

Al final de mi recorrido de cinco horas salgo del museo al estacionamiento con pies adoloridos y preguntas revoloteando en la cabeza. Al esperar mi taxi me pregunto. ¿Qué dirección tomará el arte fronterizo en el futuro? La multisubjetividad y la subjetividad dividida de los artistas de la frontera que producen "contra" arte continuará, pero en un movimiento paralelo en que la lucha principal no será la polarización entre nosotros/ellos, los de adentro/los de afuera. El rechazo a ser divididos será un hecho.

La frontera es un sitio histórico y metafórico, un sitio ocupado donde artistas solos y en grupos transforman el espacio, y los dos territorios de origen, México y Estados Unidos, se convierten en uno solo. El arte fronterizo trata de identidades cambiantes, cruces de frontera e hibridismo. Pero hay otros confines además de la frontera real de México/Estados Unidos. El cuadro *"Wuthering Heights"* (1990) de Juan Dávila (artista chileno que ha vivido en Australia desde 1974), representa a Juanito Leguna, un transvestista de media casta y sangre mixta. El cuerpo de Juanito es una imitación que se pavonea y se hace pasar por la madre fálica con pelo en pecho y tetas.[13] Otro artista latino, Rafael Barajas (quien firma como "El Fisgón"), tiene una pieza en técnica mixta titulada *Pero eso sí... soy muy macho* (1989). Muestra a un hombre mexicano portando el proverbial sombrero, tomando una siesta recargado en el nopal tradicional, botella de tequila en el suelo, cartuchera colgando del nopal. Pero una pierna que se asoma por debajo del sarape luce un zapato de tacón alto, media y liguero. Sugiere otro tipo de cruce, a lo andrógino.[14]

Al llevarme el taxi al hotel, mi mente repasa imagen tras imagen. Algo no me parece bien de lo que soy y de los 200 "artefactos" que vi. Saco mi "diagrama de nacimiento". Sí, las raíces culturales son importantes, *pero no nací en el Tenochtitlan del pasado ni en un pueblo azteca de tiempos modernos, nací y vivo en este espacio intermedio, nepantla, las tierras fronterizas. Hay muchas razas, mezcladas dentro de mi, corren por mis venas, existen otras culturas de las que entra y sale mi cuerpo, y un hombre*

[13] Ver *Transcontinental: An Investigation of Reality* por Guy Brett, Londres, Verso,1990. Este libro que acompañó la exposición en la Ikon Gallery en Birmingham y Cornerhouse, Manchester, explora el trabajo de nueve artistas latinoamericanos: Waltercio Caldas, Juan Dávila, Eugenio Dittborn, Roberto Evangelista, Victor Grippo, Jac Leirner, Cildo Meireles, Tunga y Regina Vater.
[14] Ver ex *profeso, recuento de afinidades. Colectiva plástica contemporánea: imágenes gay-lésbicas-eróticas,* organizada por el Círculo Cultural Gay en la Ciudad de México y exhibida en el Museo Universitario del Chopo durante la Semana Cultural Gay de 1989, junio 14-23.

blanco que murmura constantemente en mi cráneo. Para mi el ser chicana no es suficiente, es solo una de mis múltiples identidades. Junto con la demás gente de la frontera, es en este tiempo y lugar, el donde y cuando, creo mi identidad con mi arte.

• • • • • • • • •

Gracias a Dianna Williamson y Clarissa Rojas, mis asistentes literarias, por sus valiosos e incisivos comentarios y sugerencias, a Natasha Martínez Bonilla por la edición, y a Gwendolyn Gómez por la traducción de este ensayo. Le agradezco a Kathryn Kanjo la oportunidad de participar en la exposición de *La Frontera/ The Border*. Finalmente, gracias al Sevicio de la Raza, un centro chicano en Denver, por el tan preciado y difícil de encontrar boleto a la inauguración de la exposición *Azteca*.

We're waiting for the awful grandmother who is inside dropping pesos into *la ofrenda* box before the altar to La Divina Providencia. Lighting votive candles and genuflecting. Blessing herself and kissing her thumb. Running a crystal rosary between her fingers. Mumbling, mumbling, mumbling.

There are so many prayers and promises and thanks-be-to-God to be given in the name of the husband and the sons and the only daughter who never attend mass. It doesn't matter. Like La Virgen de Guadalupe, the awful grandmother intercedes on their behalf. For the grandfather who hasn't believed in anything since the first PRI elections. For my father, El Periquín, so skinny he needs his sleep. For Auntie Light-skin, who only a few hours before was breakfasting on brain and goat tacos after dancing all night in the pink zone. For Uncle Fat-face, the blackest of the black sheep—*Always remember your Uncle Fat-face in your prayers.* And Uncle Baby—*You go for me, Mamá—God listens to you.*

The awful grandmother has been gone a long time. She disappeared behind the heavy leather outer curtain and the dusty velvet inner. We must stay near the church entrance. We must not wander over to the balloon and punch-ball vendors. We cannot spend our allowance on fried cookies or Familia Burrón comic books or those clear cone-shaped suckers that make everything look like a rainbow when you look through them. We cannot run off and have our picture taken on the wooden ponies. We must not climb the steps up the hill behind the church and chase each other through the cemetery. We have promised to stay right where the awful grandmother left us until she returns.

There are those walking to church on their knees. Some with fat rags tied around their legs and others with pillows, one to kneel on, and one to flop ahead. There are women with black shawls crossing and uncrossing themselves. There are armies of penitents carrying banners and flowered arches while musicians play tinny trumpets and tinny drums.

La Virgen de Guadalupe is waiting inside behind a plate of thick glass. There's also a gold crucifix bent crooked as a mesquite tree when someone once threw a bomb. La Virgen de Guadalupe on the main altar because she's a big miracle, the crooked crucifix on a side altar because that's a little miracle.

But we're outside in the sun. My big brother Junior hunkered against the wall with his eyes shut. My little brother Keeks running around in circles.

Maybe and most probably my little brother is imagining he's a flying feather dancer, like the ones we saw swinging high up from a pole on the Virgin's birthday. I want to be a flying feather dancer too, but when he circles past me he shouts, "I'm a B-Fifty-two bomber, you're a German," and shoots me with an invisible machine gun. I'd rather play flying feather dancers, but if I tell my brother this, he might not play with me at all.

"*Girl*. We can't play with a *girl*." *Girl*. It's my brothers' favorite insult now instead of "sissy." "You *girl*," they tell each other. "You throw that ball like a *girl*."

I've already made up my mind to be a German when Keeks swoops past again, this time yelling, "I'm Flash Gordon. You're Ming the Merciless and the Mud People." I don't mind being Ming the Merciless, but I don't like being the Mud People. Something wants to come out of the corners of my eyes, but I don't let it. Crying is what *girls* do.

I leave Keeks running around in circles—"I'm the Lone Ranger, you're Tonto." I leave Junior squatting on his ankles and go look for the awful grandmother.

Why do churches smell like the inside of an ear? Like incense and the dark and candles in blue glass? And why does holy water smell of tears? The awful grandmother makes me kneel and fold my hands. The ceiling high and everyone's prayers bumping up there like balloons.

If I stare at the eyes of the saints long enough, they move and wink at me, which makes me a sort of saint too. When I get tired of winking saints, I count the awful grandmother's moustache hairs while she prays for Uncle Old, sick from the worm, and Auntie Cuca, suffering from a life of troubles that left half her face crooked and the other half sad.

There must be a long, long list of relatives who haven't gone to church. The awful grandmother knits the names of the dead and the living into one long prayer fringed with the grandchildren born in that barbaric country with its barbarian ways.

I put my weight on one knee, then the other, and when they both grow fat as a mattress of pins, I slap them each awake. *Micaela, you may wait outside with Alfredito and Enrique.* The awful grandmother says it all in Spanish, which I understand when I'm paying attention. "What?" I say, though it's neither proper nor polite. "What?" which the awful grandmother hears as "¿*Güat?*" But she only gives me a look and shoves me toward the door.

After all the dust and dark, the light from the plaza makes me squinch my eyes like if I just came out of the movies. My brother Keeks is drawing squiggly lines on the concrete with a wedge of glass and the heel of his shoe. My brother Junior squatting against the entrance, talking to a lady and man.

They're not from here. Ladies don't come to church dressed in pants. And everybody knows men aren't supposed to wear shorts.

"¿*Quieres chicle?*" the lady asks in a Spanish too big for her mouth.

"*Gracias.*" The lady gives him a whole handful of gum for free, little cellophane cubes of Chiclets, cinnamon and aqua and the white ones that don't taste like anything but are good for pretend buck teeth.

"*Por favor*," says the lady. "*¿Un foto?*" pointing to her camera.

"*Si.*"

She's so busy taking Junior's picture, she doesn't notice me and Keeks.

"Hey, Michele, Keeks. You guys want gum?"

"But you speak English!"

"Yeah," my brother says, "we're Mericans."

We're Mericans, we're Mericans, and inside the awful grandmother prays.

Esperamos a la abuela terrible quien está adentro, metiéndole pesos a la caja de la ofrenda frente al altar de la Divina Providencia. Prendiendo veladoras e hincándose. Persignándose y besándose el pulgar. Resbalando un rosario de cristal entre los dedos. Murmurando, murmurando, murmurando.

Hay tantas oraciones y promesas y a-Dios-Gracias que deben ser dadas en nombre del esposo y de los hijos y de la hija única quiénes nunca van a misa. No importa. Así como la Virgen de Guadalupe, la abuela terrible intercede a favor de ellos. Por el abuelo quien no ha creído en nada desde las primeras elecciones del PRI. Por mi padre, El Periquín, tan flaco que necesita descansar. Por la tía Güera, quien hace solamente pocas horas desayunaba tacos de sesos y cabrito después de haber bailado toda la noche en la Zona Rosa. Por el tío Chato, la más negra de las ovejas _Siempre recuerda a tu tío Chato en tus oraciones_. Y el tío Baby _Tu ve por mí, mamá, Dios sí te escucha_.

La abuela terrible se ha ido por largo rato. Desapareció tras la pesada cortina exterior de cuero y la polvosa cortina interior de terciopelo. Tenemos que quedarnos cerca de la entrada. No debemos alejarnos hacia donde están los globeros. No podemos gastar nuestros domingos en gorditas o cuentos de la Familia Burrón o en pirulís que hacen que todo parezca un arco iris cuando se mira a través de ellos. No podemos escaparnos para que nos tomen fotos sobre caballitos de madera. No debemos subir los escalones detrás de la iglesia y corretearnos por el panteón. Prometimos quedarnos donde nos dejó la abuela terrible hasta que regresara.

Están los que marchan a la iglesia de rodillas. Algunos con trapos gordos atados alrededor de sus piernas y otros con almohadas, una para hincarse y la otra para arrojarse de frente. Hay mujeres de rebozos negros persignándose y volviéndose a persignar. Hay ejércitos de penitentes llevando estandartes y arcos floridos mientras músicos tocan agudos tambores y trompetas.

La Virgen de Guadalupe espera adentro, detrás de un vidrio grueso. También hay un crucifijo torcido como un árbol de mezquite al cual alguna vez le arrojaron una bomba. La Virgen de Guadalupe está en el altar principal porque es un milagro grande, el crucifijo torcido en un altar lateral porque es un milagro chiquito.

Pero estamos afuera en el sol. Junior, mi hermano mayor acurrucado contra la pared con los ojos cerrados. Mi hermanito Keeks corre en círculos. Quizá, y lo más probable es que mi hermanito se está imaginando que es un danzante volador, como los que vimos colgados a lo alto de un poste en el cumpleaños de la Virgen. Yo también quiero ser un danzante volador pero cuando pasa junto a mi grita, _Soy un bombardero B-cincuenta y dos, tu eres un alemán_ y me dispara con una ametralladora invisible. Preferiría jugar a los danzantes voladores pero si le digo a mi hermano no va a querer jugar nada conmigo. "*Niña. No podemos* jugar con una *niña*". En vez de "mariquita", ahora es *niña* el insulto favorito de mis hermanos. "*Niña*", se gritan, "avientas la pelota como una *niña*."

Ya me decidí a ser un alemán cuando Keeks pasa de picada otra vez, ahora gritando _Soy Flash Gordon. Tu eres Ming el Despiadado y los Hombres de Lodo_. No me importa ser Ming el Despiadado, pero no me gusta ser los Hombres de Lodo. Algo se me quiere salir por las orillas de los ojos pero no lo dejo. Llorar es lo que hacen las niñas.

Dejo a Keeks corriendo en círculos _Soy el Llanero Solitario, tu eres Tonto_. Dejo a Junior de cuclillas y me voy a buscar a la abuela terrible.

¿Porqué huelen las iglesias como al interior de un oído? ¿A incienso y a obscuridad, y a velas en vidrio azul? ¿Y porqué el agua bendita huele a lágrimas? La abuela terrible hace que me arrodille y que junte las manos. El techo es alto y las oraciones de todos chocan allá arriba como globos.

Si fijo la vista por mucho tiempo en los ojos de los santos, se mueven y me guiñan, por lo tanto yo también soy medio santa. Cuando me canso de santos que guiñan, cuento los bigotes de la abuela terrible mientras reza por el tío Viejito, enfermo de lombrices, y por la tía Cuca, quien sufrió una vida de angustias que le dejó la mitad de la cara chueca y la otra mitad triste.

Debe de haber una larga lista de parientes que no han ido a misa. La abuela terrible teje los nombres de los muertos y de los vivos en una larga oración bordeada por los nietos nacidos en aquel país bárbaro de costumbres bárbaras.

Me recargo sobre una rodilla, luego sobre la otra, y cuando las dos están gordas como colchones de alfileres, les doy de palmetazos para que despierten. _Micaela, puedes esperar afuera con Alfredito y Enrique_. La abuela terrible lo dice todo en español, lo puedo entender cuando pongo atención. "What?" digo yo, aunque no es lo propio ni lo cortés. "What?" La abuela terrible lo oye como "¿Güat?" Pero sólo me echa una mirada, y me empuja hacia la puerta.

Después de todo ese polvo y obscuridad, la luz de la plaza hace que arrugue los ojos como si acabara de salir del cine. Mi hermano Keeks dibuja garabatos sobre el concreto con una cuña de vidrio y el tacón de su zapato. Mi hermano Junior de cuclillas, recargado contra la entrada, habla con un hombre y una mujer.

No son de aquí. Las damas no van a misa vestidas de pantalones. Y todo el mundo sabe que los hombres no deben usar pantalones cortos.

_¿Quieres chicle? _pregunta la mujer en un español demasiado grande para su boca.

Gracias. La mujer le da todo un puñado de chicles gratis, cubitos de celofán de Chiclets, canela y aqua y los blancos que no saben a nada pero sirven para jugar a los dientes salidos.

Por favor, dice la mujer _¿un foto?_ apuntando a su cámara.

Sí.

Está tan ocupada tomándole la foto a Junior que no se da cuenta que Keeks y yo estamos ahí.

_Hey, Michele, Keeks. You guys want gum?

_But you speak English!

*Yeah*, dice mi hermano_*we're mericans*.

Somos mericans, somos mericans, y adentro reza la abuela terrible.

Boquillas

Boquillas del Carmen

Del Rio

Ciudad Acuña

Eagle Pass

Piedras Negras

Laredo

Nuevo Laredo

Falcon

Nueva Ciudad Guerrero

Salineno

Ciudad Mier

Rio Grande City

Ciudad Camargo

McAllen

Reynosa

Weslaco

Ciudad Rio Bravo

Brownsville

Matamoros

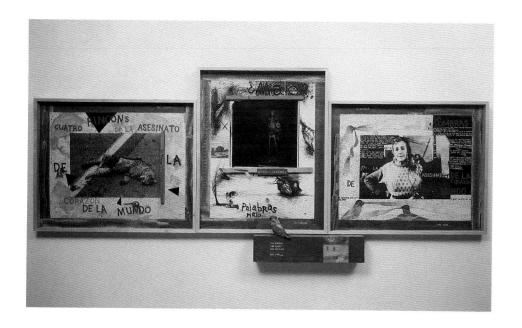

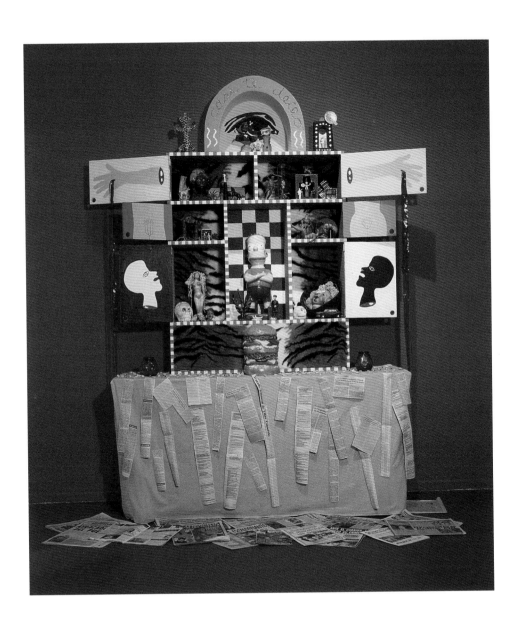

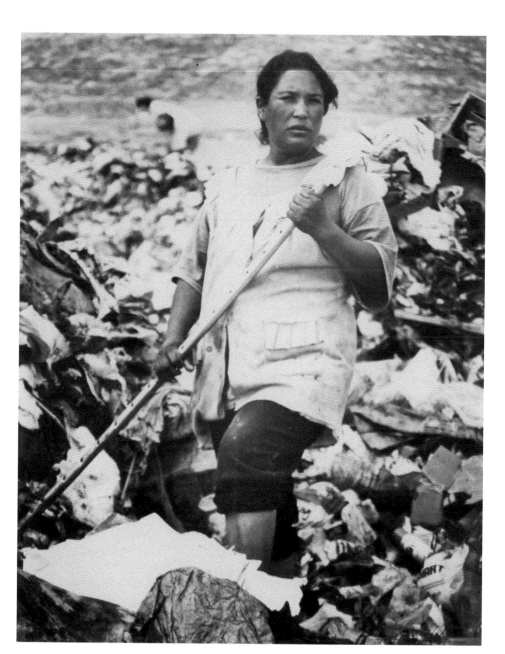

CARMEN AMATO
Mujer Seleccionadora de Basura
Female Sanitary Worker
1991

DAVID AVALOS
Hubcap Milagro #4
Tapón Milagro #4
1987

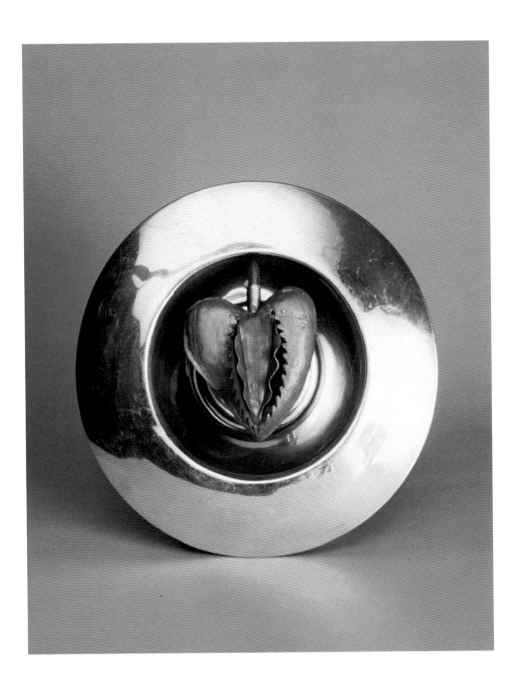

DAVID AVALOS
DEBORAH SMALL
mis.ce.ge.NATION
mes.ti.za.je.NACION
1992

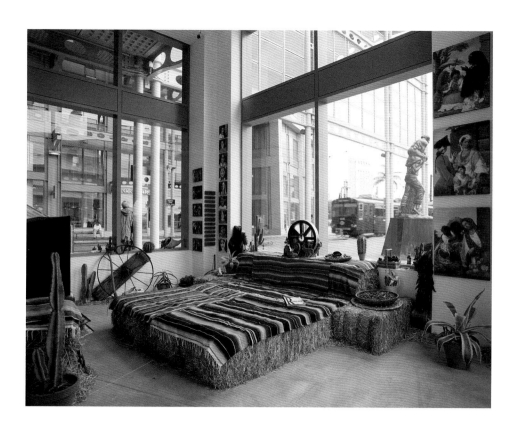

ERIC AVERY
Family Oars
Remos Familiares
1989

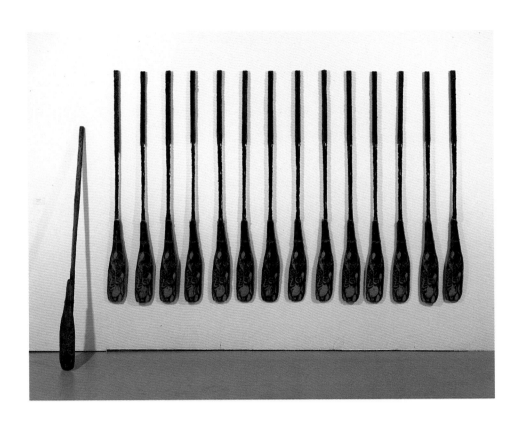

PATRICIA RUIZ BAYÓN
Mestizaje I
1992-93

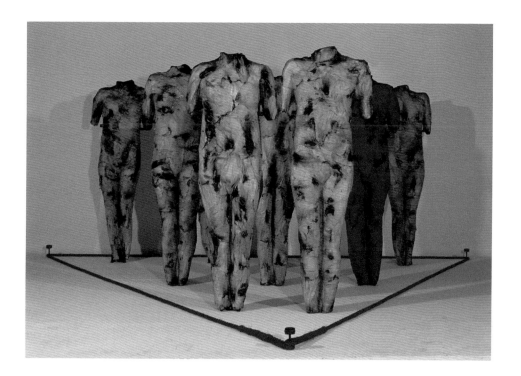

LOUIS CARLOS BERNAL

**Lynn and Albert Morales,
Silver City, New Mexico,
from the "Espejo Series"**

*Lynn y Albert Morales,
Silver City, Nuevo México,
de la "Serie Espejo"*

1978

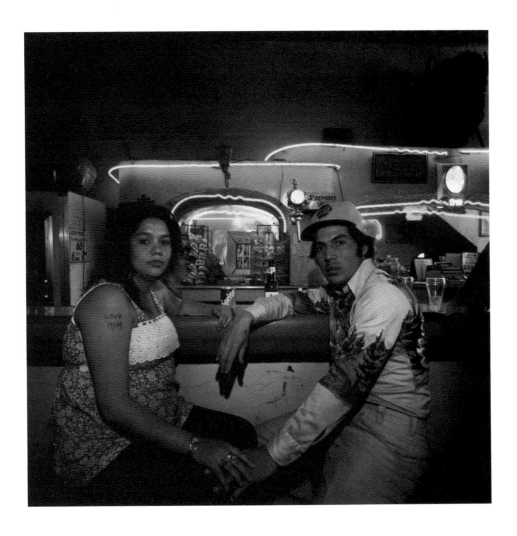

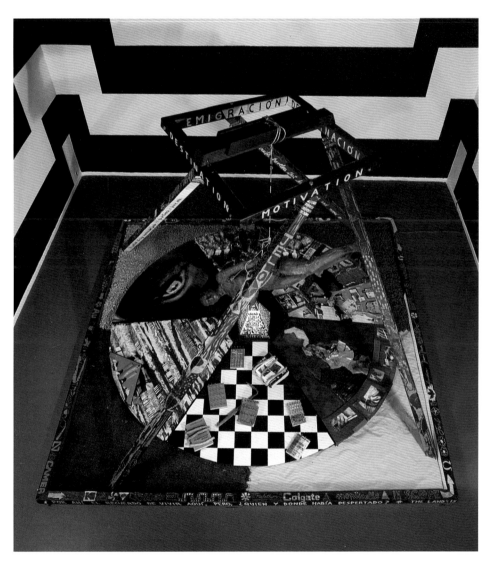

BORDER ART WORKSHOP

TALLER DE ARTE FRONTERIZO

(BAW/TAF)

Carmela Castrejón
Susan Yamagata
Narciso Argüelles
Michael Schnorr
Edgardo Reynoso
Juan Carlos Toth

Special thanks to Centro Cultural de la Raza, Todd Stands, and past Workshop/Taller members and collaborators

Un agradecimiento especial al Centro Cultural de la Raza, a Todd Sands y a los anteriores miembros y colaboradores del Taller/Workshop

Bodies Pending

Cuerpos Pendientes

1993

CRISTINA CÁRDENAS

El Colgado/The Hang "por la ilusion ingrata de ganar dólares"

El Colgado/The Hang "for the thankless desire to earn dollars"

1992

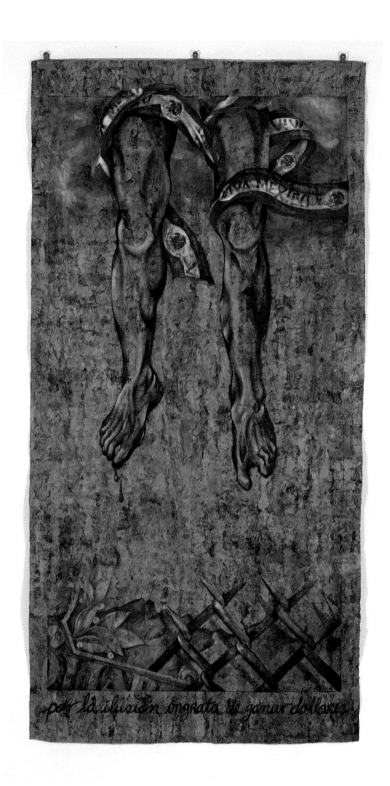

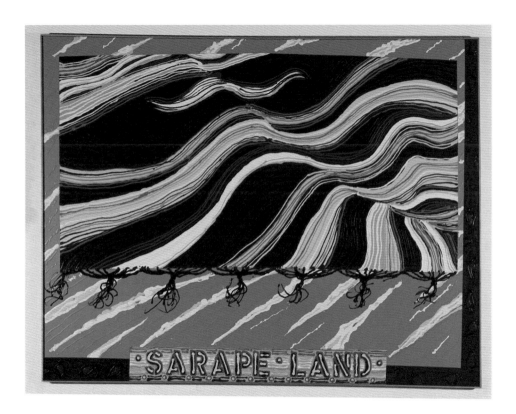

CARMELA CASTREJÓN

Bud–Cristo, Naturaleza Numerada

Bud-Christ, Numbered Nature

1993

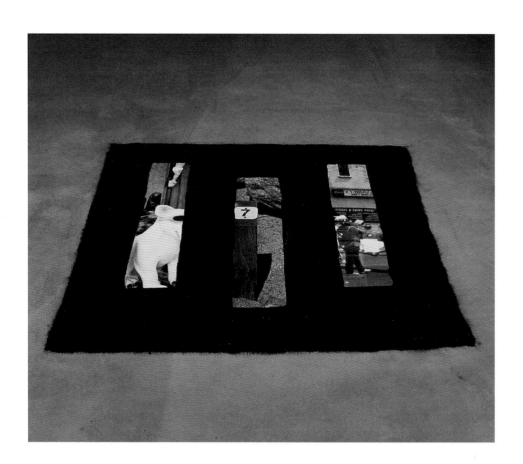

146

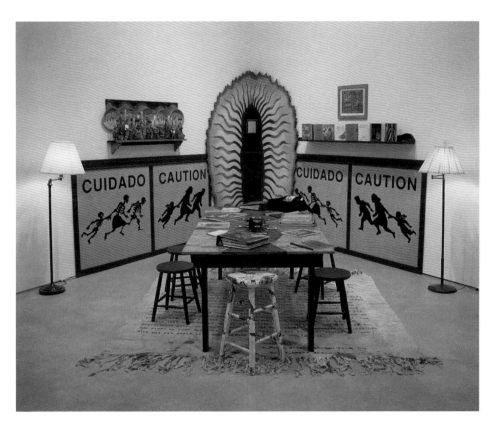

LAS COMADRES

Members contributing to
La Vecindad/Border Boda:

Margie Waller
Aida Mancillas
Carmela Castrejón
Anna O'Cain
Maria Eraña
Lynn Susholtz
Emily Hicks
Cindy Zimmerman
Berta Jottar
Ruth Wallen
Maria Kristina Dybbro-Aguirre
Kirsten Aaboe
Graciela Ovejero
Eloise de Leon
Laura Esparza
Rocio Weiss
Frances Charteris
Yareli Arizmendi

The Reading Room from
"La Vecindad/Border Boda"
Exhibition

La Sala de Lectura
de la exposición
"La Vecindad/Boda Fronteriza"

1990

JAMES DRAKE
The Headhunters
Los Caza Cabezas
1989

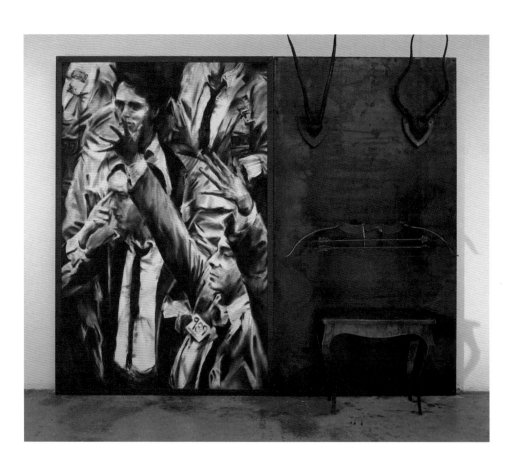

JULIO GALÁN
La Esperanza
Hope
1988

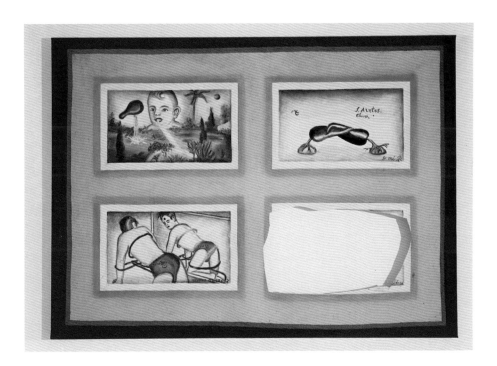

CARMEN LOMAS GARZA

Barriendo de Susto

Sweeping Away Fright

1986

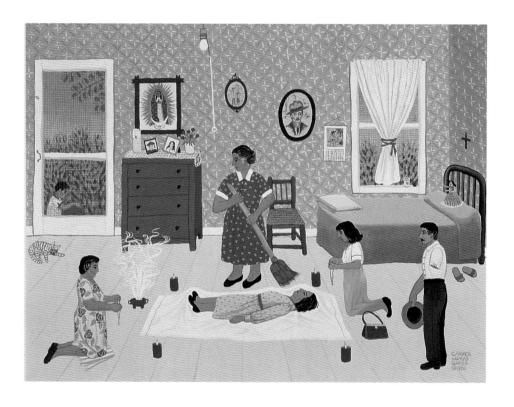

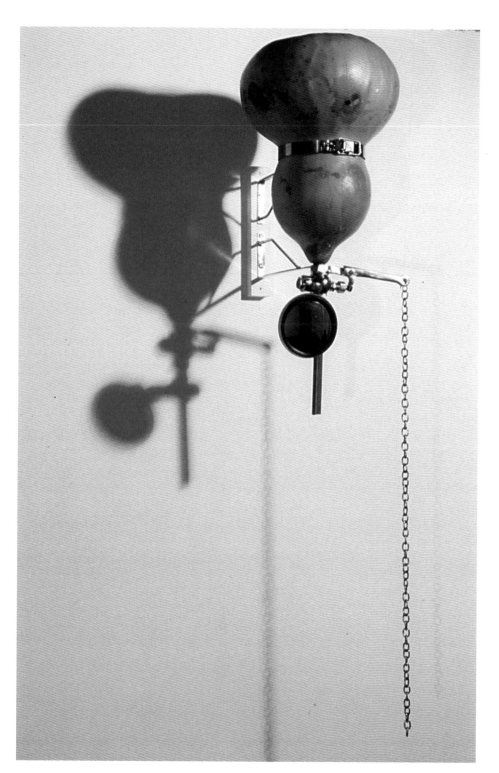

THOMAS GLASSFORD
Sofia
Sofía
1990

Peter Goin

Because of private ranch management, grasses survive in the Animas Valley on the United States side of the line (to the right). Overgrazing on the Mexican side encourages creosote (greasewood) bushes to replace the grasses. This view looking west from Monument No. 91 illustrates the visual irony., **from the series "Tracing the Line: A Photographic Survey of the Mexican/American Border"**

Debido a la administración privada de ranchos, la pastura sobrevive en el Valle de las Animas del lado de los Estados Unidos (a la derecha). El pastoreo excesivo del lado mexicano permite que los arbustos resinosos tomen el lugar de la pastura. Esta vista hacia el oeste desde el Monumento Número 91 ilustra esta ironía visual., de la serie "Trazando la Línea: Un Estudio Fotográfico de la Frontera Mexicana Estadounidense"

1987

RAUL GUERRERO

Club Guadalajara de Noche
from "Aspectos de la Vida
Nocturna en Tijuana, B.C.,"

Club Guadalajara de Noche, de la
serie "Aspectos de la Vida
Nocturna en Tijuana, B.C."
1989

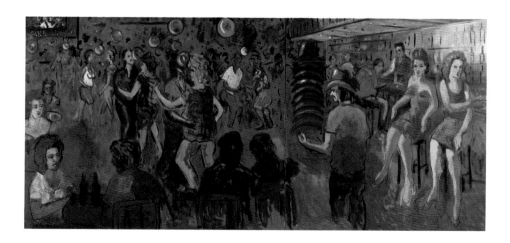

Louis Hock

**The Mexican Tapes, A Chronicle
of Life Outside the Law**

*Las Cintas Mexicanas: una Crónica
de la Vida al Margen de la Ley*

1986

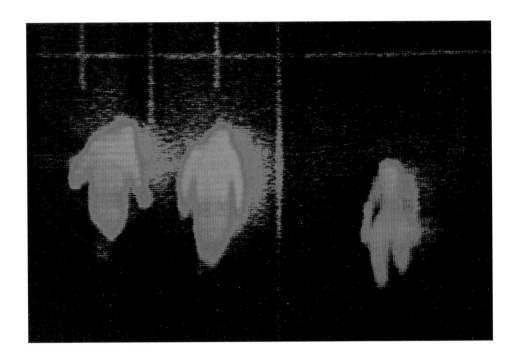

ESTELA HUSSONG
Ruinas, pescados y choyas
Ruins, fish, and choyas
1992

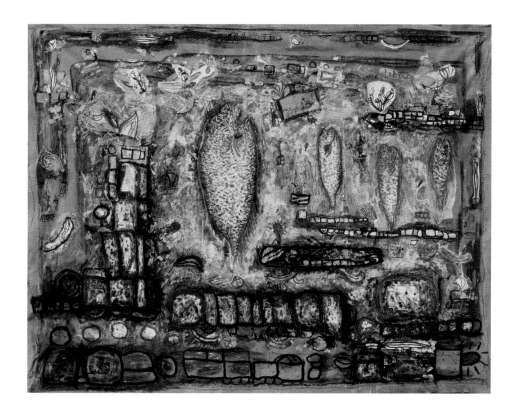

HUMBERTO JIMÉNEZ

Estela de la Frontera

Border Stele

1993

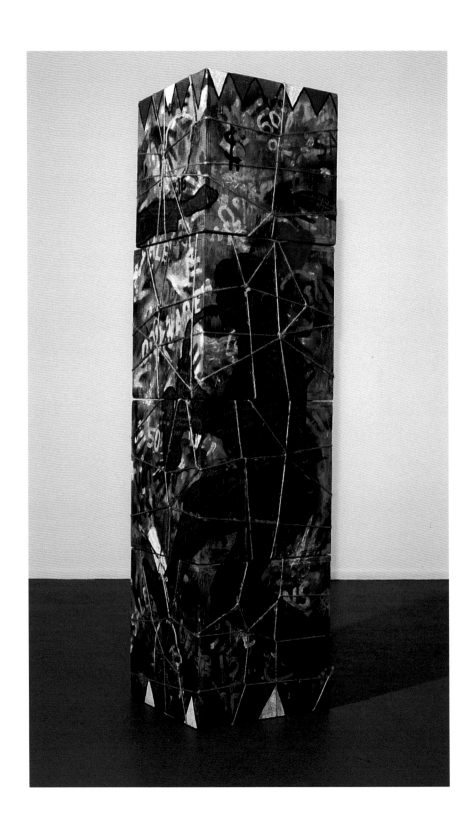

LUIS JIMÉNEZ
El Chuco
1984

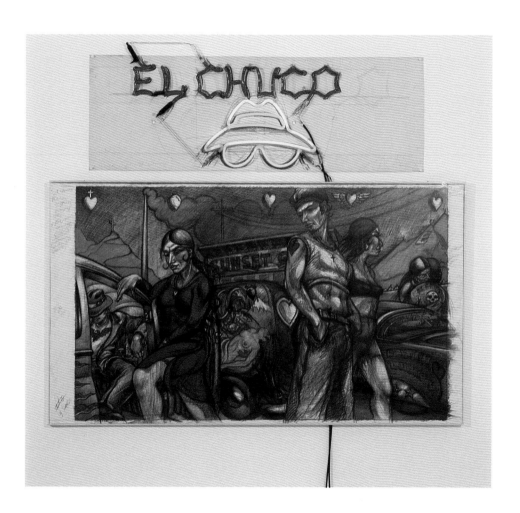

YOLANDA M. LÓPEZ

**Things I Never Told My Son
About Being a Mexican**

*Cosas que Jamás le Dije a Mi Hijo
Acerca del Ser Mexicano*

1984-93

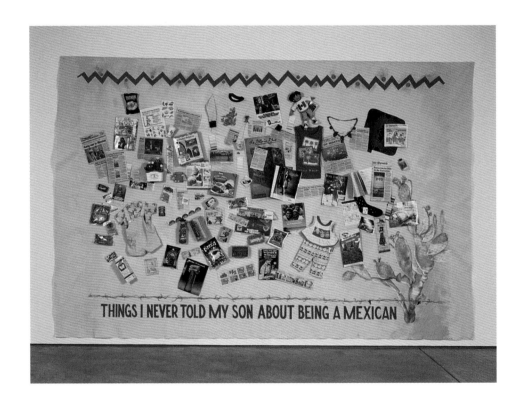

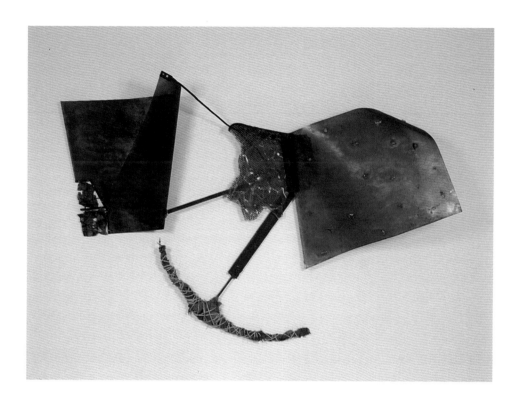

CÉSAR AUGUSTO MARTÍNEZ

Canonization in South Texas by an Imaginary Pope

Canonización en el Sur de Texas por un Papa Imaginario

1990

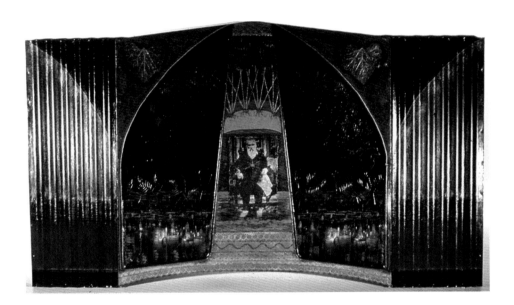

ENIAC MARTINEZ
Mixtec Family Celebrates
Halloween in Gilroy, CA

Familia Mixteca Celebra Halloween
en Gilroy, CA

1991

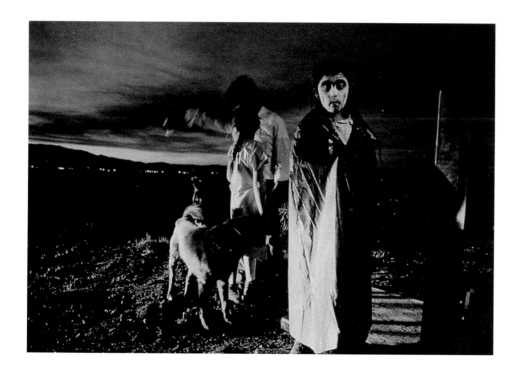

CELIA ALVAREZ MUÑOZ

Lana Sube/Lana Baja

Wool Rises/Wool Falls

1988

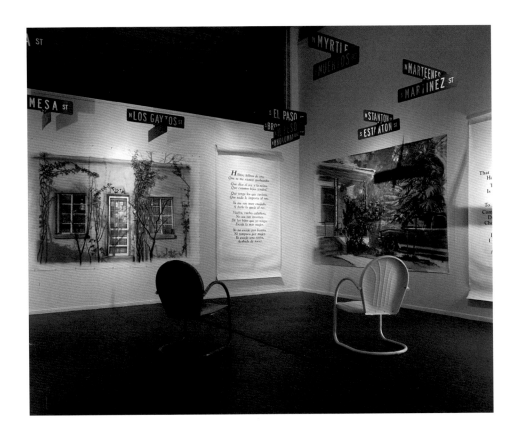

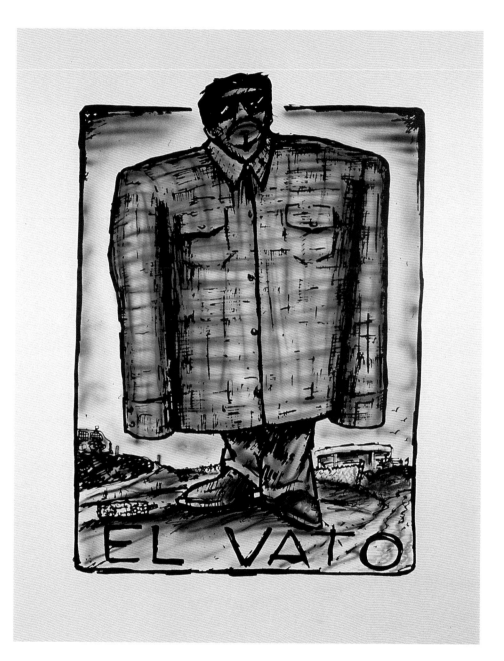

EL VATO

RUBÉN ORTIZ
AARON ANISH
How to Read Macho Mouse
Cómo leer a Macho Mouse
1991

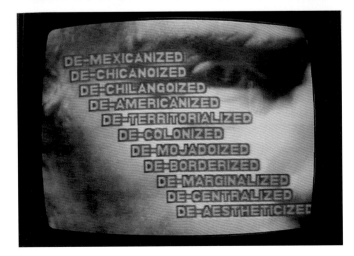

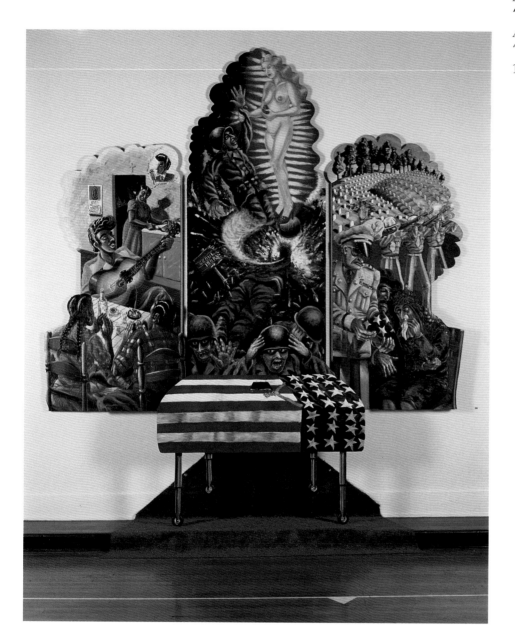

ALFRED **J. Q**UIRÓZ
Allá en el Rancho Grande
"Medal of Honor Series #15"

Allá en el Rancho Grande
"Serie Medalla de Honor #15"
1990

ELIZABETH SISCO
LOUIS HOCK
DAVID AVALOS
Arte Reembolso/Art Rebate
1993

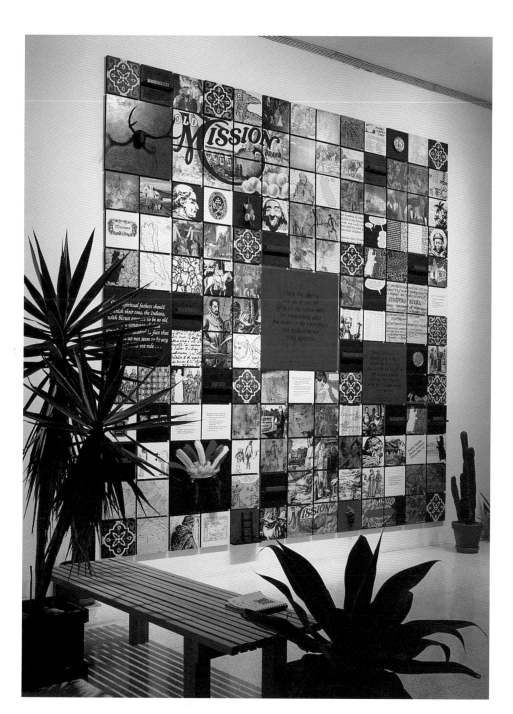

DEBORAH SMALL
Ramona's Mission
La Misión de Ramona
1990

DEBORAH SMALL
ELIZABETH SISCO
SCOTT KESSLER
LOUIS HOCK
DAVID AVALOS

Untitled

Sin Título

1991

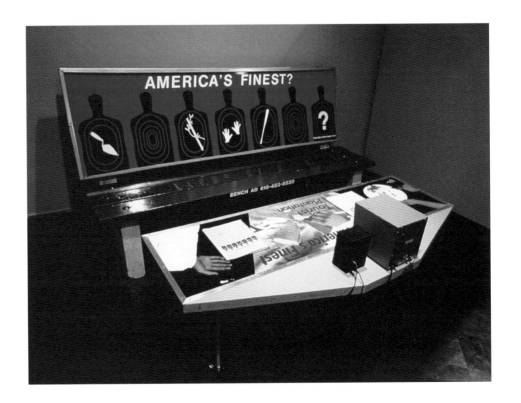

Eugenia Vargas
Untitled
Sin Título
1992

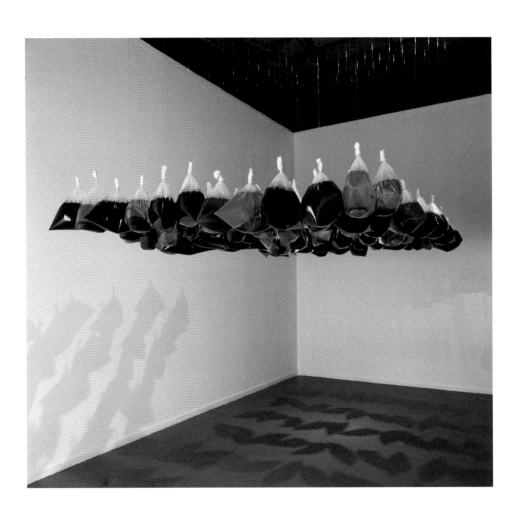

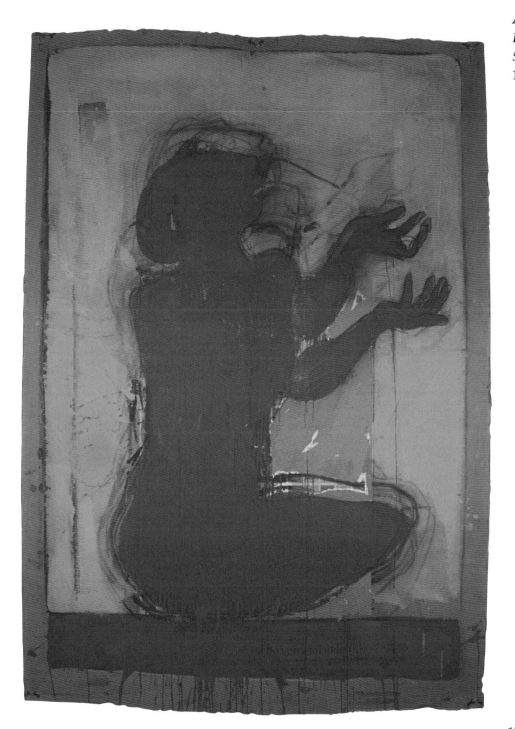

ANNE WALLACE
Prisoner Suite II
Suite del Prisionero II
1988-90

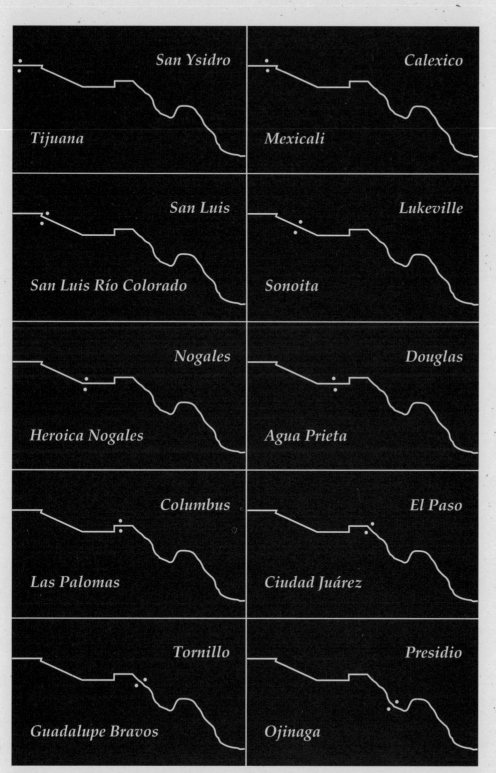

San Ysidro

Tijuana

Calexico

Mexicali

San Luis

San Luis Río Colorado

Lukeville

Sonoita

Nogales

Heroica Nogales

Douglas

Agua Prieta

Columbus

Las Palomas

El Paso

Ciudad Juárez

Tornillo

Guadalupe Bravos

Presidio

Ojinaga

Height precedes width, precedes depth;
dimensions given in inches unless
otherwise specified.

Devolver . . . las Sombras, 1991
(Give Back . . . the Shadows)
mixed media, 53-1/4 x 129
Courtesy Betty Moody Gallery, Houston,
Texas, and the artist

TERRY ALLEN
b. 1943 Wichita, Kansas
lives/works in Santa Fe,
New Mexico

The Altar of Live News, 1992
mixed media installation, 72 x 48 x 48
Courtesy the artist

FELIPE ALMADA
b. 1944 Tijuana, Baja California
d. 1993

Mujer en Marcha Pro-Derechos Humanos, 1991
(Woman in Human Rights March)
black and white photograph, 16 x 20
Collection Centro de Orientación
de la Mujer Obrera, Ciudad Juárez,
Chihuahua

Mujer Mecánica, 1991
(Female Mechanic)
black and white photograph, 16 x 20
Collection Centro de Orientación
de la Mujer Obrera, Ciudad Juárez,
Chihuahua

Mujer Pasamojados, 1991
(Woman Crossing the Rio Grande)
black and white photograph, 16 x 20
Collection Centro de Orientación
de la Mujer Obrera, Ciudad Juárez,
Chihuahua

Mujer Seleccionadora de Basura, 1991
(Female Sanitary Worker)
black and white photograph, 20 x 16
Collection Centro de Orientación
de la Mujer Obrera, Ciudad Juárez,
Chihuahua

CARMEN AMATO
lives/works in Ciudad Juárez,
Chihuahua

San Diego Donkey Cart, 1983
mixed media, 12-3/4 x 9-3/4 x 12-5/8
Collection Gregory Marshall, San Diego,
California

Hubcap Milagro #4, 1987
mixed media, 15 x 15 x 4
Collection Museum of Contemporary Art,
San Diego

San Diego Donkey Cart, 1991
book documenting the media and legal life
of the San Diego Donkey Cart
photocopy, 11 x 8-1/2
Collection Sally Yard, San Diego, California

DAVID AVALOS
b. 1947 San Diego, California
lives/works in National City,
California

mis.ce.ge.NATION, 1992
mixed media installation
variable dimensions
Courtesy the artists

DAVID AVALOS
DEBORAH SMALL

DAVID AVALOS
WILLIAM FRANCO
MIKI SEIFERT
DEBORAH SMALL

W. Franco
b. 1957 San Diego, California
lives/works in San Diego, California

M. Seifert
b. 1958 Bethlehem, Pennsylvania
lives/works in San Diego, California

Ramona: Birth of mis.ce.ge.NATION, 1992
(incorporated with *mis.ce.ge.NATION*)
videotape
Courtesy the artists

ERIC AVERY
b. 1948 Milwaukee, Wisconsin
lives/works in San Ygnacio, Texas

History, 1983
linocut, 25 x 37
Collection the artist
Courtesy Mary Ryan Gallery, New York

Massacre of the Innocents
(After Raimondi), 1984
linocut, 36 x 72
Collection Larry and Debbie Peel, Austin,
Texas

Family Oars, 1989
molded paper woodcut
75 x 6 x 3 each, 84 x 168 overall
Courtesy Mary Ryan Gallery, New York

PATRICIA RUIZ BAYÓN
b. 1953 Douglas, Arizona
lives/works in Brownsville, Texas

Mestizaje I, 1992-93
corn husk, paper, sisal rope, nails
variable dimensions
Courtesy the artist

LOUIS CARLOS BERNAL
b. 1941 Douglas, Arizona
lives/works in Tucson, Arizona

El Peleador, Douglas, Arizona,
from the "Espejo Series," 1978
(The Fighter, Douglas, Arizona)
color photograph, 16 x 20
Courtesy the artist

Lynn and Albert Morales, Silver City,
New Mexico, from the "Espejo Series," 1978
color photograph, 16 x 20
Courtesy the artist

San Pedro Ranch, Animas, New Mexico,
from the "Espejo Series," 1978
color photograph, 16 x 20
Courtesy the artist

176

Bodies Pending, 1993
mixed media installation
variable dimensions
Courtesy the artists

El Colgado/The Hang
"por la ilusion ingrata de ganar dólares," 1992
(El Colgado/The Hang "for the
thankless desire to earn dollars")
acrylic on bark paper, 97 x 45
Courtesy the artist

CRISTINA CÁRDENAS
b. 1957 Guadalajara, Jalisco
lives/works in Tucson, Arizona

Humanscape #68: Kitchen Spanish, 1973
acrylic on canvas, 72 x 96
Collection Jansen-Perez Gallery,
San Antonio, Texas

Humanscape #149: Sarapeland, 1988
acrylic on canvas, 72 x 96
Collection Jansen-Perez Gallery,
San Antonio, Texas

MEL CASAS
b. 1929 El Paso, Texas
lives/works in San Antonio, Texas

Bud–Cristo, Naturaleza Numerada, 1993
(Bud–Christ, Numbered Nature)
black and white photograph, mixed media
1 x 60 x 60
Courtesy the artist

CARMELA CASTREJÓN
b. 1956
lives/works in Tijuana,
Baja California and San Diego,
California

The Reading Room from "La Vecindad/
Border Boda" Exhibition, 1990
mixed media installation
dimensions variable
Courtesy the artists

LAS COMADRES

The Headhunters, 1989
steel, charcoal on paper, mixed media
115 x 132 x 17-1/2
Collection Adair Margo Gallery,
El Paso, Texas

JAMES DRAKE
b. 1946 Lubbock, Texas
lives/works in El Paso, Texas

JULIO GALÁN
b. 1958 Múzquiz, Coahuila
lives/works in Monterrey,
Nuevo León

La Esperanza, 1988
(Hope)
oil on canvas, 52 x 72
Courtesy Private Collection

CARMEN LOMAS GARZA
b. 1948 Kingsville, Texas
lives/works in San Francisco,
California

Barriendo de Susto, 1986
(Sweeping Away Fright)
gouache on paper, 14 x 18
Courtesy the artist

Tamalada, 1990
(Tamale-making party)
lithograph
Edition 34 of 65, 20 x 27
Courtesy the artist

Cumpleaños de Lala y Tudi, 1991
(Lala and Tudi's Birthday Party)
lithograph
Artist's Proof I of II, 22 x 30
Courtesy the artist

THOMAS GLASSFORD
b. 1963 Laredo, Texas
lives/works in México, D.F.

Sofia, 1990
gourd, chrome, brass, 14 x 53 x 13
Courtesy the artist

Ascension 4, 1991
gourd cups, nickel-plated steel, 132 x 8 x 11
Courtesy the artist

Narcissus, 1991
gourd, metal, mirror, 48 x 13 x 18
Collection Louise O'Connor, Austin, Texas

PETER GOIN
b. 1951 Madison, Wisconsin
lives/works in Reno, Nevada

From the series "Tracing the Line:
A Photographic Survey of the
Mexican/American Border," 1987
gelatin silver prints (toned), 16 x 20 each
Courtesy the artist

1. *During President Carter's administration, the Immigration and Naturalization Service constructed what they thought would be an impenetrable fence at selected areas near El Paso, Calexico, and San Ysidro, among others. It is twelve feet high and constructed of metal webbing (much like chain link) topped with barbed concertina wire. The metal sections along the fence were installed to repair holes. Mexico is on the left.*

2. *Because of private ranch management, grasses survive in the Animas Valley on the United States side of the line (to the right).*

 Overgrazing on the Mexican side encourages creosote (greasewood) bushes to replace the grasses. This view looking west from Monument No. 91 illustrates the visual irony.

3. *Best general view of the Rio Grande looking west from Pump Canyon.*

4. *The border line crosses the Otay Mesa into the rolling canyons of the Tijuana and San Ysidro port-of-entry. This area is nicknamed the "Soccer field," which is just inside the United States side of the line at Colonia Libertad. When the mornings are cold,*

Mexicans living here will burn sections of old tires for heat. The smoke rises lazily into the salt air, and unless the winds blow, it obscures the landscape with a translucent yellow haze. The line runs just to the left of the dirt road, although the U.S. Border Patrol rarely if ever patrols the sides of these hills. Instead, they wait at the north side of the canyons. The space between the actual border line and the "defended line" forms a "no-man's land" that is one of the most dangerous along the entire frontier. Every evening, anywhere from 200 to 2,000 potential immigrants await nightfall to cross into the United States.

5. *View from the top of "Spooner's Mesa," looking east over "Smuggler's Canyon." Poorly lit, many of the most severe crimes committed against people attempting to cross occur in this canyon. During 1984, these canyons were reported to be the stage for 176 robberies, 8 murders, 15 rapes, and more than 501 victims. These statistics become even more grim considering that most border crimes go unreported.*

6. *Because of the sloping hills, this area two miles east of the San Ysidro port-of-entry is called the "Razorback." Mexico is on the right.*

7. *Monument Number 12, facing east, Chihuahua on the right, New Mexico on the left.*

8. *In 1907, by proclamation of President Roosevelt, all federal lands in California, Arizona, and New Mexico within 60 feet of the border line were set apart as a public reservation. Although this frontier is occasionally usurped by ranchers and farmers or for urban development, it represents the formal establishment of a "no man's land" along these sections of the border. In principle, this zone was supposed to provide easy access for monument maintenance; in areas like this near Tecate, the landscape reveals a different relationship*

each country establishes with the boundary line. The view is looking east toward Monument No. 244.

9. *Looking west at the entry point of the New River into the United States at Calexico and Mexicali. The New River is severely polluted, posing a major health hazard.*

10. *Today, no federal, state, or local governments have any concerted policy regarding the border fences. The United States section of the International Boundary and Water Commission constructed fences in a cattle control program that began in 1935 and terminated in the 1950s. At that time, funding was withdrawn and responsibility for established fences was either transferred to local ranchers or abandoned. Most of the fence is barbed wire, usually three to five strand. There are sections of chain link fence, but no more than fifteen miles total along the entire border. This photograph shows a "drive-through," 1/4 mile west of the port-of-entry at Naco, Arizona and Sonora. Smugglers use this to avoid the mordida, literally translated as a "bite" (bribe), but it is monitored by the United States Border Patrol using ground sensors. The view looks into Mexico.*

11. *The westernmost marker, Monument No. 258, rests in Border Field State Park at the Pacific Ocean.*

12. *The train yards in El Paso that border the Rio Grande are favorite crossing points for undocumented workers. The trains provide relatively easy and quick transportation out of town, and the yards provide many hiding and resting areas. This is the notorious "Black Bridge," site of repeated violence. It is also called the "East Railroad Bridge." This view looks south from El Paso into Ciudad Juárez.*

RAUL GUERRERO
b. 1945 Brawley, California
lives/works in San Diego,
California

Club Guadalajara de Noche from "Aspectos de la Vida Nocturna en Tijuana, B.C.," 1989
(Club Guadalajara de Noche from "Scenes from Night Life in Tijuana, B.C.")
oil on linen, 78 x 168
Courtesy Linda Moore Gallery,
San Diego, California

Sandra from "Aspectos de la Vida Nocturna en Tijuana, B.C.," 1989
(Sandra from "Scenes from Night Life in Tijuana, B.C.")
oil on linen, 49 x 41
Courtesy Linda Moore Gallery,
San Diego, California

Viviana from "Aspectos de la Vida Nocturna en Tijuana, B.C.," 1989
(Viviana from "Scenes from Night Life in Tijuana, B.C.")
oil on linen, 36 x 48
Courtesy Linda Moore Gallery,
San Diego, California

LOUIS HOCK
b. 1948 Los Angeles, California
lives/works in San Diego,
California

The Mexican Tapes, A Chronicle of Life Outside the Law, 1986
set of 4 videotapes
Collection Museum of Contemporary Art,
San Diego

"El Gringo," 52:48 minutes

"El Rancho Grande," 55:25 minutes

"The Winner's Circle and La Migra,"
54:32 minutes

"La Lucha," 54:32 minutes

ESTELA HUSSONG
b. 1950 Ensenada, Baja California
lives/works in Ensenada, Baja
California

Piedras, 1992
(Rocks)
oil on canvas, 55 x 72
Courtesy the artist and Carmen Cuenca

Ruinas, pescados y choyas, 1992
(Ruins, fish, and choyas)
oil on canvas, 56 x 74
Courtesy the artist and Carmen Cuenca

HUMBERTO JIMÉNEZ
b. 1955 Mante, Tamaulipas
lives/works in Matamoras,
Coahuila

Estela de la Frontera, 1993
(Border Stele)
mixed media, 73 x 19-1/2 x 19-1/2
Courtesy the artist

El Chuco, 1984
color pencil on paper and neon, 33 x 59
Collection Jim and Ann Harithas,
Houston, Texas

Cruzando el Rio Bravo/Border Crossing, 1989
fiberglass, 127 x 54 x 34
Courtesy the artist

Cruzando el Rio Bravo/Border Crossing, 1989
fiberglass (maquette)
33-1/4 x 12-7/8 x 11-1/8
Collection Mr. Frank Ribelin,
Garland, Texas

*Things I Never Told My Son
About Being a Mexican*, 1984-93
mixed media installation, 96 x 114
Courtesy the artist

Street Strut, 1989-90
perforated wire mesh, rope, glass, epoxy,
paper, and steel, 70 x 100 x 20
Collection the artist
Courtesy Adair Margo Gallery,
El Paso, Texas

Amor a la Tierra en el Sur de Tejas, 1989
(Love of the Land in South Texas)
mixed media on "no trespassing" sign
11 x 14
Courtesy the artist

*Canonization in South Texas by
an Imaginary Pope*, 1990
mixed media on car hood and corrugated
metal, 45 x 85
Courtesy Private Collection, Texas

Flight from the Garden/Latin America, 1992
oil on canvas, 108 x 84
Courtesy the artist

Vato Loco Con Su Wisa, 1993
(Crazy Guy With His Babe)
watercolor on paper, 88-1/4 x 46-3/4
Courtesy the artist

Lorenzo, 1990
automobile hood, bondo, paper, and paint
87-1/2 x 59-1/2 x 30
Collection the artist
Courtesy Adair Margo Gallery,
El Paso, Texas

*Forma Goyesca Sobre la Velada de los
Refugiados*, from the series "South Texas,"
1990
(Wake for the Refugees in the Style of Goya)
mixed media on metal and wood
18-3/4 x 14-3/4
Courtesy the artist

LUIS JIMÉNEZ
*b. 1940 El Paso, Texas
lives/works in Hondo, New Mexico*

YOLANDA M. LÓPEZ
*b. 1942 San Diego, California
lives/works in San Francisco,
California*

JAMES MAGEE
*b. 1946 Fremont, Michigan
lives/works in El Paso, Texas*

**CÉSAR AUGUSTO
MARTÍNEZ**
*b. 1944 Laredo, Texas
lives/works in San Antonio, Texas*

ENIAC MARTINEZ
b. 1959 México, D.F.
lives/works in México, D.F.

School Playground, San Juan, Mixtepec,
Oaxaca, Mexico, 1988
black and white photograph, 16 x 20
Courtesy the artist

Conversacion Entre el INS y
un "Pollero" en el Cañon Zapata,
Frontera Tijuana/San Ysidro, 1989
(Conversation Between an INS Officer
and a "Pollero" in Zapata Canyon,
Tijuana/San Ysidro Border)
black and white photograph, 11 x 14
Courtesy the artist

Felipe Alvarado y Sus Caballos, Rialto,
California, 1989
(Felipe Alvarado and His Horses,
Rialto, California)
black and white photograph, 16 x 20
Courtesy the artist

Chalcatongo, Oaxaca, México, 1990
black and white photograph, 16 x 20
Courtesy the artist

Mixtec Family Celebrates Halloween
in Gilroy, CA, 1991
black and white photograph, 16 x 20
Courtesy the artist

"Wake Up Washington" Demonstration,
Tijuana/San Ysidro Border, 1991
black and white photograph, 11 x 14
Courtesy the artist

Welding the New Fence,
Tijuana/San Ysidro Border, 1991
black and white photograph, 11 x 14
Courtesy the artist

CELIA ALVAREZ MUÑOZ
b. 1937 El Paso, Texas
lives/works in Arlington, Texas

Which Came First,
Enlightenment Series #4, 1982
mixed media box and five framed pages
each page 12 x 20
Collection Museum of Contemporary Art,
San Diego

Lana Sube/Lana Baja, 1988
(Wool Rises/Wool Falls)
mixed media installation
two paintings: 72 x 108 each,
two scrolls: 60 x 48 each, street signs
Collection Museum of Contemporary Art,
San Diego

VICTOR OCHOA
b. 1948 Los Angeles, California
lives/works in Tijuana,
Baja California and San Diego,
California

12 Border Stereotypes, 1987
suite of twelve cards
mixed media on board, 60 x 48 each
Courtesy the artist
Collection Museum of Contemporary Art,
San Diego

Diccionario Fronterizo, 1992-93
(Border Dictionary)
lectern and book
mixed media, 48 x 24 x 24
Courtesy the artist

La Frontera, 1993
(The Border)
acrylic on wood, 144 x 288
Courtesy the artist

La Cerca, 1990
(The Fence)
videotape, 12:00 minutes
Courtesy the artist

RUBÉN ORTIZ
b. 1964 México, D.F.
lives/works in Los Angeles,
California

How to Read Macho Mouse, 1991
videotape, 12:00 minutes
Courtesy the artists

RUBÉN ORTIZ
AARON ANISH
A. Anish
b. 1967 Pittsburgh, Pennsylvania
lives/works in Los Angeles,
California

Allá en el Rancho Grande
from the "Medal of Honor Series #15," 1990
(Over at the Big Ranch)
oil on canvas and masonite with
mixed media, 144 x 120 x 18
Courtesy the artist

ALFRED J. QUIRÓZ
b. 1944 Tucson, Arizona
lives/works in Tucson, Arizona

Arte Reembolso/Art Rebate, 1993
a public art event
Courtesy the artists

ELIZABETH SISCO
LOUIS HOCK
DAVID AVALOS
E. Sisco
b. 1954 Cheverly, Maryland
lives/works in San Diego,
California

Ramona's Mission, 1990
(incorporated with *mis.ce.ge.NATION*)
mixed media installation, 156 x 156
Courtesy the artist

DEBORAH SMALL
b. 1948 Mariemont, Ohio
lives/works in San Diego,
California

DEBORAH SMALL
ELIZABETH SISCO
SCOTT KESSLER
LOUIS HOCK
DAVID AVALOS
S. Kessler
b. 1955 St. Louis, Missouri
lives/works in San Diego,
California

Untitled, 1991
mixed media installation
variable dimensions
Courtesy the artists

Installation components:

 Sisco, Hock, Avalos
 Welcome to America's Finest Tourist
 Plantation, 1988
 acrylic on vinyl, 21 x 72
 exterior bus poster and media event
 Courtesy the artists

 Small, Sisco, Kessler, Hock
 America's Finest, 1990
 silkscreen on masonite
 bus bench poster and media event
 Courtesy the artists

RAY SMITH
b. 1959 Brownsville, Texas
lives/works in Cuernavaca,
Morelos and New York, New York

Guernimex, 1989
oil and wax on wood, 108 x 252
Collection The Eli Broad Family
Foundation, Santa Monica, California

EUGENIA VARGAS
b. 1949 Chillan, Chile
lives/works in México, D.F.

Untitled, 1992
mixed media installation
variable dimensions
Courtesy the artist

ANNE WALLACE
b. 1954 New York, New York
lives/works in San Ygnacio, Texas

Prisoner Suite II, 1988-90
gouache and charcoal on cardboard
54 x 39
Courtesy the artist

Prisoner Suite VII, 1988-90
gouache and charcoal on cardboard
54 x 39
Courtesy the artist

Ma sa sa' lach' ol?, from the series
"Amando en Tiempo de Guerra", 1989-91
(What does your heart say? from the series
"Loving in a Time of War")
eucalyptus, 15 x 20 x 33
Courtesy the artist

Pietà, from the "Body Dump" series, 1989-91
mesquite, hackberry, eucalyptus
43 x 29 x 48
Courtesy the artist

184

Boquillas

Boquillas del Carmen

Del Rio

Ciudad Acuña

Eagle Pass

Piedras Negras

Laredo

Nuevo Laredo

Falcon

Nueva Ciudad Guerrero

Salineno

Ciudad Mier

Rio Grande City

Ciudad Camargo

McAllen

Reynosa

Weslaco

Ciudad Rio Bravo

Brownsville

Matamoros

El orden de las dimensiones son: altura, ancho y profundidad y se indicarán en pulgadas a no ser que se especifique de otra manera.

Devolver . . . las Sombras, 1991
técnica mixta, 53-1/4 X 129
Cortesía de la Betty Moody Gallery en
Houston, Texas, y del artista

El Altar de las Noticias Vivas, 1992
instalación, técnica mixta, 72 X 48 X 48
Cortesía del artista

Mujer en Marcha Pro-Derechos Humanos, 1991
fotografía en blanco y negro, 16 X 20
Colección del Centro de Orientación de la
Mujer Obrera, Ciudad Juárez, Chihuahua

Mujer Mecánica, 1991
fotografía en blanco y negro, 16 X 20
Colección del Centro de Orientación de la
Mujer Obrera, Ciudad Juárez, Chihuahua

Mujer Pasamojados, 1991
fotografía en blanco y negro, 16 X 20
Colección del Centro de Orientación de la
Mujer Obrera, Ciudad Juárez, Chihuahua

Mujer Seleccionadora de Basura, 1991
fotografía en blanco y negro, 20 x 16
Colección del Centro de Orientación de la
Mujer Obrera, Ciudad Juárez, Chihuahua

Carreta de Burro de San Diego, 1983
técnica mixta, 12-3/4 X 9-3/4 X 12-5/8
Colección Gregory Marshall, San Diego,
California

Tapón Milagro #4, 1987
técnica mixta, 15 X 15 X 4
Colección Museum of Contemporary Art,
San Diego

Carreta de Burro de San Diego, 1991
libro documentando la aparición en los
medios de comunicación y el curso legal
de la *Carreta de Burro de San Diego*
fotocopia, 11 X 8-1/2
Colección Sally Yard, San Diego, California

mes.ti.za.je.NACION, 1992
instalación, técnica mixta
dimensiones variables
Cortesía de los artistas

TERRY ALLEN
n. 1943 en Wichita, Kansas
vive y trabaja en Santa Fe,
Nuevo México

FELIPE ALMADA
n. 1944 en Tijuana, Baja California
m. 1993

CARMEN AMATO
vive y trabaja en Ciudad Juárez,
Chihuahua

DAVID AVALOS
n. 1947 en San Diego, California
vive y trabaja en National City,
California

DAVID AVALOS
DEBORAH SMALL

DAVID AVALOS
WILLIAM FRANCO
MIKI SEIFERT
DEBORAH SMALL
W. Franco
n. 1957 en San Diego, California
vive y trabaja en San Diego,
California
M. Seifert
n. 1958 en Bethlehem, Pennsylvania
vive y trabaja en San Diego,
California

Ramona: Nacimiento de mes.ti.za.je.NACION,
1992
(incorporado a *mes.ti.za.je.NACION*)
videotape
Cortesía de los artistas

ERIC AVERY
n. 1948 en Milwaukee, Wisconsin
vive y trabaja en San Ygnacio,
Texas

Historia, 1983
grabado en linóleo, 25 X 37
Colección del artista
Cortesía de la Mary Ryan Gallery,
Nueva York

Masacre de los Inocentes
(a la manera de Raimondi), 1984
grabado en linóleo, 36 X 72
Colección Larry y Debbie Peel, Austin, Texas

Remos Familiares, 1989
grabado en madera sobre papel moldeado
75 X 6 X 3 cada pieza; 84 X 168 en total
Cortesía de la Mary Ryan Gallery,
Nueva York

PATRICIA RUIZ BAYÓN
n. 1953 en Douglas, Arizona
vive y trabaja en Brownsville,
Texas

Mestizaje I, 1992-93
hojas de maíz, papel, mecate y clavos
dimensiones variables
Cortesía de la artista

LOUIS CARLOS BERNAL
n. 1941 en Douglas, Arizona
vive y trabaja en Tucson, Arizona

El Peleador, Douglas, Arizona,
de la *"Serie Espejo"*, 1978
fotografía a color, 16 X 20
Cortesía del artista

Lynn y Albert Morales, Silver City,
Nuevo México, de la *"Serie Espejo"*, 1978
fotografía a color, 16 X 20
Cortesía del artista

Rancho San Pedro, Animas, Nuevo México,
de la *"Serie Espejo"*, 1978
fotografía a color, 16 X 20
Cortesía del artista

El Colgado/The Hang
"por la ilusión ingrata de ganar dólares", 1992
acrílico sobre amate, 97 X 45
Cortesía de la artista

Paisaje Humano #68: Español de Cocina, 1973
acrílico sobre tela, 72 X 96
Colección Jansen-Perez Gallery,
San Antonio, Texas

Paisaje Humano #149: Sarapelandia, 1988
acrílico sobre tela, 72 X 96
Colección Jansen-Perez Gallery,
San Antonio, Texas

Bud–Cristo, Naturaleza Numerada, 1993
fotografía en blanco y negro, técnica mixta
1 X 60 X 60
Cortesía de la artista

La Sala de Lectura de la exposición
La Vecindad/Boda Fronteriza, 1990
instalación, técnica mixta
dimensiones variables
Cortesía de las artistas

Los Caza Cabezas, 1989
acero, carbón sobre papel, técnica mixta
115 X 132 X 17-1/2
Colección Adair Margo Gallery,
El Paso, Texas

La Esperanza, 1988
óleo sobre tela, 52 X 72
Colección privada

Barriendo de Susto, 1986
gouache sobre papel, 14 X 18
Cortesía de la artista

Tamalada, 1990
litografía, edición 34/65
20 X 27
Cortesía de la artista

Cumpleaños de Lala y Tudi, 1991
litografía
prueba de la artista I de II, 22 X 30
Cortesía de la artista

CRISTINA CÁRDENAS
n. 1957 en Guadalajara, Jalisco
vive y trabaja en Tucson, Arizona

MEL CASAS
n. 1929 en el Paso, Texas
vive y trabaja en San Antonio, Texas

CARMELA CASTREJÓN
n. 1956
vive y trabaja en Tijuana,
Baja California y San Diego,
California

LAS COMADRES

JAMES DRAKE
n. 1946 en Lubbock, Texas
vive y trabaja en El Paso, Texas

JULIO GALÁN
n. 1958 en Múzquiz, Coahuila
vive y trabaja en Monterrey,
Nuevo León

CARMEN LOMAS GARZA
n. 1948 en Kingsville, Texas
vive y trabaja en San Francisco,
California

THOMAS GLASSFORD
n. 1963 en Laredo, Texas
vive y trabaja en México, D.F.

Sofía, 1990
guaje, cromo, latón, 14 X 53 X 13
Cortesía del artista

Ascensión 4, 1991
guajes, acero niquelado, 132 X 8 X 11
Cortesía del artista

Narciso, 1991
guaje, metal, espejo, 48 X 13 X 18
Colección Louise O'Connor, Austin, Texas

PETER GOIN
n. 1951 en Madison, Wisconsin
vive y trabaja en Reno, Nevada

de la serie "Trazando la Línea:
Un Estudio Fotográfico de la Frontera
Mexicana/Estadounidense", 1987
plata sobre gelatina, 16 x 20 cada una
Cortesía del artista

1. *Durante la administración del presidente Carter, el Servicio de Inmigración y Naturalización construyó lo que creyeron sería una valla impenetrable en áreas seleccionadas cerca de El Paso, Calexico, y San Ysidro, entre otras. Mide doce pies de altura y está construída de tejido metálico (parecido a las bardas de ciclón) y rematada con alambrada plegable de púas. Las secciones de metal a lo largo de la valla fueron instaladas para reparar hoyos. México está a la izquierda.*

2. *Debido a la administración privada de ranchos, la pastura sobrevive en el Valle de las Animas del lado de los Estados Unidos (a la derecha). El pastoreo excesivo del lado mexicano permite que los arbustos resinosos tomen el lugar de la pastura. Esta vista hacia el oeste desde el Monumento Número 91 ilustra esta ironía visual.*

3. *La mejor vista general del Río Grande (Río Bravo) viendo hacia el este desde el Cañón Pump.*

4. *La línea fronteriza cruza la Mesa Otay hacia los ondeantes cañones de Tijuana y la garita de San Ysidro. Esta área tiene el apodo de "Soccer field" (cancha de soccer), se encuentra apenas cruzando la línea del lado de Estados Unidos frente a la Colonia Libertad. En las mañanas frías, los mexicanos que viven aquí queman trozos de llantas viejas para calentarse. El humo sube lentamente en el aire salado, y al menos que sople el viento, obscurece el paisaje con una translúcida niebla amarilla. La línea corre hasta la izquierda del camino de tierra, aunque la Patrulla Fronteriza de Estados Unidos casi nunca vigila las laderas de estos cerros. En vez, esperan en el lado norte de los cañones. El espacio entre la verdadera línea fronteriza y la "línea defendida" forma un "terreno sin dueño" el cual es uno de los más peligrosos a todo lo largo de la frontera. Todos los atardeceres, entre 200 y 2,000 posibles inmigrantes esperan el anochecer para cruzar a los Estados Unidos.*

5. *Vista desde la cima de "Spooner's Mesa", mirando hacia el este sobre "Smuggler's Canyon". Por estar mal iluminado, muchos de los crímenes más severos cometidos contra las personas intentando cruzar ocurren en este cañón. Se reportó que durante 1984 estos cañones fueron el escenario de 176 robos, 8 asesinatos, 15 violaciones sexuales y más de 501 víctimas. Estas estadísticas se vuelven aún más siniestras cuando consideramos que la mayoría de los delitos fronterizos no son reportados.*

6. *Por el declive de los cerros, esta área que queda dos millas al este de la garita de San Ysidro se llama "Razorback" (Lomo de Navaja). México está a la derecha.*

7. *Monumento Número 12, cara al Este, Chihuahua a la derecha, Nuevo México a la izquierda.*

8. *En 1907, por decreto del presidente Roosevelt, todas las tierras federales en California, Arizona y Nuevo México, dentro de los 60 pies de la línea fronteriza, fueron apartados como reservación pública. Aunque en ocasiones esta región fronteriza es usurpada por rancheros y granjeros o para desarrollo urbano, representa el establecimiento formal de una "tierra de nadie" a lo largo de estas secciones de la frontera. En principio, esta zona supuestamente proporcionaría fácil acceso para el mantenimiento de monumentos. En áreas como esta, cercanas a Tecate, el paisaje· deja vislumbrar las diferentes relaciones que cada país establece con la línea fronteriza. Monumento Número 244 visto desde el Este.*

9. *Viendo al este hacia el punto de entrada del Río Nuevo a los Estados Unidos en Caléxico y Mexicali. El Río Nuevo está severamente contaminado, presentando un gran peligro para la salud.*

10. *Hoy en día, ningún gobierno local, estatal o federal ha acordado un plan de acción referente a las cercas fronterizas. La sección de los Estados Unidos de la Comisión Internacional de Aguas y Fronteras construyó cercas en un programa de control*

de ganado que comenzó en 1935 y fue cancelado en los años cincuenta. En esa época, los fondos fueron retirados y la responsabilidad por las cercas colocadas se transfirió a los rancheros locales o abandonada. La mayoría de la cerca es de alambre de púas, usualmente de tres a cinco cabos. Hay secciones que son bardas de ciclón pero solamente en un total de quince millas a lo largo de toda la frontera. Esta fotografía muestra un paso vehicular a 1/4 de milla al oeste de la garita en Naco, Arizona y Sonora. Los contrabandistas lo usan para evitar la mordida, o soborno, pero es monitoreada por La Patrulla Fronteriza de los Estados Unidos usando sensores terrestres. Vista hacia México.

11. *El Monumento Número 258, el marcador más occidental, se encuentra en el Border Field State Park junto al Océano Pacífico.*

12. *Los patios de trenes que colindan con el Río Grande (Río Bravo) en El Paso, son puntos de cruce favoritos para los trabajadores indocumentados. Los trenes proporcionan un medio de transporte fácil y rápido para salir de la ciudad y los patios proveen muchos lugares para descansar y esconderse. Este es el famoso "Black Bridge", lugar de repetida violencia. También se le llama "East Railroad Bridge". La vista es hacia el sur desde El Paso a Ciudad Juárez.*

PETER GOIN
continuación

Club Guadalajara de Noche, de la serie "Aspectos de la Vida Nocturna de Tijuana, B.C.", 1989
óleo sobre lino, 78 X 168
Cortesía de la Linda Moore Gallery, San Diego, California

Sandra, de la serie "Aspectos de la Vida Nocturna de Tijuana, B.C.", 1989
óleo sobre lino, 49 X 41
Cortesía de la Linda Moore Gallery, San Diego, California

Viviana, de la serie "Aspectos de la Vida Nocturna de Tijuana, B.C.", 1989
óleo sobre lino, 36 X 48
Cortesía de la Linda Moore Gallery, San Diego, California

RAUL GUERRERO
n. 1945 en Brawley, California vive y trabaja en San Diego, California

LOUIS HOCK
n. 1948 en Los Angeles, California
vive y trabaja en San Diego,
California

*Las Cintas Mexicanas, una Crónica de la Vida
al Margen de la Ley*, 1986
serie de 4 videotapes
Colección Museum of Contemporary Art,
San Diego

"El Gringo", 52:48 minutos
"El Rancho Grande", 55:25 minutos
"El Círculo de Ganadores y la Migra",
 54:32 minutos
"La Lucha", 54:32 minutos

ESTELA HUSSONG
n. 1950 en Ensenada, Baja
California
vive y trabaja en Ensenada,
Baja California

Piedras, 1992
óleo sobre tela, 55 x 72
Cortesía de la artista y de Carmen Cuenca

Ruinas, Pescados y Choyas, 1992
óleo sobre tela, 56 x 74
Cortesía del artista y de Carmen Cuenca

HUMBERTO JIMÉNEZ
n. 1955 en Mante, Tamaulipas
vive y trabaja en Matamoros,
Coahuila

Estela de la Frontera, 1993
técnica mixta, 73 X 19-1/2 X 19-1/2
Cortesía del artista

LUIS JIMÉNEZ
n. 1940 en El Paso, Texas
vive y trabaja en Hondo,
Nuevo México

El Chuco, 1984
lápices de colores, dibujo y neón, 33 x 59
Colección Jim y Ann Harithas,
Houston, Texas

Cruzando el Río Bravo/Border Crossing, 1989
fibra de vidrio, 127 x 54 x 34
Cortesía del artista

Cruzando el Río Bravo/Border Crossing, 1989
maqueta de fibra de vidrio
33-1/4 x 12-7/8 x 11-1/8
Colección Frank Ribelin, Garland, Texas

Escape del Jardín/América Latina, 1992
óleo sobre tela, 108 X 84
Cortesía del artista

Vato Loco con su Wisa, 1993
acuarela sobre papel, 88-1/4 X 46-3/4
cortesía del artista

YOLANDA M. LÓPEZ
n. 1942 en San Diego, California
vive y trabaja en San Francisco,
California

*Cosas que Jamás le Dije a Mi Hijo Acerca
del Ser Mexicano*, 1984-93
Instalación, técnica mixta, 96 X 114
Cortesía de la artista

Pàso Callejero, 1989-90
malla de alambre, soga, vidrio, epoxy,
papel y acero, 70 X 100 X 20
Colección del artista
Cortesía de la Adair Margo Gallery,
El Paso, Texas

Lorenzo, 1990
cubierta de automóvil, bondo,
papel y pintura, 87-1/2 X 59-1/2 X 30
Colección del artista
Cortesía de la Adair Margo Gallery,
El Paso, Texas

JAMES MAGEE
n. 1946 en Fremont, Michigan
vive y trabaja en El Paso, Texas

Amor a la Tierra en el Sur de Tejas, 1989
técnica mixta sobre letrero
de "prohibido el paso", 11 X 14
Cortesía del artista

*Canonización en el Sur de Tejas por un Papa
Imaginario*, 1990
técnica mixta sobre cubierta de automóvil y
metal corrugado, 45 X 85
Colección privada en Texas

*Forma Goyesca Sobre la Velada de los
Refugiados* de la serie "Sur de Tejas", 1990
técnica mixta sobre metal y madera
18-3/4 X 14-3/4
Cortesía del artista

**CÉSAR AUGUSTO
MARTÍNEZ**
n. 1944 en Laredo, Texas
vive y trabaja en San Antonio, Texas

*Patio de Escuela, San Juan Mixtepec,
Oaxaca, México*, 1988
fotografía en blanco y negro, 16 X 20
Cortesía del artista

*Conversación Entre el INS y
un "Pollero" en el Cañón Zapata,
Frontera Tijuana/San Ysidro*, 1989
fotografía en blanco y negro, 11 X 14
Cortesía del artista

*Felipe Alvarado y Sus Caballos,
Rialto, CA*, 1989
fotografía blanco y negro, 16 X 20
Cortesía del artista

Chalcatongo, Oaxaca, México, 1990
fotografía en blanco y negro, 16 X 20
Cortesía del artista

*"Despierta Washington", Manifestación,
Frontera Tijuana/San Ysidro*, 1991
fotografía en blanco y negro, 11 X 14
Cortesía del artista

*Familia Mixteca Celebra Halloween
en Gilroy, CA*, 1991
fotografía en blanco y negro, 16 X 20
Cortesía del artista

*Soldando la Nueva Cerca,
Frontera Tijuana/San Ysidro*, 1991
fotografía en blanco y negro, 11 X 14
Cortesía del artista

ENIAC MARTINEZ
n. 1959 en México, D.F.
vive y trabaja en México, D.F.

*¿Qué Fue Primero?
"Serie Esclarecimiento #4"*, 1982
caja, técnica mixta y cinco páginas
enmarcadas
cada página 12 X 20
Colección Museum of Contemporary Art,
San Diego

Lana Sube/Lana Baja, 1988
instalación, técnica mixta
dos cuadros de 72 X 108 cada uno,
dos rollos de 60 X 48 cada uno,
letreros de calle
Colección Museum of Contemporary Art,
San Diego

CELIA ALVAREZ MUÑOZ
n. 1937 en El Paso, Texas
vive y trabaja en Arlington, Texas

VICTOR OCHOA
n. 1948 en Los Angeles, California
vive y trabaja en Tijuana, Baja
California y San Diego, California

12 Estereotipos Fronterizos, 1987
doce tarjetas, técnica mixta
60 X 48 cada una
Cortesía del artista
Colección Museum of Contemporary Art,
San Diego

Diccionario Fronterizo, 1992-93
libro y atril, técnica mixta, 48 X 24 X 24
Cortesía del artista

La Frontera, 1993
acrílico sobre madera, 144 X 288
Cortesía del artista

RUBÉN ORTIZ
n. 1964 en México, D. F.
vive y trabaja en Los Angeles,
California

La Cerca, 1990
videotape, 12:00 minutos
Cortesía del artista

RUBÉN ORTIZ
AARON ANISH
A. Anish
n. 1967 en Pittsburgh, Pennsylvania
vive y trabaja en Los Angeles,
California

Cómo leer a Macho Mouse, 1991
videotape, 12:00 minutos
Cortesía de los artistas

ALFRED J. QUIRÓZ
n. 1944 en Tucson, Arizona
vive y trabaja en Tucson, Arizona

Allá en el Rancho Grande
de la "Serie Medalla de Honor #15", 1990
óleo sobre tela y masonite, técnica mixta
144 X 120 X 10
Cortesía del artista

ELIZABETH SISCO
LOUIS HOCK
DAVID AVALOS
E. Sisco
n. 1954 en Cheverly, Maryland
vive y trabaja en San Diego,
California

Arte Reembolso, 1993
evento de arte público
Cortesía de los artistas

La Misión de Ramona, 1990
(incorporado a mes.ti.za.je.NACION)
instalación, técnica mixta, 156 X 156
Cortesía de la artista

Sin Título, 1991
instalación, técnica mixta
dimensiones variables
Cortesía de los artistas.

Elementos de la instalacion:

Sisco, Hock, Avalos
Bienvenidos a la Más Linda Plantación
de Turistas de Estados Unidos, 1988
acrílico sobre vinilo, 21 X 72
cartel para el exterior de autobús y
eventos en los medios de comunicación
Cortesía de los artistas.

Small, Sisco, Kessler, Hock
La Más Linda de Estados Unidos, 1990
serigrafía sobre masonite
cartel para banca de parada de
autobús y eventos en los medios de
comunicación
Cortesía de los artistas

Guernimex, 1989
óleo y cera sobre madera, 108 X 252
Colección Eli Broad Family Foundation,
Santa Mónica, California

Cuerpos Pendientes, 1993
instalación, técnica mixta
dimensiones variables
Cortesía de los artistas

DEBORAH SMALL
*n. 1948 en Mariemont, Ohio
vive y trabaja en San Diego,
California*

DEBORAH SMALL
ELIZABETH SISCO
LOUIS HOCK
SCOTT KESSLER
DAVID AVALOS
*S. Kessler
n. 1955 en St.Louis, Missouri
vive y trabaja en San Diego,
California*

RAY SMITH
*n. 1959 en Brownsville, Texas
vive y trabaja en Cuernavaca,
Morelos y Nueva York, Nueva York*

**TALLER DE ARTE
FRONTERIZO**
—————————
**BORDER ART
WORKSHOP**
(TAF/BAW)

EUGENIA VARGAS
n. 1949 en Chillan, Chile
vive y trabaja en México, D.F.

Sin Título, 1992
instalación, técnica mixta
dimensiones variables
Cortesía de la artista

ANNE WALLACE
n. 1954 en Nueva York, Nueva York
vive y trabaja en San Ygnacio,
Texas

Suite del Prisionero II, 1988-90
gouache y carboncillo sobre cartón
54 X 39
Cortesía de la artista

Suite del Prisionero VII, 1988-90
gouache y carboncillo sobre cartón
54 X 39
Cortesía de la artista

Ma sa sa' lach' ol? de la serie "Amando en
Tiempo de Guerra", 1989-91
eucalipto, 15 X 20 X 33
Cortesía de la artista

Pietá, de la serie "Basurero de Cuerpos",
1989-91
mezquite, almez, eucalipto, 43 X 29 X 48
Cortesía de la artista

BOARDS

JUNTAS

Marco A. Anguiano
Celia Ubilla
Celia I. Ballesteros
Mario A. Chacon
Ricardo Griswold del Castillo
Steve Espino, President
Robert Griego
Arturo Guzman
Connie Ojeda Hernández
R. Daniel Hernández
Howard F. Hollman

CENTRO CULTURAL DE LA RAZA

Barbara Arledge
Lela G. Axline, Chairman
Christopher C. Calkins
Carol Randolph Caplan
Charles G. Cochrane, Vice President
James S. DeSilva
Neal R. Drews, Treasurer
Sue K. Edwards, Secretary
Carolyn Farris, Vice President
Christine Forester
Edward Glazer
Murray A. Gribin
David Guss, Vice President
C. W. Kim
Robert V. Lankford
Patrick J. Ledden
Joseph J. Lipper
Edgar J. Marston, Jr.
Heather Metcalf
Robert J. Nugent
Mason Phelps, President
Robert L. Shapiro
Matthew C. Strauss
Victor Vilaplana
Carol C. Wallace
Carolyn Yorston

MUSEUM OF CONTEMPORARY ART, SAN DIEGO